本书得到东华大学人文社科出版基金资助

修辞明道

——中国人物绘画的空间语汇

Rhetoric and Principles

The Spatial Vocabulary of
Chinese Figure Painting

孔超 著

东华大学出版社·上海

图书在版编目（ＣＩＰ）数据

修辞·明道：中国人物绘画的空间语汇 / 孔超著．
— 上海：东华大学出版社，2023.8
ISBN 978-7-5669-2251-9

Ⅰ．①修… Ⅱ．①孔… Ⅲ．①中国画－人物画－绘画
研究 Ⅳ．① J212.25

中国国家版本馆 CIP 数据核字 (2023) 第 142107 号

责任编辑：周慧慧
封面设计：孔超
版式设计：Ivy

修辞·明道：中国人物绘画的空间语汇
XIUCI MINGDAO: ZHONGGUO RENWU HUIHUA DE KONGJIAN YUHUI

著　者：孔超
出　版：东华大学出版社
（上海市延安西路 1882 号　邮政编码：200051）
出版社网址：dhupress.dhu.edu.cn
天猫旗舰店：http://dhdx.tmall.com
营 销 中 心：021-62193056　62373056　62379558
印　刷：上海龙腾印务有限公司
开　本：710mm x 1000mm　1/16
印　张：13.25
字　数：350 千字
版　次：2023 年 8 月第 1 版
印　次：2023 年 8 月第 1 次印刷
书　号：978-7-5669-2251-9
定　价：98.00 元

游观的空间之道论

　　孔超曾是清华大学张仃艺术研究中心博士后，长期从事水墨人物绘画创作与理论研究，今天出版的《修辞·明道——中国人物绘画的空间语汇》是她博士论文的续写，凸显了她对中国传统文化、民族绘画的自信和热爱，也是她对近百年来中国画中存在问题的反思。目前的中国绘画传统文脉断层、民族文化失语、继承与发展如何兼顾，存在众多问题。因此，她认为重拾文化记忆、回归传统绘画精神、系统梳理传统绘画经典、构建以传统文化为根基的中国画空间学理体系，是当下学术界应当重视和解决的一个问题，这是绘画博士孔超的真知灼见、实践体验，也是新一代美术界学人对中国绘画面向世界的一种担当，我很欣赏她在绘画中问道、明道的研究视点。

　　早在20世纪初，以康有为为代表的知识分子对中国传统绘画产生质疑，尝试以西方透视理论和写实画理改造中国画，把焦点透视法和西洋写实技法逐渐融入中国画教学，虽然取得了卓越成果，但总感美中不足、遗憾甚多，引起众多知识分子艺术家们的反思，孔超的这本专著应该说就是其中之一。

　　孔超提出绘画的空间语汇，实际是绘画语言有关空间问题的讨论，这是一个重要话题，因为绘画本质上属于空间艺术。她将绘画空间的研究，从中国传统文化的宇宙观、自然观、空间观诸方面上下求索，上至先秦、下至明清，力图将绘画空间推向更专业、更系统、更具深度的文化层面，彰显了中国传统哲学对中国画空间认知的思辨，隐含了她对中国画空间问题的尝试性的当代解读。

中国画的宇宙观有着和科学、哲学一样的内涵，它们以不同的方式走进自然深处，在看不见的地方寻源问道。如果说数学的公式、物理学的定律、哲学的逻辑都属于真理的表达方式，那么绘画的空间语言本质上和科学、哲学的语言有着相似性指向——"画即道"，即对宇宙原理的探寻和领悟，这一切都是靠人的直觉和美感去想象、建构，它们都是人为的创造，而语言的看得见的表述方式源自对看不见的道的猜想和领悟。

故绘画真正的精髓并不在于透视、解剖写实的准确，而在于空间节奏的动势，审美气象的韵律，即宗白华所言："我们的宇宙即是一阴一阳、一虚一实的生命节奏"。孔超把绘画的空间研究指向宇宙本体的规律和世界万物的生机，指出中国画游观自然的流动空间，在平面上是一个幻象。这里充满了东方形而上的神秘主义，即绘画以"易象为体"。虽然此书并未就此问题展开深度探析，但其已然触及到了中国文化的根脉，把传统"天地四方为宇，古往今来为宙"的哲学思考引入了中国画的空间观念。从中可以看到，对于宇宙空间之道的探索是科学、艺术、哲学面对的共同话题，绘画艺术是通向真理的另一条路。物质与空间在科学中的统一性，反映在绘画中，则是大象无形与气韵生动的统一性，造型图像与构图置陈布势的统一性，这需要画家大量的实践、体悟和探索。

刘巨德

清华大学教授、博士生导师

清华大学吴冠中艺术研究中心主任

2023 年 8 月于荷清苑

前言

在中国传统文化中，对"空间"的认识可追溯至上古典籍与传说。殷墟甲骨文中记载的"四方风名"，《易经》所演绎的天地运行规律，都映射了中国古人的空间智慧和深远哲思，也由此相继产生了"盖天说""浑天说""元气说"等宇宙学说。且传统人文观强调人与自然、时间、空间的和谐统一，生命在时序变化和空间更迭的双重维度下构成一个互为关联的整体。

在传统世界观、空间观影响下，中国传统绘画也呈现出重气韵、重规律的空间审美倾向——在笔墨纵横中对客观之象进行提炼、概括、变化，通过置陈布势的疏密、虚实、布白等结构关系营造意象性的画面，以构建超脱于二维平面之外的意蕴空间，在"立象尽意"的艺术创造中追求"天人合一"的美学理想。

中国画理注重画者的心性观照和主体能动，在视觉感知的基础上对客观形象进行符合个人情感和审美的艺术化表达，如观察的视角、造型的变化、元素的取舍、秩序的重构、笔墨的渲染等。因而中国画的空间观照和营构手法往往不拘一格、别出机杼，有"以大观小"之总览统筹、全景尽收，有"看得透，窥其穿"之层层悉见、柳暗花明，有"仰观俯察"之堆叠分层、远近回环，有"游观"之串联相接、时空跌宕——这是对自然万象的吞吐容纳以及咫尺画面的运筹帷幄，中国画正是以"立象"而追求神韵风采，将客观物象转变为画者主观之象、胸中之象，由此跨越现实束缚的藩篱，而走向"尽意"的审美创造。

将视野聚焦至人物画科，以历朝各代传世纸本、绢本作品为主要考证对象，中国人物绘画对空间的自觉表达发轫于战国墓葬帛画"取象比类"的叙事性呈现；而后以画家顾、吴、张、周为代表的建安风骨、隋唐风韵，

已然达到技法的齐备和审美风致的确立；再至宋元时期尚简趣、尚逸气的写意格调与"格物致知"的工细表达齐镳并驱；明清西风渐进影响下的"写真"趋向……漫长的画史演绎留下了浩如繁星的经典作品，中国人物绘画的空间审美流变在总体上呈现出表达的意象化和面貌的格体化，并在历代画者的追摹演绎中形成独特并富有意趣的语汇范式。

然而，绘画艺术不同于科学规律，其往往在既有概念之下追求个体经验的微妙表达和差异性呈现，这些多元的体验性途径丰富了绘画的艺术语汇和风格面貌。诸如中国画的计白当黑、一角半边、逸笔草草等语言技法，通过"画中画""镜象"等布局方式所塑造的多重空间和隐喻，皆是在纸面空间逻辑基础上所阐发的变化，从中追求画境的万千呈现。因此，画学研究仍需回归对具体作品的深入辨析，探究其内在图理逻辑，正是这些不同微观层面的体验性途径的累积、聚合、演绎，达成了绘画语汇、范式的创造性构建，同时也在不断改变、重塑和深化着人们感受周遭世界的方式。绘画艺术所具备的智性意义和文化魅力也由此得到了充分展现。

正如南宋颜延之言："以图画非止艺行，成当与易象同体。"这也为绘画空间研究提供了一条可行的理路——将复杂多样的绘画问题回归文化根源，溯本探源地从哲学、精神层面延伸至风格、技法、画面结构等表征层面，并在抽象的意识观念和绘画的具象表现之间寻求一种对照或转译关系。因此，本书以中国早期空间观、宇宙观为研究起点，并兼顾实践创作视角，通过梳理中国人物画史之流变脉络和作品的图像辨析来诠释人物画特有的空间观照范式、空间构成范式和空间审美范式，以此三者构建当代学理视角下的中国绘画空间语汇。这对于如何理解和传承中国艺术与文化精神具有重要的意义。同时，笔者也希冀能够以此书出版作为契机，对人物画空间论题进行系统化地梳理，进而引发对此及相关问题更为广泛、深层的探讨。

2019 年 3 月草拟于北京

2023 年 5 月修订

目录

绪 论

笔者对中国画空间问题的研究初始于多年前对《重屏会棋图》的重新研读。2014年秋季故宫"石渠宝笈"系列藏画展上，曾得见这幅传世古画的故宫藏本，五代画家周文矩以细致精妙的笔法描绘了南唐中主李璟与其弟宫中对弈的情景，人物的造型、神态刻画堪称经典。作者的巧思更在于利用屏风作为"画中画"载体，创造了一个现实与虚幻交错互生的多重空间，使有限的空间获得了更为丰富的信息量和意涵指向。画作中体现的空间智慧和艺术想象力令笔者产生了浓厚的兴趣，以促成此研究最初想法的萌生。巫鸿先生的《重屏——中国绘画中的媒材与再现》一书进一步打开了笔者的研究思路，书中详细阐释了屏风作为图式元素在画面语境中的含义和作用，引导笔者展开对"屏风""镜像""烟雾"等画面形象研究，这些形象大量出现在传统中国人物画作之中，承担着框界、连隔、引申二重或多重空间的作用，其表达方式也在人物画发展流变中被不断模仿、沿用，逐渐模式化而成为固定范式，成为塑造人物多重身份、性格的特有语汇，从而阐发画面具象之外的深层隐喻。

随着对空间问题的深入探究，必将追本溯源至中国古老文化中的宇宙观和空间观，从古人对宇宙规律之体察和对生命之感悟中探求绘画空间的奥义，古典哲学中的空间、宇宙概念，时间与空间的关系，天人合一的精神理念等，这些都是画面空间研究所不可绕开的论题，也为本书写作提供了一条由图像到观念的追溯脉络和研究理路。

在展开正文叙述之前，有必要将本书涉及的几个重要概念和范畴加

以简要阐述。

1. 关于本书的研究对象——"中国人物绘画"的概念范畴

从目前所掌握的考古资料中可以看到，早在原始时期，绘有人物图像的岩壁、陶器就大量出现在古老的黄河流域和长江中下游，如内蒙古阴山岩石上的《巫舞图》《射手图》，青海孙家寨出土的"人物舞蹈纹盆"，这是目前我国发现最早的对人物形象的图像描绘，被视作绘画的雏形。但目前学术界普遍认为，中国人物绘画确立的标志性作品是在湖南长沙楚墓中发现的两幅战国帛画——《龙凤人物图》和《人物御龙图》。这两幅帛画不仅在人物造型、画面完整性、绘画技法上达到了相当的水平，更瞩目的是其在绘画媒材和主题上的突破：作为独立成幅的作品，绘画图像不再依附于陶器、青铜器、漆器、建筑等物质媒材的外形，从器物的附属中解放出来而成为独立的审美对象；画作使用绢帛和毛笔绘制而成，形象的表现也因此跨越了原始时期岩石、陶瓷、青铜的材料限制，展现出东方艺术所特有的线性美感，成就了传统中国画以线造型的典型特征。因此本书对中国传统人物画的讨论范围界定为——先秦两汉以来至晚清时期以人物为描绘主体的卷轴、扇面、册页等形制的纸本、绢本绘画作品，古代早期画像石砖、墓葬壁画、器物上的图像景观，以及自明清兴起的民间版画、连环画、年画等，在论述中亦作为材料论据有所涉及。

本书以中国人物绘画为讨论中心，论题缘起于笔者个人的学识积累和研究志趣。更为重要的是，长久以来学术界对绘画空间问题的讨论多集中在中西对比或泛论，关于传统人物画空间的专题则少见系统详尽的脉络梳理和分类总结，针对人物画的空间营造专论仍是一项亟待深入研究与系统归纳的课题。笔者拙见，虽难以顾其周全，但勉力缀句成文，在梳理、总结传统画论、画作的同时以空间论题反观近现代中国人物画的发展现状，并试图对当下的人物画创作如何立足当下、继承传统作出思考和回应。

2. 关于"绘画空间"的概念问题

"空间"一词源自古拉丁文 spatium。其定义可以单独所指物体占据的位置，即物体所处的方位；也可指物与物之间的存在关系和状态，如物体由于不同的形态差异或因排列组合而形成"前后""远近""高低"的视觉体验；亦可抽象地泛指独立于物象之外的虚空存在，如哲学层面、心理层面上的空间概念。另外，空间与时间密切相关，《辞海》中结合"时间"的概念对"空间"进行解释，并将两者与物质的运动状态联系起来："在哲学上，与'时间'一起构成运动着的物质存在的两种基本形式。空间指物质存在的广延性；时间指物质运动的持续性和顺序性。空间和时间具有客观性，和运动着的物质不可分割……空间和时间是无限和有限的统一。就宇宙而言，空间无边无际，时间无始无终；而对各个具体事物来说，则是有限的。"[1]

至于绘画艺术中的空间概念，《中国大百科全书》列出了简明的解读："绘画为具象空间或立体的平面表现，是平面的艺术。它通过透视、色、明暗等手段，在平面上产生空间的假象。画面的空间分为前景、中景、后景三个层次，有时截然分开，有时亦混合一起。"[2]绘画艺术中的空间是在二度平面上制造的空间"幻象"，是以人的意志创造出的对自然现实的艺术化呈现。也就是说，绘画空间是虚拟的，通过艺术家的创造、加工和欣赏者的视觉经验合力而达成。

相较于西方文化对"空间"概念的明确界定，中国历代典籍文献中并无与之相对应的术语，但概念上的模糊和差异并不代表理论的缺失，中国古代先民对空间形态和宇宙万物运动规律的探索古已有之，可追溯至上古的春秋时期，管子曰："宙合，有橐天地。"又有《尸子》中记载："天地四方曰宇，往古来今曰宙。"至于传统绘画范畴内的空间意识可以从"置陈布势""折高折远"等表述中得见其妙理，亦有"俯仰""游

[1] 辞海编辑委员会 . 辞海：卷二 [M]. 上海：上海辞书出版社，1999：1170.

[2] 中国大百科全书委员会 . 中国大百科全书：精华本 [M]. 北京：中国大百科全书出版社，2002：2209.

观""以大观小"等观照方式，"推""远"的空间处理手法，等等。

3.关于"透视"的概念沿革

透视亦称为"远近法"，指在二维平面再现三度物象的绘画表现手法。《美术辞林》中解释为："观察、研究景物，在平面画幅上表现立体空间的直接的和基本的法，应用在绘画上，有助于精确描绘物体的远近、高低、大小等关系。它根据物体在空间的位置，可分为平行透视、成角透视、倾斜透视、曲线透视、圆面透视、阴影透视和反映透视等；根据绘画表现方法，可分为形体透视和空气透视；根据画体和绘画篇幅长短对透视的运用，可分为焦点透视和散点透视。"[1]

在绘画领域，透视作为一种造型技法在西方文艺复兴时期得到了充分研究和广泛运用，对西方造型艺术的影响可谓蒂固根深。然而中国传统绘画艺术则视透视所产生的空间变化为"幻象"，认为远近大小变化乃虚幻的表象而非本质，主张绘画应"度物象而取其真"，以揭示事物的本来面貌和原本的形态。近代以来的诸多画学研究受西方理论影响，常以焦点透视对照传统绘画，称其空间营构方式为"散点透视"，这一概念也成为近现代许多学者以西方理论对中国画进行解读的一种依据，这其实是不准确的，有削足适履之虞。中国画中并不存在固定的一个或多个透视点，画家观察的视点是移动的，可俯仰、平移、流转，亦可跨越时空的束缚自由变换，以"面面观，步步移""移步换景""以大观小"为观照原理进行综合呈现，所以说"散点透视"是照搬西方透视学原理来解释中国绘画而造成的误解、误读。中国画的空间营造妙理植根于传统的空间观和宇宙观，有着深厚的文化渊源和哲学内涵，呈现出丰富的艺术语言和画面营造规律，并不是"透视"的科学原理所能涵盖的。因此本书在论证过程中也并未将"透视"纳入研究重点，只作为论据或东西方绘画语汇比对而出现，此处权当对名词的注解。

[1] 周正.美术辞林[M].西安：陕西人民美术出版社，1990：906.

4. 关于"范式"一词的运用

"范式"一词由美国科学哲学家托马斯·库恩（Thomas Kuhn）在其出版于 1962 年的著作《科学革命的结构》中提出并作出系统阐述，是"库恩科学范式"的核心概念。其理论认为每个科学门类的知识积累并非单一的线性结构，而呈现为多阶段、多线程演进，每个阶段都显示出其特殊性和内在结构规律，可体现这种结构的公式或模型被定义为"范式"。因此，"范式"含义可总结概括为某一科学共同体在长期的探索、教育和训练中形成的，并为其学科研究者们共同接受的信念、价值、假说、理论、准则和方法。"按其已确定的用法，一个范式就是一个公认的模型或模式。"[1]"范式"概念被广泛认同及运用后，其能指具有相对的稳定性，并在一定历史时期内规制着学科的发展方向、研究方法和价值观念。同时，范式也具有发展性和变革性，旧有的理论、概念注定会顺应发展的规律而不断充实、丰富或者被取代，形成新的范式，这也是范式进化和发展的基本规律。

范式理论在各个研究领域中获得了广泛应用和意义的延伸，英国学者玛格丽特·玛斯特曼（Margaret Masterman）对托马斯·库恩的理论进行了系统地考察归纳，她总结了库恩提出的 21 种范式类型，并将其概括为三种类型：一是作为一种信念、一种形而上学思辨，即哲学范式或元范式；二是作为一种科学习惯、一个具体的科学成就，即社会学范式；三是作为一种依靠本身成功示范的工具、一个解疑难的方法、一个用来类比的图像，即人工范式或构造范式。

由此可将范式概念归纳、梳理为三个层面的含义指向：在观念意识层面，可用以概括一种观念，形而上的思辨，如"哲学范式""概念范式"；在社会层面则作为一种科学研究方式，一种学术传统，正如英国哲学家阿拉斯代尔·麦金太尔（Alasdair MacIntyre）在社会文化领域中转译、

[1] [美] 托马斯·库恩 . 科学革命的结构 [M]. 金吾伦，胡新和，译，北京：北京大学出版社，2003：21.

拓展了库恩的理论，将范式概念用以所指某一特定的历史时期、地域，或社会共同体中人们认识、观察世界的共同方式；在具体实践层面，范式是一种解决问题的工具或方法，亦以一种图像形式呈现构造所需要遵循的规律或范型，即"图像范式"。

德国物理学家沃纳·卡尔·海森堡（Werner Karl Heisenberg）曾深入讨论科学与艺术之间的关系，他认为对物理学对新原理、新定律的获得往往是由一种基于直觉或审美的猜想开始的，需要科学家从实验的表象中直观事物本质和规律，这种领悟力和判断力与艺术创作的思维理路不谋而合，海森堡谈道："在过去的若干世纪的进程中，科学和艺术都形成了人类的一种语言，我们可以用它来讨论现实中离我们比较远的那些基本成分，一组组连贯的概念和各种不同的艺术风格，就是这种语言的不同单词和词组。"[1] 可见艺术与科学虽所属不同的学科领域，但两者在发展规律和诠释方式方面是有互通之处的，可以在研究、表达中进行概念、语汇的借用互通。这在中国艺术学理研究中也并不鲜见，陈寅恪曾评论王国维的治学方法为"取外来之观念，与固有材料相互参政"[2]，宗白华、朱光潜等美学家也广泛涉猎多个科学门类，援引东、西方各学科理论来构架其美学理论。因此，本书运用"范式"一词来阐述中国绘画艺术的空间规律，其概念意义为当代语境、学理知识框架下的美术研究提供了具体方法，加之作者手绘的作品示意图，能够更为具象、系统地解读相关的图像问题、创作方法问题以及艺术审美问题，并说明其内在可循的规律和发展脉络。

根据玛格丽特·玛斯特曼对"范式"的理论扩展，笔者进一步将本书的研究对象，中国画范畴的"空间范式"概念，作出以下三个方面的归纳：在观念意识层面，表现为基于中国文化的宇宙观、空间观、自然观的绘画审美理念，如"立象尽意""气韵""气同则会""天人合一"

[1] [德]W·海森堡.物理学和哲学[M].范岱年，译，北京：商务印书馆，1981：64.
[2] 陈寅恪著.陈美延编.金明馆丛稿二编[M].北京：生活·读书·新知三联书店，2015：147.

等命题，即绘画空间的"审美范式"；在规范与模式层面，可指传统绘画创作中所使用的空间观照方式、空间营构法则和造型技法的统合，如"面面观，步步移""以大观小""俯仰往还，远近取与"等观察方法，线条、笔墨等表现语言，虚实、疏密、黑白等画面构图因素，即中国绘画的"观照范式""空间营构范式"；在图像呈现层面，则指向画面空间的具体构成形态，如传统绘画的"三叠两段式""平行空间式""堆叠式"等。为不致长篇累牍，这些美学命题和表现手法会在本书各个章节中进行详细阐释。

本书将从三个层面展开对中国画空间议题的讨论：首先为概念的引入，拟以中国古典文化语境下的宇宙观、空间观为讲述起点，推及传统空间概念、宇宙结构观念，以及古人对时空关系的认识等问题，进而分析这种哲思影响下的绘画空间画理和审美范式，阐述线条、笔墨、布局等画面元素在空间营造中的作用，并概括中国画空间的特点属性；其次则为画史的梳理，以"绘画空间"为研究向度对先秦至明清中国人物画的空间营构手法和风格嬗变进行辨析和归纳，并观照其发展脉络和趋势倾向；最后则具体到作品的研读和分析，对人物绘画空间的图像形式、审美意涵、隐喻模式进行典型性研究和特征归纳，力图将人物画的空间论题推向更专业、更系统、更具深度的研究层面。

此外，本书运用"范式""空间""文本"等表述以明晰研究内容、梳理研究理路，这些概念在中国传统画论语境中并未有之，却与传统美学理念有诸多契合之处，因此使用中、西概念互相参证的方式，以图更加明确、具体地阐释中国画学、画作之美学涵义。但笔者意图也并未在于削足适履地进行理论框架套用或概念比较。本书的论证基点仍是中国古典哲学导向下的美学思想和画理画论，并试图找到传统哲学思辨与当代图像学研究方法的共通之处，知古鉴今、中西互证，为传统材料的再发现提供一条有效途径，从而达成对中国画空间问题的当代性解读。

第一章　传统中国绘画空间概说

人类对空间的理解源于长期与自然界的接触和生活实践，在历史演进和科技驱动下对自身所处环境进行不断的探索。远自上古时期，中国的古代先哲们已对宇宙形态、时空关系、事物存在等基本规律问题作出深远的思索，庄子《逍遥游》开篇以浩渺之思对天地形制加以畅想："天之苍苍，其正色邪？其远而无所至极邪？"[1] 屈原在长诗《天问》中更是通过一连串的追问表达了对苍穹之奥秘的探求渴望，并对宇宙阴阳参合的生成机制、空间度量方式、万物构造法则提出了具体的疑问和大胆设想："阴阳三合，何本何化？圜则九重，孰营度之？惟兹何功，孰初作之？"[2]

与先贤们的哲学思忖连镳并轸的是实践层面的观测研讨，在华夏民族几千年的文明进程中，对坤灵、宇宙、自然之规律的求索从未停歇。相传尧帝时代就设有天文官，专职从事"观象授时"的工作；在河南安阳殷墟中出土的一块龟甲上篆刻有甲骨卜辞，据考察其内容有大量的天文观测记录；长沙楚墓中出土的战国楚帛书中记载了天象变化、四时运转和神话风俗等丰富庞杂的内容，其中还包含阴阳五行、天人感应等中国早期空间思想；《诗经》中也收录了"七月流火""三星在户"等多种天象、星宿术语；马王堆汉朝古墓内发现的《天文气象杂占》上详细精致地描绘了彗星等天文景观，彼时的天文学家构建了以二十八星宿和北极为基准的天文坐标体系，同时编制系统详尽的星表，创制圭表、浑仪、浑象等多种天文观测仪器，形成了系统的空间观和宇宙体系概念。

此外，上古先人对天地形制、天体星宿、四时气象的认知多与创世神话、神灵形象相关，并作之以带有叙事性、想象性的解释。如《左传》《周易》《国语》中都有关于"伏羲神"的记载，他是主掌天地和气候变化的创世神，并根据阴阳变化之理创造了"八卦"，是天地概念的拟人态呈现；志异古籍《山海经》中记述了大量神话传说和珍宝奇物，其

[1] 庄周.庄子[M].西安：三秦出版社，2008：1.
[2] 白雯婷.楚辞[M].北京：北京联合出版公司，2015：59.

中穿插对天地形态、山川河流等地理景观的描绘，"内别五方之山，外分八方之海"，勾勒出上古时期中华文明的地域观和文化状态。

因而可以说，传统空间观念是古人将实践观测结合哲学思辨、神灵崇拜理念，加之丰富的联想推理建构而成的，并渗透着对天地自然具象化、人格化的主观想象和美好意愿，在具备一定科学性的同时也展露出明显的艺术化演绎以及浓厚的神秘主义色彩，并由此逐渐形成中华民族独特的空间审美理念。这种审美理念也对文学、绘画、建筑等艺术创造影响深远，尤其是在中国传统绘画中，空间是一种充满感情的意象性表达——以笔墨语言为基本元素，以画面的布局章法为构成框架，融入中国早期文化"四方""气""象"等空间概念并将其转换为具有象征意义的图像和符号，并运用"时空统一"的理念来表达空间节奏、韵律，构建出饱含传统文化精神的意象化、多维度、时序性的画面空间。

据此而言，对中国画空间的"散点透视""平面化"等概念理解显然过于简薄，其空间语汇可视作传统世界观、宇宙观投射于视觉艺术的形式化呈现，在妙造自然的语汇中融合了民族文化特性、精神理念以及审美追求，以其独有的表现魅力去描绘万籁自然，去呈现空间的变化和生命的律动。

溯本探源

——古代万物观影响下的绘画空间画理

正如德国美学家威廉·沃林格（Wilhelm Worringer）指出，人对于周遭环境及整个世界的印象、感受和意志可以从一个民族群体的文化和艺术中表现出来，并决定着其基本的文明面貌。这种群体性的意识或精神被沃林格定义为"世界感"，在其艺术本质论中，艺术风格的发展与"世界感"的演变之间有着极为紧密的关系。在此基础上，瑞士学者卡尔·古斯塔夫·荣格（Carl Gustav Jung）将人面对自然世界所发生的心理体验归纳为一种遗传的记忆蕴藏——"原始意象"，这是存在于集体无意识中的最为深远、原始的心理经验，在潜移默化中影响着艺术的审美与表达。

无独有偶。南朝宋诗人颜延之有言："以图画非止艺行，成当与《易》象同体。"[1] 又有明董其昌在《画禅室随笔》中写道："画之道，所谓宇宙在乎手者。眼前无非生机，故其人往往多寿。"[2] 在中国传统认知中，绘画亦是以表现宇宙本体之规律、世间万物之"生机"为目的。上述东、

[1] 周积寅 . 中国画论辑要 [M]. 南京：江苏美术出版社，2005：9.
[2] 董其昌 . 画禅室随笔 [M]. 杭州：浙江人民美术出版社，2016：66.

西方的观点虽在表述上有所不同，却共同指向了民族艺术探析的一个基本方向，即以民族整体的观念意志和历史文脉作为其艺术风格、范式的研究起点。中国绘画艺术以传统哲学为思想依托，因此对绘画空间问题的探讨，也应溯本探源地回归到形而上的基础概念问题——中国传统文化中的空间观念。

如果说绘画空间是现实空间、万物规律的艺术化表现，是将物质空间形态转换为视觉语言的一种具体化呈现，那么人在客观世界中获得的认知和审美感受也会通过艺术语汇"转译"到绘画中。我们可以按图索骥，沿着传统空间观、宇宙观的思维理路探求绘画中的空间意识和审美倾向。因此有必要对中国古代空间观、宇宙观基本理念和文化内涵进行厘清，并比对这些观念在绘画图像中的涵映方式。这是从哲学层面对中国画空间营构理法和审美倾向进行观照，也是将复杂多样的绘画图像问题回归概念本源的一条研究理路。

一、传统方位观念
——意象性的绘画图式语言

"空间"本是源于西方的舶来词汇，中国传统文化中并无此概念，但"方位"作为中国古人丈量世界的尺度，可看作是传统空间观念的早期形式。《尚书》中记载，尧帝定都平阳继承帝位，任命女神羲和主掌上下天地，诸神羲仲、羲叔、和仲、和叔分别掌管东、南、西、北之四方，由此形成中国古代"天地四方"的空间格局。西汉《淮南子》曰："四方上下曰宇。"认为由上下四方、八个方位构成宇宙的整体形制。可见于中华文明的萌芽伊始，古人就开始以确定方位的方式在生存空间中发现"秩序"，并以此确立事物在自然界中的存在状态。

关于"方位"的概念定义，殷墟甲骨文中有"四方风名"的记载，

这是现今所能考证的中国历史上最早的有关方位的文献记录。南朝诗集《昭明文选·张衡》中有"辨方位而正则"之言，又有后世薛综作此注解："方位，谓四方中央之位也。"[1] 由上古哲学典籍《易经》所衍生出的八卦图象中，将广义上的自然界秩序分立为八个方位，命名为乾、坤、震、巽、坎、离、艮、兑八个卦象，其中包罗万象地囊括了各自范畴中的自然事物、现象、人事关系等等，八卦图如同宇宙的缩影，以此简练的图形结构演绎万物之运动、变化规律。可见《易经》的世界观是以方位为基点而进行建构的，这种方位观导向下的"八卦"图式也在漫长的发展中确立为中国传统空间观的基本概念图景。由此而派生出的朴素唯物主义哲学"阴阳五行"，以"阴"和"阳"分别象征南、北两方，在阴阳对立相合的辩证逻辑中也同样涵映了"方位"的概念。

早在观象授时的时代，古人在长期天体观测中总结了日、月、五星的运行规律，并通过北斗、天极、星宿等星体在穹宇中的位置变化来把握宏观尺度的方位概念。其中二十八座星宿又称为"二十八舍"，是人们观测到的沿黄道面或天球赤道所分布的一圈星体的总称，以此为比较各方星体运动轨迹而作出标记。1978 年在湖北随县所发掘的战国早期曾侯乙墓中，一件漆箱盖的面上用篆书记录了二十八宿的古代名称，内容与《史记·天官书》所记载基本一致，并根据所在方位分为四组，东、北、西、南每个方位各七宿，与日、月的方向运动相一致，以区划星官的归属（图 1-1）。《淮南子·天文训》中将二十八星宿分为中央和四方四隅"九野"，以指代九个不同的方位："何谓九野？中央曰钧天，其星角、亢、氐；东方曰苍天，其星房、心、尾；东北曰变天，其星箕、斗、牵牛；北方曰玄天，其星须女、虚、危、营室；西北方曰幽天，其星东壁、奎、娄；西方曰颢天，其星胃、昴、毕；西南方曰朱天，其星觜、参、东井；南方曰炎天，其星舆鬼、柳、七星；东南方曰阳天，其

[1] 王友怀. 昭明文选注析 [M]. 陈宏天，赵福海，译，长春：吉林文史出版社，1987：162.

星张、翼、轸。"[1]这些通过长期观测和生活实践获得的空间观念透露出朴素的唯物精神和理学思辨——上古先民们根据天象和星宿的运动规律划分方位、制定历法,获得对生存空间乃至整个世界的系统性认知,可谓古代华夏民族的智慧结晶。

值得注意的是,中国古人在确立抽象的空间、方位概念时,善于运用具体的物象或图形进行视觉化演绎,这和中国传统文化的象形化特点不无关系,可将其视作"取象比类"的意象思维方式,并在此思维方式下形成了中国古老的方位图式。《三辅黄图》记载:"苍龙、白虎、朱雀、玄武,天之四灵,以正四方,王者制宫阙殿阁取法焉。"[2]古人将观测到的二十八个星宿根据位置和排列规律分为四个星区,分别由四个神兽所统领:春分时出现在天空东部的七个星宿组成龙的形象,为"青龙";北方七宿形成龟蛇互相缠绕的形象,称为"玄武";西方七星宿则为"白虎";南方七星宿为"朱雀"。"四象神"各统领七个星区,在漫长的文化发展演进中逐渐成为普世的表示空间和方位的图式。1978年湖北随县所发掘的战国早期曾侯乙墓的漆箱盖面上记录有二十八宿的古代名称(图1-1),并绘有青龙和白虎的图像,虽然只是简单的线条勾勒,形象仍可以清晰辨认,且栩栩如生,富有线条意趣,这是可追溯到的最早的有关"四象神兽"的实物考证。若从图像角度审视,拱形的漆盖仿

图1-1 战国《曾侯乙墓漆箱星宿图》漆器 82.8cm×47cm×44.8cm 湖北省博物馆藏

[1] 刘安. 淮南子 [M]. 上海:上海古籍出版社,1989:27.

[2] 何清谷. 三辅黄图校释 [M]. 北京:中华书局,2005:160.

佛指天之穹顶，表现的是广袤天体和碧落星河，图像整体看来就是宇宙形象化的缩影。又如山西平陆出土的西汉新莽时期的古墓，墓室顶部绘有日月星宿和四象神，侧面的壁画则以表现人们劳作的生活场景为主，整个墓室结构被布置成了一个模拟宇宙空间的微缩景观。可见在中国传统文化中，神兽的形象被图式化，并赋予方位的意义来指代空间，换言之，这种带有特定意义指向的图式本身就可以表达抽象的空间概念。

"四象神"作为一种典型的"取象比类"图式语言在汉代被广泛运用于绘画艺术之中，其中所包含的空间意义逐渐深入人心，成为一种世人所接受的、指代方位的文化符

图1-2　汉《朱雀、白虎、铺首衔环》画像石
175cm×94cm 南阳汉画馆藏

号和图腾崇拜，成为画像砖石上最常见的装饰纹样，也广泛运用于铜镜、瓦当、石刻、印章侧面或印纽作为器物的装饰，或绘成壁画、雕成石刻置于室内或墓室内，以祈望四方神灵的庇护（图1-2）。在民间也有"四象镇宅"的风俗习惯，位置和朝向都很考究，"左龙门，右虎口"的建筑布局习俗一直沿传至今。另外，古代行军讲究军容阵列，《礼记·曲礼上》曰："行，前朱鸟而后玄武，左青龙而右白虎，招摇在上，急缮其怒。进退有度，左右有局，各司其局。"[1]古人以四神兽为军队命名，"招摇"则指北斗七星中的第七星，高举在军队之上明辨方向，并象征

[1] 孙希旦撰，沈啸寰、王星贤点校．礼记集解：卷4[M].北京：中华书局，1989：83.

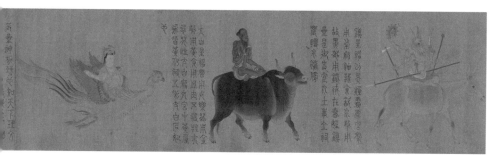

图1-3 宋 梁令瓒（传）《星宿图卷》（摹本）（局部）30cm×485cm 北京故宫博物院藏

着无往而不胜的气势。

"二十八星宿"的概念也同样在漫长发展中被赋予图像化转译。战国曾侯乙墓漆器上标识的二十八星宿是以象形文字为主的示意性图像，形象趋于概练。在后世画家的演绎下，象征着天体结构的二十八星宿被逐渐拟人化为二十八位形态各异、各显神通的神仙，正如旧传为梁令瓒所作《星宿图卷》（图1-3）生动地描绘了这些星宿神，包括文人形象的辰星神、田汉打扮的镇星神、驴头六臂的萤火星神、豹头人身的岁星神，多为魏晋时期的服饰装扮。其性格和才能也各有差异，配有不同的法器或坐骑，如斗星神是主宰文运之神，面相温和善良；氐星神则霸气蛮横，持长剑端坐于鳌鳌上。画者以丰富的想象力创造了这些富有意趣、贴近生活的"方位神"形象，并且在其画像旁附以详尽的文字说明标注其职能和神通。

"取象比类"的绘画空间范式在长沙马王堆出土的西汉轪侯妻墓帛画中得到了更为集中的体现（图1-4）。图像描绘了墓室主人轪侯之亡妻灵魂复活，在神女引导下去往天界的景象，以此构建一种理想化的宇宙空间结构，并阐释生命的归宿。古人认为人死后，精神思维为"魂"，回归天界，形体骨肉则为"魄"，归于地下。画面自上至下确立了"天界—人间—地下"的全景空间，正对应了易经的"三才"之道[1]，并着

[1] "三才"是《周易》中五格剖象法的术语，为天才、人才和地才，分别为天格、人格、地格的数理的组合配置，反映出事物的运势和规律。

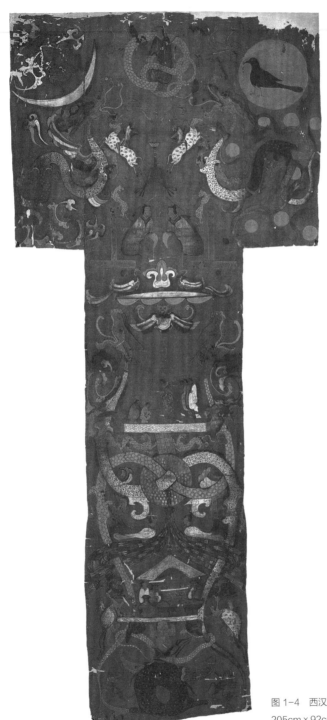

图1-4 西汉《轪侯妻墓帛画》
205cm×92cm 湖南省博物馆藏

重描绘了"天门""地神""烛龙""金乌""月兔"等神兽形象和景观，这些画面内容是作为一种具有普世概念的含义坐标而存在的，用以明确方位、空间所指，从而在画面中建立起系统化的宇宙图景。

综上所述，在中国传统文化体系中，抽象的方位概念常常由具体的图像、符号来进行诠释，并与古老的神灵崇拜相结合后逐步演化为富有情感和个性的人物、动物形象，成为绘画、建筑、雕塑等艺术体裁中表达空间的"原始图本"——正如"四象神"和"二十八星宿"的图式演绎，以及 T 形帛画所描绘的天、地、人间图景——这是"取象比类"理念折射于视觉艺术的具体呈现，同时也透露出中古先人对空间的奇巧想象和观念思辨。

二、古代宇宙结构论说
——以宇宙图景为原型的绘画空间观念

"盖其地理之现象，空界之状态，能使初民对于上天而生出种种之观念也。"[1] 鉴于时代与技术所限，古代先民对宇宙整体形制和构造的认知多是依据可识的观测现象，加之推理和想象，从而构建理想中的空间图景，也因此产生了多种宇宙形态猜想和理论思辨。自殷周时期古老的"天圆地方"结构论说，至后世"浑天说""宣夜说""元气说"等理论，都对宇宙结构、空间形态以及万物运动规律进行了大胆设想和形象勾勒。

起源于殷末周初的"盖天说"是持"宇宙空间有限"观点的代表学说，其所建立的宇宙形制概念在传统文化中可谓根深蒂固，并深刻影响了整个中古时代的自然观、万物观。其构想在《周髀算经》中有明确描述："方

[1] 梁启超. 论中国学术思想变迁之大势 [M]// 张品兴. 梁启超全集：第 2 册. 北京：北京出版社，1999：563.

属地，圆属天，天圆地方……天像盖笠，地法覆槃，天离地八万里。"[1] "盖天说"理论认为，宇宙是由巨大的圆盖和方盘形状结合而成，天为拱形，如同一个巨大盖子覆于方形地面，两者的间距为八万里，天向左旋，日月向右旋，日月的变化导致阴晴昼夜。对于这种理论的起源，美学家宗白华作此解释："中国人的宇宙概念本与庐舍有关。'宇'是屋宇，'宙'是由'宇'中出入的往来。中国古代农人的农舍就是他的世界。他们从屋宇中得到空间观念。"[2] 庐舍作为古代最普遍的居住场所，其闭合性、容纳性可令人产生一种安全感，并使人感知到室内空间与室外环境的分别——人们日出时劳作于田间，面朝土地，背向苍穹，日落则休憩于庐舍内，这就很容易使古代先民们将屋宇内的空间经验代入至天地之间的宏观形制，以此推导出"天圆地方"的宇宙制式。因此可以说，"盖天说"宇宙观源于土地的滋养，阐发自古人在土地中劳作、生活的经验与想象，与古老的农耕文化、土地意识息息相关。

另一种相类似的宇宙论说"浑天说"出现于汉代，《后汉书》记载了一段传为东汉天文学家张衡所作《浑仪注》中的描述："浑天如鸡子。天体圆如弹丸，地如鸡子中黄，孤居于天内，天大而地小。天表里有水，天之包地，犹壳之裹黄。天地各乘气而立，载水而浮。"[3] 此理论认为天好似一个圆球，地则位于圆球的中间，如鸡蛋中的蛋黄一般，天地之间由气所充斥，地下为水，地漂浮于水面之上，日月星体依附于圆球上运行回转。这种宇宙结构以球面为基本形制，与现代天体物理学的"天球"概念十分接近。由此理论派生出一种观测天体的仪器——浑天仪，用以量度天体和星系的位置，后世人们依据这些观测制定了相应的历法，其系统和精准度彰显出中国古代的天文智慧。"浑天说"在观测成果、理论依据和系统性方面较之"盖天说"卓有进步，但总体来看，"盖天说"

[1] 程贞一，闻人军. 周髀算经译注 [M]. 上海：上海古籍出版社，2012：8.

[2] 宗白华. 宗白华全集：第 2 卷 [M]. 合肥：安徽教育出版社，1994：431.

[3] 中国大百科全书委员会. 中国大百科全书：天文学卷 [M]. 北京：中国大百科全书出版社，1980：549.

和"浑天说"的共同之处在于两者皆认为宇宙空间是乃是一个实体概念，且皆提供了一个封闭式的具象空间图景并明晰其运转规律，这个实体空间是有边界、有限度的，而人所栖息的"人间"即处于其核心位置。

相应地，人们对空间的认识也在潜移默化中影响着艺术的表达——画者将概念中的宇宙图景进行绘画语言表现，从而建构具象而丰富的图理逻辑空间。自周朝起相继确立的"盖天说""浑天说"宇宙观，其空间理念在彼时的壁画、画像砖石、帛画中被转译为具象画面，并形成实体性、封闭化形态的空间营构范式。如山东嘉祥的东汉晚期武梁祠三幅画像石刻（图1-5），乃是根据《史记》所述历史刻画了人类自诞生到文明繁荣的发展历程。画面由三段分栏布局的图像矩阵组合而成，内容题材分别为"上天征兆""神界世界"和"人间世界"，每部分自成一个序列严整的空间结构，系统而详尽地刻画了上古始祖、帝王先贤、拜谒教说、车马出行、孝子烈女、刺客义士、农耕狩猎等一系列社会景观，并附以榜题说明，呈现出一个完整的世界图景。此外，东、西两段画像石上方均设三角形、类似屋檐造型的山尖，其内分别刻有东王公、西王母仙庭，这种形制印证了宗白华的空间"屋宇"论说——将人物形象置于屋宇之间以确定其位置和空间所属，并从中获得宏观的世界感。此外，这些画面多呈闭合形态，以线条或装饰纹样划分出多个空间单元，其中的景物和人物安排紧凑，结构的繁琐和内容的丰富赋予画面一种充盈之感，同样反映了彼时"空间实体""空间有限"的宇宙观对绘画艺术的影响。

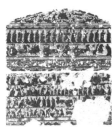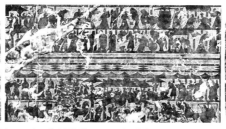

图1-5 汉《武梁祠东后西三壁画像》壁画 山东嘉祥

　　与上述宇宙论说相对立的"宣夜说"和"元气说"则秉持"空间无限性"观点。"宣夜说"的创始者郗萌是汉代的天文学家和占星学家，著有《春秋灾异》等星学著作，在《晋书》《隋书》《天文要录》中都记载了郗萌的天文论说。《晋书·天文志》中有："汉秘书郎郗萌记先师相传云：'天了无质，仰而瞻之，高远无极，眼瞀精绝，故苍苍然也。譬之旁望远道之黄山而皆青，俯察千仞之深谷而窈黑，夫青非真色，而黑非有体也。日月众星，自然浮生虚空之中，其行其止皆须气焉。'"[1]在"宣夜说"的宇宙概念中并不存在一个实体的天穹，空间中充斥的是无边无涯的气体，日月星辰以自身的特质独立存在，其运动规律由"气"的流转、变化所催动，并无某种既定运行轨道或"本轮"的规则束缚。后有东汉黄宪提出了"太虚"概念以指代浩无边际的广阔空间，亦可泛指"宇宙"，认为万物同归于虚无，容纳在无限的太虚之中。唐代文豪柳宗元也是支持"宣夜说"的重要人物，他在郗萌、黄宪的基础上提出了"无极""无中心"的观点，"无极之极，莽弥非垠"，认为世界并无所谓中心点的存在，因为从任何位置看来空间都是无限延伸的，山川、草木、人，万物都是这浩如烟海的空间中的一粟而已。由此可见，"宣夜说"理论中的宇宙概念是深远无极的浩渺存在，虽然其对于万物的本源和具体运行机制的阐释未免笼统，也无法对各种自然现象的缘由自圆其说，但其自由旷达、无所拘束的空间想象为中国古典文化的浪漫气质奠定了基调。

　　"元气说"则发展了"宣夜说"中"气"的概念，以"气"为核心范畴进行宇宙结构论述，并在汉代形成了完备的理论体系。《淮南子·天文训》中曰："道始于虚廓，虚廓生宇宙，宇宙生气，气有涯垠，清阳者薄靡而为天，重浊者凝滞而为地，清妙之合专易，重浊之凝竭难，故先天成而地后定。"[2]"元气说"将自然万籁的本原归结为"气"，并

[1] 房玄龄.晋书：卷十一·志第一[M].北京：中华书局，1974：279.

[2] 刘安.淮南子[M].上海：上海古籍出版社，1989：26.

作"清阳"和"重浊"之区分，亦有轻、重、动、静的特性表现。东汉王充的"元气自然论"中，认为"天地合气，万物自生"，"气"的自然运动生成万物，因此宇宙整体是无为、无意志的物质实体，是"气"运动、转化的结果。后有西晋杨泉的《物理论》："夫天，元气也，皓然而已，无他物焉。"[1] 进一步将"气"归纳为宇宙之源，作为一种自然法则的外化存在——整个宇宙空间在"气"的运动流转中生生不息，周而复始地运转，因此而催动万物运动、生命延续。

溯其根源，"宣夜说""元气说"的理论均由中国道家思想衍生而出。庄子《逍遥游》中以问答方式诉说了空间的无限性："汤问棘曰：上下四方有极乎？棘曰：无极之外，复无极也。"[2]《列子·天瑞》中有聚集阴阳之气的言说："天，积气耳，亡处亡气。"[3]"宣夜说"正是结合了以上两种思想，将宇宙本质归纳为无边界、无中心、充斥着生命气息的无限存在。此外，在老子"道—气—象"的哲学思辨中，宇宙空间在形成本初是一元混沌的状态，由阴阳二气相交相感而化生万物，这里的"气"并不是虚无的意象概念，而是生命存在的客观体现——"气"由"道"生，"气"的运动规律既为"道"，而"象"是自然万物的变化规律"道"以及事物本体之"气"的物化显像，上可以为日月、星辰，下可化作山川、河流。因而"象"必须体现"道"和"气"，以外化的现象演绎事物的本质和规律。在道家思想基础之上，"宣夜说""元气说"进一步强调了自然万类运动规律、节奏的"气化"显现，被视作是中国古代重要的朴素唯物主义思想，从战国到明末的几千年来多有发展，始终作为古代自然科学理论中的主流，深刻影响着人们探索宇宙空间、天体运行和自然规律的态度。

"气"作为传统世界观、宇宙观的外化形态呈现，也为绘画艺术提

[1] 刘安.淮南子[M].上海：上海古籍出版社，1989：39.

[2] 庄周.庄子[M].陕西：三秦出版社，2008：4.

[3] 列子.列子·天瑞[M].陕西：三秦出版社，2008：1.

供了重要的原始文本和审美意象。传统中国画视"气韵生动"为第一要义，从笔墨形式到置陈布势都十分注重"气"的表达。清朝书画家刘松年将天地之气与书画之气作比较："天地以气造物，无心而成形体。人之作画，亦如天地以气造物，人则由学力而来，非到纯粹以精，不能如造物之无心而成形体也。以笔墨运气力，以气力驱笔墨，以笔墨生精彩。"[1]可见其将"气"由哲学范畴代入绘画的审美范畴，以画面"气韵"来模拟宇宙空间的万千动态，表达阴阳和谐的造化之境。

中国早期绘画艺术对"气韵"的自觉可以追溯到汉代画像石刻、器物装饰中"气"的形象化描绘——气息、云气等图案作为表现主体贯穿于画面始终，其形态介于具象与抽象之间，以指代空间的存在和运动状态，人物、动物形象则穿插气脉之间，依存着宇宙之气象相互通感、生息共存（图1-6～图1-8）。此时"以线造型"的中国画表现手法已初见端倪，流畅的线条在漆面上形成黑白、线面、动静、疏密的对比，激活了画面动势韵律，彰显出早期绘画艺术的神秘主义倾向和浪漫气质，正如西汉董仲舒提出的"气同则会，声比则应"，将自然、生命之气纳入艺术审美的指向。至魏晋时期的画论进一步关注艺术表达的意象性，对"气"的追求也逐渐升华为由心性生而发流露的情致、神采呈现，"气韵""神气""壮气"更是成为重要的绘画审美品质，旨在透过外在的形体规律把握天地万物之生机与精神内涵。南齐谢赫将"气韵生动"立为绘画"六法"之首要，以画面的内在神气韵律作为绘画创作和品评的重要准则……这些美学命题都阐发自"气"的哲学理念影响，可视作传统世界观、自然观映射于视觉艺术的观念延伸，也使"气"理论从抽象的哲学思辨拓展至图理逻辑。

具体至绘画空间的营构与表现手法，中国画讲求"布置气象"，注重"势"的表现，在置陈布势的开合、呼应、勾连中获得画面空间的整

[1] 周积寅.中国画论辑要[M].南京：江苏美术出版社，2005：15.

图1-6 西汉 漆面
罩绘鸟兽云气图
70cm×43.5cm
扬州邗江县出土
扬州市博物馆藏

图1-7 西汉 漆棺
彩绘云气异兽图
256.5cm×118cm×
114cm
马王堆一号墓出土
湖南省博物馆藏

体性以及气息贯连的流动感。清人沈宗骞在《山水·取势》中总结了自"气"理念衍申的绘画取势之法："天下之物本气之所积而成。即如山水自重岗复岭以至一木一石，无不有生气贯乎其间，是以繁而不乱，少而不枯，合之则统相连属，分之又各自成形。万物不一状，万变不一向，总之统乎气以呈其活动之趣者，是即所谓势也。论六法者，首曰气韵生动，盖即指此。"[1] 这正是以画面的空间营构来诠释山水气韵——画家通过对自然的观察和归纳，将事物所呈现的外在形态和内在生气结合，构成画面空间节奏之"势"，表达审美气象之"韵"。

此外的其他神话传说、佛教经卷、地理古籍中也不乏对"空间"的相关表述，多样化地阐发出各自视野下的世界图景。诸如《博物志》开篇曰："天地初不足，故女娲氏炼五色石以补其阙，断鳌足以立四极。其后共工氏与颛顼争帝，而怒触不周之山，折天柱，绝地维，故天后倾西北，日月星辰就焉；地不满东南，故百川水注焉。"[2] 在古老传说中，人们塑造理想化的神祇形象，将天地、日月、星辰、山河等万物的形成运转归因于造物者的神迹。佛教法理则认为，众生所居存的世界被称为"器世界"，将其比拟为容纳万籁的器物，其微观概念可指一粒尘，宏观则可指整个宇宙，一千个"日月所照"的世界组成小千世界，一千小千世界为中千世界，一千中千世界则称为大千世界，如此推论下去，宇宙乃是无边无界的，所谓"一粒沙，三千大世界"，正是佛教至微至宏的空间观念。又有西汉淮南王刘安编著《淮南子》自"元气说"派生出对宇宙具象形态的构想，其中"地形训"篇着重描绘了天地的形制和构造，提出"天维""地柱""八级""九野"等地理概念。在其描述中，天宫分为九野，广达九千九百余隅，距离地面五亿万里；地分"八纮"，之外乃有"八极"，每一极开有一门，由东北方向顺时针排列为"苍门""开明门""阳门""暑门""白门""阊阖门""幽都门""寒门"；

[1] 沈宗骞.《芥舟学画编》和刻本，琴书阁藏版，千隆辛丑年编，卷二，山水取势篇.

[2] 张华撰，范宁校正.博物志校正 [M].北京：中华书局，1980：9.

天地之间有高耸入云的八根撑天支柱，其围三千里；昆仑、灵山，可作登天之梯。另一部志异古籍《山海经》则展示出更具神秘色彩的"地理巫学"——其叙述逻辑按照东、西、南、北的方位次序展开，描绘了诸多河流、山川海陆以及主掌相关领域的灵兽，将地理环境同复杂离奇的神话传说交织糅合……诚然，以上文本所描绘的空间图景颇具想象色彩，也不乏虚构演绎。但从文化层面看，其已然不仅是作为地理层面的概念阐述，更在长期积累与嬗变中内化于民族万物观之内核，成为绘画、建筑、雕塑所追摹的"元文本"，衍生出繁复多样的艺术化表达。

图 1-8　吕梁马茂庄 3 号墓前室西壁边框石 山西省考古研究院藏

三、时空关系
——"以时统空"和"时空转化"的绘画空间理法

在现代物理学的认知中，空间和时间是一对绝对概念，两者共同确立事物存在、变化的属性：空间呈现物体形态的并存序列，用以描述其位置、大小、形状；时间则反映物体状态的交替序列，用以描述事件变化、发展的秩序。时间、空间皆以事物运动为具体呈现方式，万物的运动皆在空间、时间的相互作用中展开，两者共同组成宇宙的基本结构和运转机制。反观中国传统文化，对"时空统一"的认识早在殷商时期就初露端倪，并构成古人认知自然规律的基础理念。殷墟甲骨卜辞所记录的"四方风名"，不仅涵盖了"四方"的方位概念，同时"四方风"也是四季的标志，暗含了"四时"的时间概念，正如近代语言学家杨树达指出的，"其（四方名）与四时互相配合，殆无疑问"[1]。同理，《周易》所演绎八卦图景中的八个卦象，其中"五行"所描述的属性规律都各自配以相对应的方位、季节，将空间开阖规律和时间节奏序列进行了统一观照。

另有古代天文学中，代表天体的二十八星宿与代表纪年和月历的十二地支也是相互对应的（图1-9）。可见在中国传统世界观中，空间的广延性与时间的连续性相辅相成，时空观念早已渗透于人们观察、感知、探索自然规律的思想理路，也影响着人们对周遭世界的认知。

图1-9 南宋至元 八卦铜镜 青铜器 台北故宫博物院藏

[1] 杨树达.杨树达文集：第5卷[M].上海：上海古籍出版社，1986：77.

作为中国古代最早的一部科学专著，《墨经》对时间、空间作了具体的概念定义："久，弥异时也；宇，弥异所也。"[1] "久"可理解为时间范畴，代表特定的"时"的积累，也可看作是单个时间节点连续而成的总和。而"宇"作为空间单位，则是涵盖了各个方位所指的"异所"的集合，也就是整体的宇宙概念。所谓"异"即变化和差异，可理解为一种不可重复的运动状态，在此处用以形容"久"与"宇"，意味着时间不舍昼夜地流逝，空间无限地向远方延伸，事物永不停歇地更新和变化，这种存在的永恒性和变化的差异性构成了时间和空间的基本属性。墨子的朴素时空观建立在直接经验和观念思辨基础之上，言辞隐微却旨意深远，从至宏的时空观照上升至对生命规律的哲思。

战国时期思想家尸佼对"宇宙"的概念释义则直接涵映了时空的统一关系。《尸子》有云："天地四方曰宇，往古来今曰宙。"[2] "宇"指天地的空间跨度，"宙"为时间的秩序，所谓"宇宙"正是时间、空间在宏观尺度上的统一存在，共同构成系统的、完整的客观世界。

正如宗白华对传统时空观念作出如下总结："我们宇宙即是一阴一阳、一虚一实的生命节奏，所以它根本上是虚灵的时空合一体，是流淌着的生动气韵。"[3] "时空统一"的观念自先秦时代就根植于中国传统文化精神，并呈现在此后的绘画艺术中，其空间营构往往突破即时性观察的局限，将视野扩展至事物运动、事件演变的完整时间序列，以时间、空间的双向坐标经营画面，从而获得更为自由和丰富的表达方式。

中国传统哲学对于时空的理解，还衍生出一个重要的相关命题——对"逝—远—返"的规律认知。"逝"指永恒的流动，从时间的绝对性来看，时间应是向一个单一向度、不可逆转的线性发展过程，孔子曰："逝者如斯夫，不舍昼夜。"孔子站在山川之上，看到不分昼夜汹涌向

[1] 孙以楷.墨子全译 [M].成都：巴蜀书社，2000：385.

[2] 李守奎.尸子译注 [M].哈尔滨：黑龙江人民出版社，2003：58.

[3] 宗白华.美学散步 [M].上海：上海人民出版社，1981：114.

前的河水，由此引发对时间流逝、无往不复的慨叹，认为"逝"是时间恒常的发展状态，不会因任何因素而改变，过去、现在、未来的任何一个时间节点都不可能是相同的。老子则对"逝"的规律作出了"大曰逝，逝曰远，远曰返"的辩证理解，他认为万物需遵循"道"，即循环往复、周行不殆的规律，时间与空间的运转亦遵循万物之"道"，在向未来或远方无限延伸到极致后便会归返，形成循环式向前的发展态势，所以人们能够通过"逝—远—返"的规律找到事物在某一状态下所对应的发展轨迹或趋势，从既有的迹象中窥见未知，透过表面现象探知事物本质。对于时间和空间规律来讲，"逝—远—返"的循环并不是简单的闭环形态，"返"也不指归于原点，而是沿着一个开放性的循环轨迹进入全新的样态，也就是说，事物的发展是无限延伸和周而复始两种状态的结合的曲折向前，其在不同阶段具有稳定性和相似性，但统一于无限延展的整体趋势。

中国传统的时空观念同样作为民族意识形态反映在诗歌、绘画、戏曲等艺术创作上，具体表现为"以时统空""时空转化"的艺术处理手法。古人对于岁月的流逝、时节的更替十分敏感，倾向以时间的体验来感知周遭环境的变化，从万物的运动过程中感受其存在样态。时间虽在概念上具有内在抽象性，较之外在具象性的空间概念要更加难以表述，但却能够转化为形而上的理性思考和审美观念，且时间性的表述能够完整系统地呈现事物运动和变化过程和顺序，因此中国传统艺术善于用时间的节奏来统领空间更迭。如晋代郭璞《玄中记》中对神兽"鲲"的描述："东方之大者，东海鱼焉。行海者，一日逢鱼头，七日逢鱼尾。"作者以时间概念形容鲲的体态之大，令读者虽未见其貌而浮想联翩。古诗词中更不乏以时间的流逝来抒发万象变更的咏叹，庄子曰"人生天地之间，若白驹之过隙，忽然而已"，《古诗十九首》中"四时更变化，岁暮一何速"，陆机"观古今于须臾，抚四海于一瞬"，杜甫"怅望千秋一洒泪，萧条异代不同时"……古人站在时间的延展线索上体验天地

之广阔、万籁之荣衰，慨叹自我生命之渺小，不着痕迹地将空间的万千变化浓缩在充满诗意的岁月更迭中，可谓羚羊挂角，意境深远。这种超越具象表达的艺术化处理逐渐演化为一种固有表达范式和审美结构，逐渐形成了传统艺术独特的"以时统空"空间语汇。

除却诗词、文学，"以时统空"理念同样贯彻在中国画的空间经验之中。从一般意义上讲，绘画作为空间性艺术，旨在模仿某一既定时刻下事物的形象和状态，而中国画更倾向对事物演变规律进行系统、综合的观照，将其不同时段内呈现的形象、结构、状态转化为抽象笔墨、线条语言重构于画面，以此形成"由时间节奏率领空间结构"的意象性表达，而非西方写实绘画依靠科学透视法则来构造一个模拟现实空间的图景。从"游观""仰观俯察""以大观小"的绘画空间观察方式，长卷、立轴的画面形制，到叙述性画面的内容表现，其中都包含着绘画呈现、审美接受中的历时性意涵——中国画将时间的动态因素引进画面的二维表现，以其规律秩序来统领画面，从而获得具有时间感的空间审美。

美学家吴甲丰将中国画"时空转化"的具体方式归纳为"行动性远近法"，"……我国古代画家却仿佛已经领悟到'时空转化'的道理，他们采用'行动性远近法'，就是对空间作行动性的认识，也就是暗含'时空转化'之理。"[1]他认识到传统中国画理中空间与时间观念的相通性，并可通过"行动性的认识"来实现两者在图像层面的相互转化。这应是指一种动态的观察方式，要求画家并非仅截取某一瞬间、某一角度的客观显像，而是从行为体验的角度来主动定义时间，在完整的时间流上审视事件或事物的变化、演绎过程，甚至可自由地变换视角，由近及远、俯仰自得，通过跨越时间、空间局限的综合观察来获得对审美对象的综合把握，从而实现"时空转化"。在传统绘画理论中，郭熙"三远法"、沈括"以大观小"、蒋和"游观山水"等观照理论中都蕴含了视角的变

[1] 吴甲丰. 对西方艺术的再认识 [M]. 北京：中国文联出版社，1998：265.

化、方位的移动和时间的跨越，皆以主观的艺术创造来完成画面时空的转化。可以说，吴甲丰的"行动性远近法"是基于现代美术理论研究体系对以上绘画观念的概括与总结，其中蕴含着"时空转化"的空间智慧，也是"时空统一"规律在绘画技法、语言上的延伸。

同样在审美层面体现"时空转化"之理的还有中国绘画的"长卷式"空间范式。长卷是卷轴画的一种，其形制灵活多变，可卷收、可平铺、可悬挂在墙面之上，也可拿在手中端详品鉴。长卷发轫自魏晋《女史箴图》《洛神赋图》、盛唐《捣练图》、南唐《韩熙载夜宴图》的叙事性人物题材，发展于宋元《清明上河图》《赤壁赋图》《富春山居图》人文风俗、山水园林等丰富面貌，其横向展开的画面要求观者转动画轴进行历时性的观赏，画面所展露的局部内容和空间结构也在这过程中有所变换，因此形成了长卷特有的空间范式和观看体验：画面自左向右地渐次展开，如同游历山水时眼前的景致变换；观者可追随画面空间变换而移动观照视角，也可驻目观赏其中的精彩局部；当画幅卷起时，观者欣赏的目光会再次从结尾处回溯至开端。可见长卷的画面空间是在开卷、收卷的动态变换中逐步呈现的，是一种顺序可逆的、灵活的空间范式。如果将不断展开、延伸的画面空间对应老子的"逝""远"观念，用"返"来形容对画面时空的回溯与返归，那么卷轴的卷收与展放之间的时空美学正是契合了老子"逝—远—返"的哲学之道——中国画以形而上的空间经验带入绘画具象思维，在艺术表达与创造中实现了时空转化的理想境界。

修辞达意

——传统中国画空间之特点

"绘画"的基本概念定义，一般是指在二维平面上创造的视觉幻象。艺术家对客观事物进行观察审视，将线条、造型、色彩等语言形式凝聚为具象图景，并结合视觉经验和审美理念营造超越自然形态的视觉化表达。在此含义中，绘画空间具有平面性、静态性、虚幻性等普遍特点。中国绘画植根于中华传统文化之精髓，其画面空间营造也呈现出民族化、本土化的独特面貌，具体可概括为空间属性的时序性、空间呈现的节奏化、空间营造的平面化三个典型特征。

一、空间属性的时序性

德国理论家莱辛在《拉奥孔》中以时空概念来区分不同的艺术门类：绘画艺术受空间规律支配，以空间中的形体为符号来塑造事物特征，呈现瞬间性的表现或动作，因此可归类为一门"空间的艺术"；相对而言，诗歌、音乐则以语言和声音为符号，受时间规律所支配而被归为"时间的艺术"。在其艺术门类理论中，时空规律被视作诗、画概念的分野坐

标。然而中国传统艺术范畴中，诗与画、图与文有着更为密切的关联：中国画在发展之初多作为文字的图式说明，亦承担对事件、信息的图像记录功能，诸多绘画中的人物、情境、物象旁多附以文字作题榜；宋以后文人画风盛行，董其昌以"意境"关联山水和诗词的审美互通性，提倡诗、书、画、印结合的风雅情致，"大都诗以山川为境，山川亦以诗为境"[1]，诗画相携的艺术表现中蕴含着图像的空间意蕴和诗歌的时序节奏。中国诗与画的情茂皆尽正对应了时空统一的审美规律，两者的艺术手法和语言形式也可融通转换，宗白华形容中国画的空间为一种"诗意的创造性的艺术空间"，其意也正在于此。

　　此外，正如前文所述，中国画异于西画的空间审美特质在于对时间概念的引入，倾向以时序调度画面布局，来表现持续的动作状态或叙述事件过程。如西方古典风景画法要求画者选取固定的角度、景色、光线进行创作，去呈现那一刻时间在画面上凝固的景象展现，作为观赏者亦能够从逼真的形象描写和空间幻象中得到审美乐趣，只要保持相应的观赏距离，画面整体便可尽收眼底。而中国传统炎山水画则多是画家在游历山川中体察事物、目识心记而得，画面以游览历程为线索展开，在架构空间的同时加入了一个时间轴系，使画中的情节景致依照时序依次呈现和变换。从审美接受角度来看，这种空间形态也提供了一种更为主观、超然的欣赏方式，邀请观者进入画面时序并流连盘桓，引导其目光随画面展开方向而移动，虽然不能一眼望尽全貌，但可以在画卷收放间体验移步换景的空间感知历时感，达成一段超越真景的审美之旅。从这层意义上讲，中国传统绘画的创作和审美过程中都包含了空间和时间的双重体验，这并不意味着图像的二维形态和静态特性发生了改变，而是指其画面空间属性中包含着时序特点。

　　所谓"时序"指时间的先后承序，在《庄子》中，"阴阳四时运行，

[1] 董其昌.画禅室随笔 [M].杭州：浙江人民美术出版社，2016：93.

各得其序"[1]一句精练概括了时间的更迭演变。"时序"一词又见于唐代韦应物之诗"怅望城阙遥，幽居时序永"，以此慨叹时间汩流的永恒规律。在绘画图像空间中，时序性通过布局于画面的若干个具有时间涵义的符号元素来加以表现，形成图像叙事的时间轴系。这些符号可以是画面中的某些物象、景观，被用作分隔或连接各个画面单元的媒介，例如《韩熙载夜宴图》中的屏风，串联了整个画卷并形成一系列描绘事件发展过程的"图像链"，起到控制时序、连接空间的作用。此外，中国画空间时序性的另一种表现是以抽象的构成元素来构建意象化的时空秩序，如《捣练图》（图1-10）空白背景下的空间营构，画家着重于布置章法的开合、虚实、疏密、藏露，重点刻画人物动态的呼应、神情的顾盼，这些绘画要素搭建起图像表达的基础框架，增强了时空结构的秩序感。

在中国画的发展流变中，时序性的空间结构逐渐被确立为一种典型范式，并成为绘画讲述故事、传达主题的重要语汇——一系列事件过程的描绘构成了图像的时序化呈现，从而引领画面空间连续不断地展开、变换。在这层意义上，绘画空间的"时序性"就是以画面趋势、节奏为序，与其叙事性内容情节相辅相成。绘画空间的时序特征在主题性、叙述性题材中表现得更为显著，诸如以神话传说、民间故事、历史事件等为母题的人物画作品，其空间表现往往与故事内容相结合，以事件的情节推进为线索，依次呈现不同人物造型、动态、神情及其与周遭事物、景物的错综复杂关系，其中的时序性特点不言而喻。相应的，画面的空间层次递进和场景转换也需要一个叙事的链条进行勾连，使得内容衔接合乎情理。据此可知，中国绘画的时序性空间结构与叙事性特点密不可分，其艺术魅力也因此获得了充分彰显。

[1] 郭庆藩.庄子集释[M].北京：中华书局，1985：735.

二、空间呈现的节奏化

"节奏"作为一种专业术语，主要用于描述音乐、戏曲等听觉艺术中节拍的长短、交替以及音响的轻重、缓急，根据这些元素的排列组合构成作品整体的音律和调性。由于听觉艺术是一种历时性的审美过程，用节奏的变化来构成其艺术形式框架，更容易直接作用于人的听觉，从而带来相应的审美体验。

随着艺术门类的跨界和互通，视觉艺术中的绘画、建筑、雕塑也将"节奏"概念纳入其审美范畴，成为描绘事物形象、营造空间意蕴、传达情感主旨的一项基本语言。具体到绘画艺术，画家通过融入节奏的历时概念，来打破视觉艺术的"同时性"呈现——如果在一个时间流上存在多个空间单元，那么各个空间之间必然具有内在的关联和承序性，即相互并列的画面各元素间的分布、映带、呼应关系，以此构成绘画空间所蕴含的"节奏化"特征。

绘画层面的"节奏"概念更倾向以一种托寓语法来形容图像的视觉

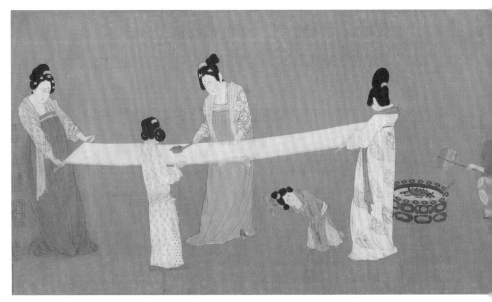

图1-10 唐 张萱（传）《捣练图》37cm×145.3cm 美国波士顿美术馆藏

形式，具体表现为构图的疏密、虚实对比，线条的错落、穿插、画面整体的空间层次等。在西方现代绘画体系中，对节奏的追求典型且集中地体现在抽象主义的艺术理念与实践——康定斯基的抽象绘画理论将客观对象简化、凝练为点、线、面等基本元素的构成，以其富有变化的组织形成一种类似于音律节奏的图像逻辑。在其著作《论艺术的精神》中，康定斯基使用音符、节拍、旋律等大量音乐术语来对应点、线、色彩等绘画要素，探讨音乐与绘画的抽象性、形式感的涵义互涉，并阐释两者的审美共性。他的绘画风格也具有明显的音乐性倾向——线条在画中自由游走，色彩块面如游戏般的拼合、聚散，所表现出的即兴画面具有明显的运动感、节律感，彰显出热情、浪漫和勃勃生机。

相较于西方抽象理论对绘画"节奏"的理性解析，中国文化则基于哲学的宏观视角探讨绘画与音乐艺术的融通互涉，并作以意象性的审美观照和道德向度的概念升华。古代先贤常将绘事和礼乐相提并论，老子讲"大音希声，大象无形"，其大意是悠远潜低的声音和缥缈宏远的物象更为接近自然的本真境界，"音"与"象"共同统一于规律之"道"。

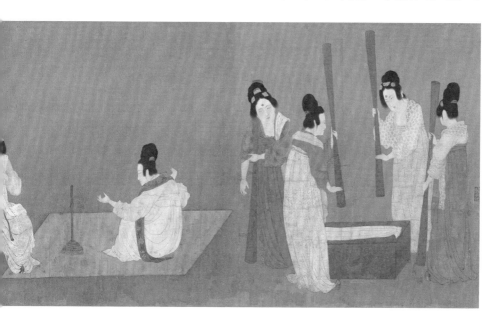

西汉《乐记》中有"乐以象德"之说，认为音乐能够引导欣赏者理悟其所蕴含的伦理道德，此论与唐代张彦远论画"成教化，助人伦"的观念殊方同致。王原祁在《麓台题画稿·仿设色倪黄》中的一段文字精妙地分析了"音"与"画"在审美意象上的通融互涉："声音一道，未尝不与画通，音之清浊，犹画之气韵也；音之品节，犹画之间架也；音之出落，犹画之笔墨也。"[1] 其中"品节"指乐曲中的节奏，"间架"则是画面的结构框架和空间经营，王麓台在此处将绘画布局与音乐节奏相提并论，并以画面之"气韵"与音色的"清浊"相比附——画面空间的变化犹如曲调的韵律，在轻重、张弛、缓急、动静间逐渐展开，可视作一种节奏化的审美结构。宗白华在阐释中国传统绘画空间问题时更是反复谈及音乐概念，并强调其节奏化特点，他认为中国画的空间意识是在观察中采取数层视点以构成节奏化的空间，"趋向着音乐境界，渗透了时间节奏"，以描写"大自然的全面节奏与和谐"[2]。宗白华以一种浪漫的眼光洞见了中国绘画艺术的空间本质——以自然万象之生息运动为造型原本，进行音乐性、节奏化的意象呈现。

进一步讲，传统绘画的音乐性特点更揭示出一种与造化相携、宁静致远的空间审美境界。正如中国古典音乐以其沉静悠扬、盘桓缠绵的音律特性见长，传统绘画也讲究画面节奏的规律变化、空间层次的至高至远、置陈布势的映带转还。值得注意的是，相较于西方绘画以强烈的结构塑造去追求戏剧化、冲突性的空间节奏，中国画则更倾向从一种平和、自在、无为的心性中获得灵感，在自然理法中悟道，去营造和谐的、自发的节奏化空间（图1-11）。因此中国画忌突兀、凝滞，忌心手相戾，妄生圭角，清代画家方薰在《山静居画论》中也提到："图亦奇奥，当以平正之笔为之；意图平淡、当以别趣设之。"[3] 其中讲求"奇奥"与"平

[1] 王原祁. 麓台题画稿 [M]. 上海：上海人民出版社，1981：97.

[2] 宗白华. 美学散步 [M]. 上海：上海人民出版社，1981：97-108.

[3] 俞剑华. 中国古代画论类编（上）[M]. 北京：人民美术出版社，1998：239.

淡""别趣"与"平正"的构图互补，也是意在强调节奏变化之中的均
衡与和谐。

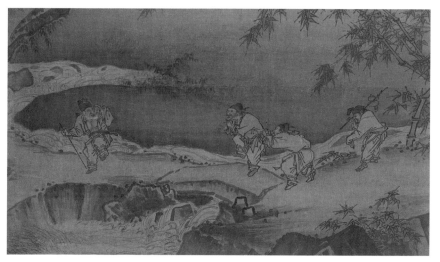

图 1-11　南宋 马远《踏歌图》（局部）192.5cm×111cm 北京故宫博物院藏

三、空间营造的平面化

　　早在远古时期，当人类的祖先尝试使用石头在物体上刻画出线条和
图形，平整的表面就被发现可作为承载图像的媒介。岩洞、壁龛彩绘、
浮雕石刻，以致后期的布面、纸本绘画，图像通常被绘制在平面的、静
止的物体表面。因此基于其媒材的物理性质，平面性是绘画艺术所具备
的普遍属性，画面的空间感往往是艺术家制造的存在于二维平面上的视
觉幻象。也就是说，艺术家运用绘画语汇和技巧，在平面状态下营构出
关系复杂的虚拟时空图形，并以此来表现物象形态、呈现景观、反映客
观世界。

　　据此而言，绘画空间中的"立体"必然有异于现实的物理空间，真
实的三维形体随着视点和方位的移动会出现形体的变化，而平面中的立
体"幻象"则是画家从某角度或瞬间截取的凝固的画面，借助于视觉的

观察以及艺术手法来描绘客观事物、表达绘画意图，使其具备强烈的立体感、纵深感和逼真的视觉体验。但图像空间毕竟是经过压缩、处理的虚拟空间，只能反映出片面的、即时的形态，并不具备真正实体，也无法超越其在二维画面的物理形式上的平面本质。正如鲁道夫·阿恩海姆（Rudolf Arnheim）谈及绘画的立体性视觉概念："如果我们想在平面上把一个立体物的视觉概念再现出来，我所能做得到一切便是将这个视觉概念翻译出来——也就是说，以二度媒介把这个视觉概念的某些结构本质描绘出来……但无论哪一种画，都不能把一个完整的视觉概念在一个平面上复制出来。"[1] 也正因如此，西方绘画艺术在经历了文艺复兴、学院派、古典主义几百年来对自然的模拟和再现后，现代艺术家开始尝试悖逆透视法则，从追求真实的立体再现、逼真的空间塑造转向对画面空间的平面性探索。诸如 20 世纪初的立体主义画家们使用装饰性的线条和图案，将物象分解成多个体块单元，并置、重构为一个连续的综合形体，以期通过多个视角建构事物本质上的"真实"。

然而中国画家似乎很早就认识到了视域的局限，因此中国画自发轫以来就并不着意于制造空间的立体效果以及视觉上的逼真呈现，从战国帛画的雏形状态到宋元时期绘画技法的完备，中国画从不排斥对空间的平面化表达，并有意地淡化、规避强烈的透视和空间纵深感带来的视觉冲击，营造平和、冲淡的欣赏体验（图 1-12）。此处所谈及的"平面"是基于画面空间的概念，指在二维平面上对物象的去立体化处理，其呈现出一种类似浮雕式的，经归纳、压缩的浅度纵深感。具体而言，中国画的平面化空间以线条，墨色的经营，布局章法的疏密、虚实、布白等画面经营规律合力达成：线条是中国画最为基本的造型元素，二维向度的线性勾勒势必会压缩透视、拉平空间梯度，从而营造趋于扁平的形体结构，中国画所讲究的顿、挫、回、转等用笔技法，正是旨在通过线条

[1] [美] 鲁道夫·阿恩海姆. 艺术与视知觉 [M]. 滕守尧，朱疆源译，成都：四川人民出版社，1998：128-129.

图 1-12 战国《人物御龙图》帛画 37.5cm×28cm 湖南省博物馆藏

的穿插、叠压等排列制式来表达的微妙、含蓄的线性空间；同时，以墨色点染、皴擦所构成的块面结构来虚化空间，落墨有浓、淡、干、湿之分，其节奏变化之间同样蕴含着空间的表达；至于章法对画面空间的建构作用，则指以高低、叠砌、聚散开合等手法经营构图，各形象、物象被安置在合理编排的空间序列之中，协调统一中体现远近错落之规律。

这种趋于平面的空间构成需要创作者进行多向度的动点观察，更为主观地经营构图。向度，指一种观察的角度和趋势，即从多个方位、角度、层次确定对象的形状和结构，达成全面、系统的观看逻辑。以中国画"以大观小"的空间观照原则为例，观察视线可自由往来、游移挪换，将不同角度和方位的所获取的景象、事物进行统筹布排，整合为一个包罗多方的画面空间制式，体现了"远取其势，近取其质"的审美要求，与西方立体主义对空间的分割、解构和并置手法有着类似的逻辑——立体派多以硬朗的线条交错和几何形状堆叠来归纳形体，这种空间处理并不来自某一角度的视觉经验或直接反应客观实在，而是观念和理论先行，意在以多重视野去打破物象自有的结构特质，悖逆视觉惯性，制造具矛盾、冲突感的画面空间。相较而言，中国画的多向度则是在宏观视野中建立有秩序的空间节奏，每个向度间各有区分且相互关联，有着平缓的空间过渡，并服从于整体的和谐呈现。因此传统中国画的平面化、多向度空间秩序能够令观者产生步步入景的渐进性审美体验，并不会因空间跨度而产生剧烈的视觉跌宕。

综上所述，中国画的平面化空间属性包含了以下两层内涵：一是其作为依附于平面媒介上的客观存在所具备的物理空间属性；二是其艺术形式所体现的多向度、平面化空间营造。前者是中国画作为绘画艺术所具备的普遍属性，后者则被认为是其区别于其他民族绘画艺术的一个显著特征。

第二章　传统中国画的空间观照范式

　　正如前文所述，空间观念对人们在日常生活乃至艺术创作中观察、认识世界的导向和渗透作用是巨大且深刻的。中国历代先贤们洞察世界的变迁、时间的更迭，领悟到其中规律，并将这种经验贯彻到画面的空间营造，由此而形成的艺术表现手法在经过世代传承和演变之后，形成了中国画所特有的空间语汇。

　　因此，对观察方式的探理索隐是中国画空间论题的一个重要切入点。《说文解字》曰："观，谛视也。""谛"一字可泛指道理、意义，此处将"观"解释为一种认识、体察世界的方式，并包含了审度与思考的意味。《易·系辞下》中有："仰则观象于天，俯则观法于地，观鸟兽之文，与地之宜，近取诸身，远取诸物，于是始作八卦，以通神明之德，以类万物之情。"古代先民通过"观象""观法"来获得对自身乃至万物的认知，从而归纳出"易"的规律和"八卦"图式。其所指的"观"并不是单纯"观察"或"看见"，而蕴涵了对普遍规律的探寻与思考，是一种创造性的观察。悉数历代文人贤哲，上至庄子的逍遥物外、建安文人的任意放达，下至元朝逸士归隐山水，其对自然的憬悟多从宇宙精神本源以及作者内在心性出发，并不拘泥于客观表象，以此获得更加自由的、超越物象之外的审美体验。

　　古典哲学对"观"的思辨构成了画家们观察事物、采撷形象的心理基础，其在创作时并不被某一既定时刻、所在位置的视觉经验所局限，而将遍历之景象与切身感悟结合，进行统筹的观察。因此中国画的空间观照方式往往不拘一格、别出机杼，有"以大观小"之总览统筹、全景尽收，有"看得透，窥其穿"之层层悉见、柳暗花明，有"仰观俯察"之推叠分层、远近回还，有"游观"之串联相接、时空跌宕。这种糅合了直觉、记忆、想象的主观视野是建立在文化和审美层面上的，并最终上升为对生命规律的哲思和精神感悟。

仰观俯察

——多角度的观照方式

　　魏晋文人嵇康在诗作《赠秀才入军·其十四》中写道："目送归鸿，手挥五弦。俯仰自得，游心太玄。"其中"俯仰"指视角的变化，"归鸿""五弦""太玄"等描绘体现了至微至宏、至近至远的观察向度。东晋陶渊明有名句"采菊东篱下，悠然见南山"，菊花、篱下与远方南山的景物描绘构成一组由近至远的空间序列，其视角也由下山时的俯视变为仰观，诗人在行文中不露声色地完成了移远就近的空间转换，俯仰自得间暗含着观看的乐趣与智慧。又如建安诗人曹植之"俯降千仞，仰登天阻"、南朝谢灵运"仰视乔木杪，仰聆大壑淙"……上述诗词在抒发神游天地、寥阔宇宙之超然逸趣的同时，都共同指向了一种物我交融、造化相侔的观看之道——仰观俯察，多角度地洞察万物。

　　中国传统绘画的观察方式亦谓同理。不同于焦点透视法则，古人作画并不会确立一个固定的视点，亦不严格依照透视法则和三角丈量，而是自由、主观地变换角度，游目骋怀，以历时性的观看来把握对象起伏、开合、向背之造型情态，将大跨度的空间景致囊括在咫尺画面之间。这种空间规律被总结为"远"的概念，北宋画家郭熙撰《林泉高致》谓之

"山有三远",其中"高远"的观照方式为"自山下而仰山颠",即俯仰往还地进行动态观察,从山脚林木远推至山巅,以描写山势之叠巘重嶂,表现为一种纵向堆叠的空间营造手法;"平远"则自近山而望远山,视角以水平方向远处延伸,以表现山水萧疏冲淡之感。这两种观察方式基于画面需求将客观物象和主观能动相结合,以广阔的视野制造出一种与真实景象似离而合的画面空间——既是真山真水的写照,亦是画家胸中的万象山川,沈括所言"折高折远,自有妙理",其意大抵也在于此。

"三远法"不仅是山水画布势的基本语汇,人物画中也常见运用"高远""平远"等多角度、多视点观察方式处理复杂的画面场景。因此,中国传统人物画的空间逻辑常常是"人景分立"的:人物形象多以平视角度进行塑造,人物间的远近、前后关系以所处画面位置予以区分而并不强调透视变化;注重人物动态的恒常性描写,有意规避带有剧烈透视的角度和姿态;以线条勾勒弱化空间的纵深向度,局部使用晕染手法区分层次,使空间趋于平面化;场景描绘则延续山水画空间营造之法,观察向度可俯可仰,远近结合,可以俯视视角描绘台阶石栏等细节的同时仰画飞檐,造成"掀屋角"的既视感,亦可将器物摆件以平视角度绘于俯视桌面之上,有着移天缩地、吐纳自如的主观性创造。于画家而言,这一系列观照视角的调整与变化是在创作过程中自然生发的,旨在保持画面整体的协调性的同时选择最佳的角度,以充分表现人物、景象的典型特征。

宋徽宗赵佶所作《文会图》(图2-1)是一幅人物描绘与山水布景相结合,并运用"高远"之法整合画面空间序列的典型范例。此画作描绘了北宋时期文人雅士在庭院柳荫下云集文会、环桌宴饮的图景。画面的空间跨度很大:近有曲池围栏;远及岸汀石脚;仰见柳枝高垂,竹影婆娑;俯看流水潺潺,河畔清蕨。人物群像被安置于中景,亦是画面的核心部分,同样被周密地划分了主次和虚实:一张大案台作为中心,四周围坐着谈笑品茗的文人雅士;前方小桌旁,备茶的侍童小厮正在忙碌;

题文会图

儒林华国古今同
吟咏飞毫醒醉中
多士作新知入彀
画图犹喜见文雄

白宗谨依
韵和进

明时不与首唐同
八表人归大道中
丁癸年平十八士
经纶谁进出群雄

图 2-1　宋 赵佶《文会图》184.4cm×123.9cm 台北故宫博物院藏

远处柳荫掩映着台榭和摆有木琴的石几。其中人物和桌椅器具皆设重彩，对比强烈，布景则以淡墨勾勒，草木略施浅降，有退却冲淡之感。整体画面布局精致、刻画工巧，对空间层次的处理游刃有余。

沿着画面营造的空间结构逐层观之，进而可以发现作者观察视角的变化。显然对于人物、景物和事物，画家的审视是有着微妙差别的：画中的所有人物皆为平视，唯以形象的大小比例做出远近、主次区分；案台则以一个较为剧烈的透视角度向右后方倾斜，以此拉大桌案的空间跨度，使四周围坐的人物得以完整、无遮挡地逐个呈现，也为桌面琳琅满目的器物摆放提供了充足空间；对于茶具、摆件等事物描写，作者的观察又一次转换为近乎平视的视角，事无巨细地将每一个形态、每一处细节刻画入微，各种盘盏有序地罗列在桌面上，透出严谨的秩序感；背景则依照山水画布景造境手法，由低到高、由近及远地将空间推向画面深处。完成如此跨度的全景空间营构，并呈现如此繁多复杂的形象，是不可能通过单一视角或焦点透视法来达成的，作者智慧地运用仰观俯察的动态视角重构空间序列，并将各品类事物的特征通过特定角度充分诠释。此外，画面中审慎、客观的细节描绘消弭了多视角可能造成的违和感，体现出作者运筹帷幄的全局意识。这种主观的空间营造也促使观者在欣赏画作时不断更换视角，打破图像叙事的平面局限而进入绘画语境之中，其视觉感受能够在多个观察向度中交汇、整合，从而体会到中国画空间的通达。

看得透，窥其穿

——多变的观照路径

　　中国画讲求景致意境之"真"而不囿于拟其形态，因而置陈布势从不被固定的视点所束缚，常常跨越前景的遮挡而描绘远景，或将隐于远处之物拉近，造成近小远大的既视感。如郭熙讲"山有三远"，其三之"深远"即是自山前而观山之后——为使得布景曲径通幽，画家常打破透视和遮挡规律描绘山后之景、山间之景，制造重重悉见的亲临感。延伸来讲，"深远"不仅指从山前看到山后，还可泛指从建筑之外看到室内景象，从事物表象得见其内在结构。这种在现实中不合常理、不可达到的空间观照方法在中国画中却得到了艺术化表达，所谓拨开表面以探求其本真，这就是自由观看所蕴含的空间妙理和美学意义。

　　至于历代人物绘画，利用视角变换达到"穿墙""透视"的空间意趣的作品更是屡见不鲜。在具有叙事主题或情节描述的画面中，画家常常将人物隐于屏风、建筑之后，又或以树木、亭台等景物掩映，形成画面空间的隔断与遮挡。但画中的屏与墙并未能阻隔画外观赏者的目光，观众既能够以俯瞰视角穿越障碍而全局纵览，又可徜徉穿行在画者布下的图像情景之中，跟随画者流动、转还的观照视角感受空间节奏的跌宕，

产生"身所盘桓，目所绸缪"的如临其境之感。

以宋代人物小品《柳院消暑图》（图2-2）为例。画作以凝练的工笔设色手法描绘了水畔柳荫下庭院的一隅。画面空间井然分为三个层次：两棵柳树相依矗立，花草点缀的小路上，一名童子手捧器物沿围墙徐步而来，此为近景；主体人物乃是一介白衣文士，他处于画面中景处，携侍童坐于檐下，正凭窗远眺山色；窗外树影婆娑下掩映着远处水景，荷叶连连、远山青绿，颇有清雅闲淡的意境。

作品置陈布势的巧思在于多重观照路径的布设，以及围墙、栏杆、柳树、门廊等物象在空间结构中起到的隔断和连接作用。一方面，围墙区分了室内和室外的院落空间界定，明确了画中两组人物的前后位置、主次关系，使画面的空间序列有章可循。另一方面，作者有意以俯瞰角度处理空间透视，使主体人物能够不受遮挡地毕现，同时以树枝、围墙、屋檐所构成的全包围框架突出主体人物在画面的中心位置。画中围墙也并未阻隔观赏者的目光，其向上的成角透视结构引导观者抬高视角、跨越围墙去欣赏屋舍内的景致。墙体左侧虚掩的户门成为画面空间布局的点睛之笔，观者的目光也可以跟随捧罐小童的脚步，从门槛处穿过直达室内，通向画面的视觉中心。可见作者匠心独运地为欣赏者铺设了两条观看路线——总览俯瞰，或穿游于画面之中，以达到看得透、窥其穿，曲径通幽的空间体验。

《柳院消暑图》结构示意图

图 2-2　宋 佚名《柳院消暑图》29cm×29.2 cm 北京故宫博物院藏

游观

——历时性、体验性的观照

　　正如上文所言，中国画倾向于构建一个开放式的空间结构，邀请观者在画面中穿行徘徊，给人以可居、可游的观赏乐趣。古人作画时的观照方式也是同理，不拘于选取固定方位对景写生的方法，而是常在游览山水的过程中目识心记，观后凭记忆作画，类似于"游记"，以彼时所经所见为线索，将不同时间、地域的景致或事件串联、整合，使画面获得多层次的综合呈现。可见在中国绘画的艺术创造和审美接受中，画家的观察、创作过程，以及观者的观赏体验过程都体现了"移步换景""游观山水"的空间智慧，这一点与中国传统哲学"游"的概念及其阐发的审美倾向有着深刻关联。

　　"游"是中国古典哲学的一个重要范畴。"游"字最早意通"斿"，《说文解字》中释为"斿，旌旗之游，斿蹇之皃"[1]，原指飘动的旗帜，形容自由、流动的运动状态。《诗经》中有"优哉游哉，亦是戾矣""慎尔优游，勉尔遁思"之句，意为自在无忧的游乐。庄子则将"游"上升

[1] 许慎 . 说文解字 [M]. 上海：上海古籍出版社 .2007：327.

到了哲学的高度，用以抒发对生命精神的追求，有"游于无穷者""游乎尘垢之外""游其樊而无感其名"等表述，其代表思想"逍遥游"并不单纯指身体在客观世界的物理移动，更在于摒弃有形束缚、打破物我界限，无所依凭地遨放于精神世界。这是内在心性对万物精魂的感知，是超脱于人世欲望的、尘垢以外的精神之自由畅达。

"游"被纳入艺术领域并作为美学范畴被讨论，早见于西晋文学家陆机，他在《文赋》中写道："精骛八极，心游万仞……观古今于须臾，抚四海于一瞬。"[1] 陆机提出的"心游"，指艺术家进行创作时思想的自由和想象力的飞跃，此时人与自然的精神达到高度统一，可通达万仞之高，贯至穹宇之极，以此强调艺术思维在创作和审美中的作用。另外，文中提及"观古今于须臾，抚四海于一瞬"，"须臾""一瞬"皆为时间单位，所以陆机之"心游"不仅指物理层面的畅达，其跨越时间与空间的思绪之通达昭然若揭。

画家们则更善于从静态的画面中悟道，心灵放达驰骋于无边的想象空间以体验"游"之畅然。南朝画家宗炳在《山水画序》中慨叹暮年身患疾病，不能身临山川，于是将山水绘于墙壁之上，"骋怀观道，卧以游之"。[2] 虽然身体并未移动，但画家仍能够通过卧观壁画体会山水的致广致远。又有北宋郭熙在《林泉高致》中提出山水画需讲究"可居可游"，身虽未动，观画过程中可如身临其境般体验山居、游历的乐趣。上述陆机之"心游"、宗炳之"卧游"、郭熙之"可居可游"三者都旨在强调艺术创造中"游"的美学意涵，追求个人心性与自然合而为一的通达境界。这种审美倾向初现于魏晋，成熟于北宋，后贯穿于中国绘画乃至整个传统文化体系之中。

"游"的观念也深刻影响了画家的创作方式。历代中国画家多爱"游"，其作诗论画、雅集博古、交友往来，大多是在山水、园林之中

[1] 陈昌渠选注.魏晋南北朝诗选[M].成都：四川教育出版社，1987：54.
[2] 张彦远.历代名画记[M].杭州：浙江人民美术出版社，2011：103.

进行。清人蒋和写道："游观山水，见造化真景，可以入画，布置落笔，必须有剪裁，得远近回环映带之致。"[1] 将游览途中所见的"造化真景"记录在心，经由艺术家的后期加工处理，能够在画面中重现景致之远近回还，空间之深远曲折。在这里，"游观"是一种遍历广观的观察方式，是"搜尽其峰打草稿"的创作态度，同样也是置陈布势和构建画面空间的一种手段，制造仿佛游于画境之中的亲历感。

如果说绘事之"游"不仅指简单的地理位置上的移动，更是人身处自然造化之中的过程体验，那么"游"中所"观"也应不止于视网膜上

[1] 俞剑华. 中国古代画论类编（上）[M]. 北京：人民美术出版社，1998：279.

的视觉映像，所谓"游观山水"乃是人与宇宙万物的沟通，暗含着画家面对生命、自然以至万物的精神关照，以及对内心世界的形象化呈现，从而求得对造化规律的把握。亦或说，中国画的"游"在审美蕴意中更为强调了精神上的宏观体验，以及超脱于物象之外的主观情境观照。

郭熙曾在空间表现上将山水和人物的描绘作对比："山水大物也，人之看着须远而观之，方见得一障山川之形势气象。若仕女人物，小小之笔，即掌中几上一展便见，一览便尽，此看画之法也。"[1] 他认为人物画掌上观之就可一览无余，不及山水画的恢宏气象。郭熙只见人物画

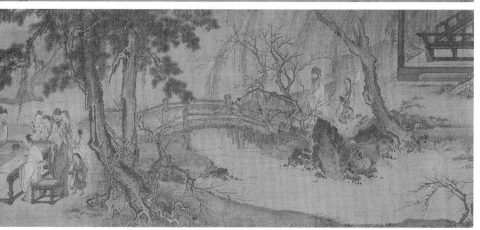

图 2-3　南宋 马远《西园雅集图》29.3cm×302.3cm 美国纳尔逊·艾金斯博物馆藏

[1] 俞剑华.中国古代画论类编（上）[M].北京：人民美术出版社，1998：632.

之精细工巧，殊不知掌上的方寸之间也可表现跌宕起伏的空间变化，也同样具备历时性的观赏逸趣。譬如人物画善以长卷的形式表现多个场景或复杂的画面情节，画家游动的观察视点可视作画面空间延展与变换的线索，这一点与山水画论中的"游观"思想殊方同致。如在《女史箴图》《洛神赋图》《韩熙载夜宴图》等画作中，作者都是以画外人的视角总览全局，其观察视点是水平移动的，牵引着画面随时间和情节的发展步步推进、变换，多个场景相互关联，在叙事的空间体系中连续不断地展开。

又如南宋马远之《西园雅集图》（图 2-3，见上页）画卷以雅集为题，将故事情境和人物形象安置在平远构图的山野景观中。画面开端是一大片静谧的河面，横向延伸出一条堤岸，远处有人牵马而来，暗示着画面自右向左方延伸；一段树木和亭台廊桥过去，便是雅集的桌案，以苏轼、王晋卿、黄庭坚在内的十六学士皆宴聚此地谈诗作画；画面继续向左推进，道路逐渐变窄，隐没于茂林修竹之中，疏远萧瑟的景色掩映下，一名长者携童子伫足而立，似在回望方才的聚会。作者将游历体验带入画面景致的疏密变化、情节的铺陈推进、故事人物的聚散布排，似是在将文人墨客参加雅集从前往、相聚，到结束散场的完整过程娓娓道来。同时，这种长卷的画面形制也引导观者移动视线去追随故事的发展进入画中情境，场景的布置、人物的动作也因观赏的目光被赋予了动感，邀请画外人经历一次"游观"的视觉之旅。

《西园雅集图》结构示意图

朴素透视法

——以经验为据的主观观照

近代以来，伴随着西风渐进的思潮，理论界对于中西绘画的比较研究不约而同地聚焦于空间、透视等问题上。曾有相当数量的研究以"散点透视"或"无点透视"归纳中国画空间特点，认为中国画真正开始通晓透视法、几何丈量法源于明末清初。彼时欧洲传教士将西方科学和西洋绘画传入中国，文化的交流和国人对于新技法的兴趣促发了透视法与中国画的结合，东西绘画在空间表现上的差异也因此凸显出来。至晚清国力衰微，西方列强侵入，文化的对等交流沦为强权掠夺和践踏，在旧传统和新思想、本土文化与外来文明的激烈碰撞下，艺术的思想革命高潮迭起，康有为提出"合中西而为画学新纪元"之观点；新文化运动以"写实""逼真"推崇西画技法；陈师曾为代表的文人画家倡导重构"文人画之价值"……时代、文化的变革影响着中国画的发展方向，虽然过程曲折坎坷，但也正是在近代东西文化碰撞的大背景之下催生了对绘画空间、透视等问题的诸多讨论，画家们在不断探索中开启了视野，也更为深刻地意识到本民族绘画的特点和文化价值。

在近代造访中国的西方人眼中，中国画的空间技法是落后且受其诟

病的，英国医师、汉学家波希尔精通中国文化，于晚清时期长居北京三十余年，其间"搜罗中国之美术品及关于美术品之书籍，涉猎泛览，见闻日广"，乃成《中国美术》一书。书中如此评价中国画空间营造之法："颇能用直线配景之法，以表明事物位置之远近，及其参差聚散之势。然消尽之点，往往误置。远景之排列，亦乏精审之观察也。"[1]

不置可否，中国画的空间结构中并不存在一个严谨意义上的灭点，常以多角度、多视点来组织画面，更有悖逆常规的近大远小法则而夸大远处景物或人物。但规避、放弃透视法则并不代表落后无知，"散点透视"或"无点透视"的说法也不能以偏概全。其实历代画论对于中国朴素的透视学原理早有论述，如"远""推""取势""虚实"等美学范畴中都蕴含着透视空间理论。另一方面，早在晋代就有以界尺引线作画的记载，现存最早的一幅大型界画是唐代懿德太子李重润墓中的《阙楼仪仗图》，其画中准确的造型和严谨的空间结构营造已达到了相当的高度。北宋建筑典籍《营造法式》中，对建筑的空间构成也有着详尽且十分规范的图像注解。可以明确的是，中国画家并非不懂得透视，而是回避绝对的客观描摹，转而追求意象性的自由表达。如宗白华所言："中国山水画却始终没有实行运用这种透视法，并且始终躲避它、取消它、反对它……要从这'目有所极故所见不周'的狭隘的视野和实景里解放出来，而放弃那'张绡素以远映'的透视法。"[2]

宗白华所提及的"张绡素以远映，则昆、阆之形，可围于方寸之内"出自宗炳的《画山水序》，绡素就是作画用的薄绢，透过半透明的素绢观远景，无论多高的山峰、多广阔的景色，在足够的距离下都可以框入这方寸的画面之中。此句之前还有："且夫昆仑山之大，瞳子之小，迫目以寸，则其形莫睹，迥以数里，则可围于寸眸。诚由去之稍阔，则其

[1] 波西尔. 中国美术 [M]. 杭州：浙江人民美术出版社，2014：152.
[2] 宗白华. 美学散步 [M]. 上海：上海人民出版社，1981：143.

见弥小。"[1] 观昆仑山，距离太近其完整的形态则不能得见，若隔远些，便可将山收于眼底。用科学方法解释，人眼的视角是有限的，垂直视角大概为80°，但反映于人眼视网膜上的图像只有中心部分才能被清晰分辨，此为分辨视域，约15°，在这个范围内人能够清晰地分辨物体的存在和运动形态，超过这个限度的周边部分为"诱导视野"，只能感觉或模糊看到物象大致形态，亦称为眼睛的余光，若想观其详，须得变换视角或观察方位。早在公元四百多年的南朝宋时代，宗炳就以简明的例举阐述了"透视"这一空间原理，此时的欧洲还处在罗马帝国的奴隶制时期，文艺复兴的火种还要跨越一千多年方才燃起，可见中国古人对透视的领悟并不落后于西方。

马和之所作《孝经图》（图2-4）和仇英的《人物故事图》（图2-5）很好地体现了古代画家对朴素透视法的应用。可以看出这两幅作品都在表现立体感和空间感上做出了尝试，尤其对台榭和桌椅等器物的描画，线条笔直，结构严谨，足见作者功底之深厚。《孝经图》中，床榻和栏杆斜伸的边线被分为两组，指向画面的中心，构成类似"成角透视"的结构线，但这些线条是相互平行的，注定不能交汇于某个透视点，而是集中在一条中轴线上；《人物故事图》则展现了另一种近似"平行透视"的空间结构——其中有一组边线是水平于画面的，但无一例外，另一组边线仍是相互平行，因此仍不存在一个聚焦的消失点，并不能构成近大远小的透视结构，两组边线呈不同的角度分别向画面左右两方延伸，构成对称的画面形式。这两幅作品虽然并没有营造出绝对严谨的空间透视，却通过线条的穿插、交叠、遮挡和角度的暗示将空间感表现出来，同时，这些线条具有视觉上的指向性，将观赏者的目光引向画面的中心。这种意象化的空间构成在中国传统绘画语境中是成立的，旨在阐明物象之间的位置和空间关系，而非探求空间本身的真实感。

[1] 张彦远. 历代名画记 [M]. 杭州：浙江人民美术出版社，2011：104.

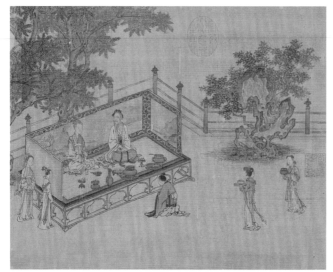

图 2-4　宋 马和之《孝经图》27cm×70cm 台北故宫博物院藏　　　　《孝经图》结构示意图

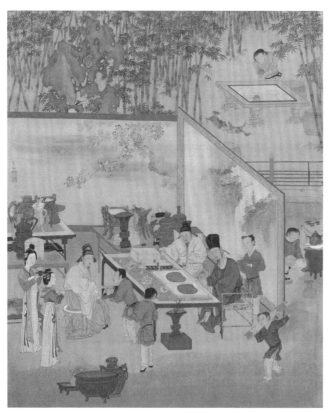

图 2-5　明 仇英《人物故事图》41.4cm×33.8cm 北京故宫博物院藏　　　《人物故事图》结构示意图

纵然传统绘画中所体现的空间结构距离"科学"的透视法仅一步之遥——宋元时期楼阁、界画之法已然发展到相当的高度，建筑和空间场景的营造范式已然趋于成熟和系统化——但中国画家对透视的探究和领悟止步于朴素的视觉经验，并没有沿着这条空间再现的道路走下去，以至在明末西方透视学原理传入中国之前，中国画一直未显露出追求严谨透视的端倪，甚至反其道行之，在诸多画面中出现了"逆远近""反透视"的空间处理手法。

再次将视线转至前章节提及的赵佶《文会图》（图2-1），以对其空间构成形态作出补充分析。这幅作品以工整、严谨的空间塑造见长，但处于画面核心部分的这张大桌案则呈现出异于常理的"反透视"结构——桌面的后边线稍长于前边，造成桌角被掀起的既视感。这显然是作者有意为之的，很值得推敲。无独有偶，这种"掀桌角"的情形在《女史箴图》《宫乐图》等作品中也曾出现，物体边线的倾斜角度都被有意的夸张，加大了透视的反向畸变。这种削弱、规避，甚至是悖逆透视原理的空间形态在传统绘画中被视作艺术化的合理表现，并大量运用于描绘台榭、楼阁、室内家具的画面。对此不能以"散点透视""放弃透视"以来笼统解释，抑或方枘圆凿地套用"视角偏离""远焦反点"等透视理论自圆其说，其实这些说法都缺乏对图像内容本身的分析，而忽略了画家在作画时，画面本身的表达需求往往要超越理性的描摹"真实"。

清人邹一桂曾在其著作《小山画谱》中如此评判西洋透视理论："西洋人善勾股法，故其绘画于阴阳远近，不差锱黍，所画人物、屋树，皆有日影。其所用颜色与笔，与中华绝异。布影由阔而狭，以三角量之。画宫室于墙壁，令人几欲走进。学者能参用一二，亦具醒法。但笔法全无，虽工亦匠，故不入画品。"邹一桂所言"由阔而狭"既近大远小的透视规律，在画面上塑造空间感，令观者产生"几欲走进"的视觉错觉。但中国古典画理历来讲究重道轻器，注重形而上的画面意境，因此西洋画以勾股计算、以三角度量为圭臬的技法令作者不能认同，批判其"虽

工亦匠，不入画品"，可见虽然西洋画法在清代的宫廷和民间广有流传，但其"通过精准测量达到艺术表达的真实"的画理并不能被彼时中国画家广泛认可。

《女史箴图》（图2-7）第七段画面单元中，画家将叙事场景设定在一张挂有帷幔的床榻之上，营造出一个相对封闭的空间，其内绘有一对男女相对而坐，四周的帷幔和屏风加强了空间的私密性，也为人物的

图2-6　丢勒《使用圆规、直尺的度量指南》插图版画

图2-7　晋 顾恺之《女史箴图》局部

心理活动增添了些许的神秘感。此画榜题为："出其言善，千里应之，苟违斯义，则同衾以疑。"意在劝诫世人，夫妻之间应以诚相待，这样相隔千里也能心有灵犀，否则即便同处一榻也是貌合神离。作者需要在这个有限的空间中交代故事内容并阐明道德寓义，因此特意选择以半侧角度去描绘床榻结构，将"室内空间"面向观者，为其提供了一个窥探的视角，同时将透视线角度扩大，远处的立面空间也随之被打开，为画中人物铺设更为宽敞的背景。可见作者意图在于阐释图像的劝诫主题，因而重点表现床榻和屏风所构成的"室内空间"而非家具本身，由此所产生的透视偏差是服从画面表达的合理性的，并非主观臆断或失误，亦与"科学测量"无关。

观《女史箴图》，可从中窥见中国早期绘画对规则物体造型及其空间结构的描绘方法。徐悲鸿曾在《八十七神仙卷》题跋中谈及此画不懂得透视原理，曰："虽顾恺之《女史箴》，有历史价值而已，其近窄远宽之床，实贻讥大雅。"[1] 实则是未能站在传统绘画的审美层面进行空间观照的狭隘之辞，这也从侧面体现出东西方绘画理念的鸿沟。

同理异迹，唐代传世作品《宫乐图》（图2-8）描绘了数十位后宫女眷，正环桌谈笑、吹奏、品茗，呈现出一派闲适安逸的宫廷生活情景。位于画面正中的桌案是作品建构空间的关键物象：仕女围桌而坐，以桌案为中心组成一个包围的结构，确立了画面整体充盈、饱满的空间制式；桌面的四条边线调节了众人物之间的错落排布和动态关联，画家使用"逆远近"的手法，通过拉长桌面、抬高透视倾角的方式，巧妙地制造出更为宽敞的聚会空间，将环坐的仕女全部展现出来，她们体态各异，神色尽显；加之桌面上细密的结构线条呈网格状向斜上方延伸，将视觉中心引向远处的三位弹琵琶、吹奏的仕女，在前后左右的簇拥、掩映间凸显出"宫乐"的画面主题。

[1] 李凇.论《八十七神仙卷》与《朝元仙仗图》之原位 [J].艺术探索，2007（03）：153-156.

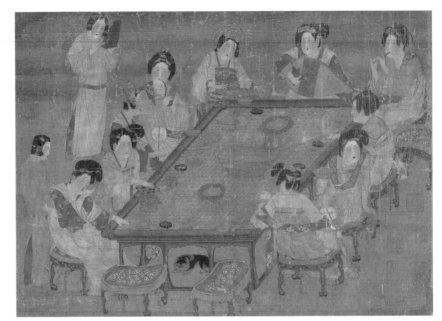

图 2-8 唐 佚名《宫乐图》48.7cm×69.5cm 台北故宫博物院藏

值得玩味的是，作者在前景处安置了两张坐凳，围绕桌子的包围空间打开一个缺口，仿佛是虚位以待，正在邀请观者的参与。这种强烈的空间代入感很容易令观赏者心领神会，主动走进图像所营造的情境之中。

最后将视角投向桌上的摆设。作者饶有意趣地将"奏乐"之外的另一条情景主线暗藏于物象描绘之中，即"品茗"。画中的桌案中央摆放一只大茶壶，每人面前设一茶盏，有人正持长柄茶杓分茶，有人手握茶盏颔首沉吟——唐朝宫廷中茶道风靡，煮茶、饮茶逐渐成为一项闲趣而不失风雅的娱乐活动——这些桌面上的物象与人物姿态手势互为呼应，强调了人物的"在场"，同时也将桌面布置和桌外情景连为一体，使画面空间更加完整有序。

在有限场景中规划诸多人物形象，并安插丰富的物象和情节，这需要创作者更为主观、智慧地处理画面空间，是采用常规意义上的焦点透视所难以做到的。同样是对人物群像的描绘，西方写实绘画或有着全然

不同的表现方式。如 17 世纪荷兰肖像绘画巨擘伦勃朗在其作品《杜普教授的解剖课》（以下简称《解剖课》）中创造性地突破了人物平均排列的模式，将情节性、戏剧性因素融于群像描绘，力求在严谨的焦点透视框架下构建丰富有序的空间层次。为满足定制要求，使每个人物形象都得到表现，画家将大部分人物安排在面对观众的位置，因此不得不放弃前景来避免造成遮挡，将画面前方两个人物屈居侧面，使得其目光落在了画面之外，仿佛他们在这堂紧张神秘的解剖课上开了小差。

诚然，西方绘画自文艺复兴以来依据透视法建立的图像空间范式堪称人类造型艺术的典范，明清以来的中国画家也吸收、借鉴了西方画理，做出大胆融合和探索，所以无法据此论断中西绘画在空间表现上的优劣融合。但通过对比《宫乐图》和《解剖课》，可见科学透视有时也会成为限制空间表现力的藩篱。南朝王微在《叙画》中写道："目有所及，故所见不周。于是乎以一管之笔，拟太虚之体，以判躯之状，尽寸眸之明。"[1] 视野是存在局限的，宇宙空间之广袤、体系之庞杂非一双肉眼可以周全。几千年前的中国画家似乎早已觉察到这一点，于是放弃经营那一角有限视野中的直接显像，以"观"的意象性审美体察万物，状难写之情景，言不尽之意境，去描绘无尽的空间，直达物象之本源、生命之规律。

[1] 张彦远 . 历代名画记 [M]. 杭州：浙江人民美术出版社，2011：106.

以大观小

——统揽全局的统筹观照

"以大观小"是宋代沈括在其笔记体著作《梦溪笔谈》的"书画"章节中对李成"仰画飞檐"画法进行批驳，进而提出的绘画观点。原文为：

> 李成画山上亭馆及楼塔之类，皆仰画飞檐，其说以谓自下望上，如人平地望塔檐间，见其榱桷。此论非也。大都山水之法，盖以大观小，如人观假山耳。若同真山之法，以下望上，只合见一重山，岂可重重悉见？兼不应见其溪谷间事。又如屋舍，亦不应见其中庭及后巷中事。若人在东立，则山西便合是远境，人在西立，则山东却合是远境，似此如何成画？李君盖不知以大观小法，其间折高、折远，自有妙理，岂在掀屋角也？[1]

这是一段极富睿智的空间营造理法综述。沈括将山水画空间观照方式以"以大观小"概之，并论述作画时需得物象之重重悉见之法，获得"折高折远"的表现自由，寥寥数语中涵盖精妙画理，但同时也为后世留下了难解的疑题——"以大观小"的观照方式具体如何实践，"折高

[1] 沈括. 梦溪笔谈 [M]. 长沙：岳麓书社，2004：121.

折远"之"妙理"究竟所指为何，沈括本人并未对此作进一步的解释，近代以来画界对此论也是褒贬不一，各有看法。宗白华力推沈括"以大观小"的理论，并将其解释为"中国画家所独具的艺术意志"[1]；英国汉学家苏立文站在科学透视的角度上批评沈括，认为其对李成"仰画飞檐"的驳斥是"对科学规律缺乏信心"的体现[2]；徐复观评沈概括以"平视之法衡之"，不知晓登高临眺和自下往上的观照方式，批评"以大观小"法是"道在迩而求诸远"[3]。

公元 10—11 世纪的宋朝，虽在后期久受战乱之苦，但科技发展仍处于世界领先地位，中国古代四大发明之指南针和活字印刷术都出自此时。而沈括本人就是北宋时期卓越的科学家和政治家，他观天象创制了"十二气历"，其笔记体著作《梦溪笔谈》集自然科学、工艺技术、人文历史为一体，内容上至天文物理，下达自然社会，在世界早期科学史上占有重要地位，被多国学者所翻译、研究，沈括不可能对本民族的科技或自身学养不够笃信，可见苏立文"缺乏信心"之说并无依据。再论传统绘画发展演进至宋代早已形成深厚的积淀，全景式山水的空间制式已然确立，画理体系也日趋完备，作为通家的沈括又怎会不明了"仰观"和"俯瞰"之法，因此徐复观的评述也未免片面。但理论界的评判不一正说明了"以大观小"理论的可读性和开放性，也更加凸显了回归原著文本进行深度挖掘、重新阐释的重要性。笔者在此处将根据原文的字面含义和上下文脉络关系进行梳理，尝试从中窥见"以大观小"之真意。

首先，可从沈括本人对"以大观小"的解释"如人观假山耳"展开推论。沈括以假山为例，以此类比真山真水，一是强调山水作为客观对象需要把握其形态、结构的典型性和规律性；二是透露出对物象进行全面、整体观照的要求。"假山"是真山水的微缩体现，由片石可以联想

[1] 宗白华 . 美学散步 [M]. 上海：上海人民出版社，1981：97.
[2] 苏立文 . 山川悠远——中国山水画艺术 [M]. 广州：岭南美术出版社，1989：54.
[3] 徐复观 . 中国艺术精神 [M]. 上海：华东师范大学出版社，2001：208.

到山川的巍峨壮阔，自盆景可以比照出林木的挺拔多姿，以精微见其广大是中国自古形成的理解事物的经验，如同道家认为"太极"是万象的缩影，《华严经》有"一花一世界，一木一浮生"之论，都是强调从局部和典型中推导出事物之宏观整体。

又有清代汤贻汾在《画筌析览》中写道："善悟者观庭中一树，便可想象千林，对盆里一拳，亦即度知五岳；钝根者虽阅历万里，无一笔之生机；既辛苦百年，少尺幅之入彀。故并非博览山川，渔猎书史，而即可以知画也。"[1] 意为绘画之法未必在行万里路、读万卷书，而在于掌握事物之规律的能力和闻一知十的艺术想象力，由此便可从庭院中的一棵树"想象千林"，从盆景内的一块拳石"度知五岳"。同是关注事物的内在规律，强调观察的主动性，汤氏之论与沈括"如观假山"两者可谓道通为一。

另外，假山、盆景、拳石等园艺是将真山水等比缩小数倍而成，可置于院落一隅，可摆设于室内，自然能够从多个角度悉数观察，得其全貌，其中最方便可得的便是俯瞰，可将景物整体囊括于视野之中。从"以大观小"的字面意思解读，即以大处着眼于局部细节，其中也包含了一种居高临下、俯览全局的隐义。正如郭熙在《林泉高致·山水画训》中的一段画论以观察盆栽作例："学画花者，以一株花置深坑中，临其上而瞰之，则花之四面得矣。"[2] 以俯视角度可看到完整的花蕊和花瓣形状，这是能够全面展示出花朵造型的最佳视角，因此学画者也常以俯观得其形作为入门之学。

据于此，有学者概将"以大观小"归于一种由高处向下俯瞰全局的观察方法。但俯视的视域亦是有局限性的，显然并不能见物象之全貌，仍以观察花为例，花蒂、花茎，以及花瓣在各个角度的姿态变化都需变换视角方可见其详，观真山水更是如此，单凭身处高处，虽将群山尽收

[1] 俞剑华.中国古代画论类编（下）[M].北京：人民美术出版社，1998：839–840.

[2] 俞剑华.中国古代画论类编（上）[M].北京：人民美术出版社，1998：634.

眼底，但只能见山顶，如何能够明辨山体绵延伸展之势，重峰叠嶂竞起之态，又如何"见其溪谷间事"，做到"重重悉见"呢？何况沈括此段文字批驳的就是"仰画飞檐""掀屋角"类以单一的视角、剧烈的透视局囿视野，可见将"以大观小"释为"俯观""鸟瞰"的说法仍有不通之处。

笔者仍是返回原著文本中追溯，进而得到"以大观小"的另一个含义坐标——"折高折远，自有妙理"。"折"在汉语中有屈曲、反转之意，也可表示"对换"，以此代彼，如"折合""折算"。"高"在此处便可理解为俯仰间的角度变换，"折高"则是将不同观察视角所得景致转化为符合整体画面的、有秩序的空间结构，比如全景式山水画所营造的开阔空间，脚下之石草，眼前之林木，头顶之山巅飞瀑皆可囊括其中（图2-9）。真实景

图2-9 明 文伯仁《方壶图轴》（局部）
120.6cm×31.8cm 台北故宫博物院藏

物在转换为画面形象时视角发生了悄然变化，以符合画面的整体空间节奏，这就需要画家积累丰富的视觉经验作为想象与创作的前提。

"远"则代表距离的变化，"折远"可理解为画面描绘可适当消除透视所造成的视觉屏障，回归物象的恒常比例。唐代王维画诀中有："丈山尺树，寸马分人。"[1]画家认为对山、树、马匹、人物的描绘，应符合大小比例的一定之规，因为眼观之象会因透视造成长短、大小的压缩，但物象客观存在的位置和实际形态并未改变，中国画往往以原始比例、固有距离作为标尺，将远近所见整合于画面，方可成画。"折高折远"的审美内涵在于仰观俯察、远近取与中的统一和谐，在于统揽全局的置陈布势，这不仅道出了"以大观小"的观照真谛，更蕴含着重构画面空间的智慧。

至此沈括"以大观小"的意涵已基本廓清。从方法论角度讲，"以大观小"是中国画特有的一种综合观照方式，要求在观察对象时不局限于某一角度或方位，而是集面面观、步步移地观察之所得，再以一种整体的审视来统筹局部之间的关联，其中包含了画家的主观能动、创作经验，以及对画面整体的把控能力。李可染曾谈到："中国画家画黄山绝不是站在一个固定的角度仅画所见，观察理解领会后加以表现，好像是

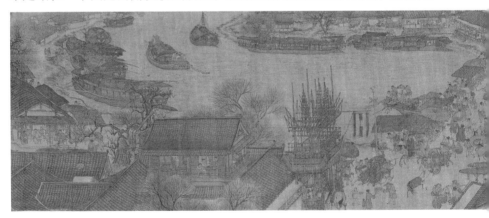

[1] 俞剑华. 中国古代画论类编（下）[M]. 北京：人民美术出版社，1998：596.

站在黄山的上空。古人说的'以大观小'就是这个意思。""我有个图章叫'不与照相机争功'。画家比摄影艺术有更大的自由，应该充分利用这个条件。"[1] 这是对"以大观小"平实却恰如其分的注解，李可染从一个创作者的实践经验出发，字字扣紧中国画的空间画理。

从审美角度讲，"以大观小"超越了客观世界的时空限制，以想象、情思来勾连现实之景与心中之境，实现了画面的主观表现，进而建构意象化的审美空间。这与其说是以"眼"取象，不如说是以"心"接物，契合了中国传统文化中"物与神游""天人合一"的审美理想。如若以现代语言的浪漫和哲思洞见中国绘画空间观照之智慧，最为恰当的总结应为："中国画的透视法是提神太虚，从世外鸟瞰的立场观照全整的律动的大自然，他的空间立场是在时间中徘徊移动，游目周览，集合数层与多方视点谱成一幅超象虚灵的诗情画境。"[2]

在表现恢宏繁复的场面时，中国画家善以"以大观小"的动态、多视角、综合的观察方式构建空间，打破自然时空的阻隔而将不同情境下的人物、景致集聚在画面中。其中最为典型的则是北宋张择端所绘风俗画长卷《清明上河图》（图2-10），这幅中国艺术史上的杰作长达五米，绘有一千六百多个人物，记录了北宋首都汴京及汴河两岸的繁华景象和

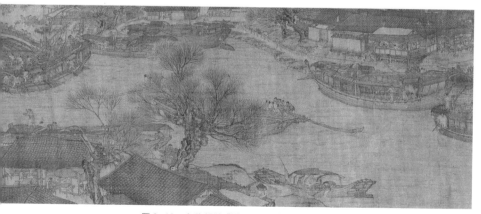

图 2-10　宋 张择端《清明上河图》（局部）24.8cm×528cm 北京故宫博物院藏

[1] 李可染. 李可染论画论 [M]. 上海：上海人民美术出版社，1982：80.
[2] 宗白华. 美学散步 [M]. 上海：上海人民出版社，1981：133.

民生状况。画面结构严谨分明，整体中见其精巧细腻，在空间布局上分为街市闹区、汴河两岸风光和城外郊野三个部分。绘制这种大空间跨度的全景图像，置陈布势应如何安排，场景情节如何转换衔接，整体与细节怎样调节，这些都需要画家凭借过人的技法和纵览全局的把控能力来实现，在画面中达成复杂的空间经营。

整体观之，《清明上河图》以一种鸟瞰的水平推移方式展开，展示出城市的全貌。细观其局部，则会发现画面各部分存在视角和透视上的差异，如楼宇、桥梁、船坞、桌椅等建筑器物以统一的俯视角度在画面上延伸，树木、人物、牛马等则均为平视，且几乎无近大远小的变化，统一作比例区分。至于场景的转换与衔接，则以云雾、河流、树木等作隔，或以桥梁、人群串联，因此画作虽内容庞杂，情节跌宕丰富，却能做到气息浑然一体。

总结而言，古代先哲通过"观物取象"来获得万物运动之规律，从而创设"易"的哲学思想，这被认为是中国几千年来空间审美之源头和基础。中国画的空间观照方式建立在实景与画者的想象的共同作用之上，以流动的视线、变换的角度观察万物，可谓是中国画最典型、最具民族文化面貌的一个特质。这种空间观并不求透视远近上的绝对准确，不模仿视觉上的直接显像，但也从未放弃对事物真实形态的探察。所谓"咫尺之图，写百千里之景"，这是对无限空间的吞吐容纳和对方寸画面的运筹帷幄，从有限的画面营造走向无限的意象表达。

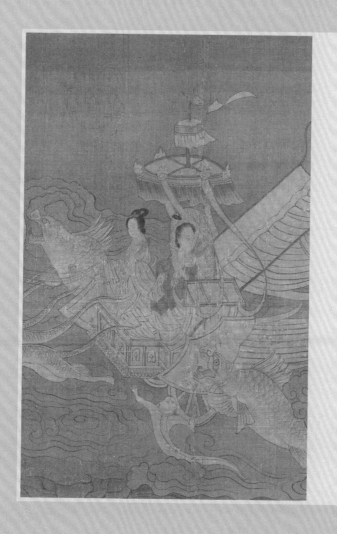

第三章　传统中国画的空间美学范式

在艺术审美语境，公认的理论、概念、范畴被概括为"美学范式"。《美学辞典》中解释："当范式被认定或约定俗成以后，具有相对稳定性，同时又有历史发展性。当新的理论、概念、范畴替代旧的理论、概念、范畴，或原有理论、概念、范畴被丰富化，标志美学范式的进化和美学学科的发展……中西美学有不同的范式，西方有美、丑、崇高、悲剧性、戏剧性等，中国有道、气、象、和、心性、意境等，构成了各自美学的传统和特色。"

在本章节，笔者将中国画空间营构中所体现的多种美学命题归纳为两组范式——"立象尽意"的审美观念和"天人合一"的美学理想。

立象尽意

溯中国绘画之源，并不旨在追摹外物，亦非是凭空蹈虚，而更倾向于通过对形象的提炼概括使之成为主客交融的审美形象，以描绘自然万象之生机来参赞化育，推及对生命精神的探讨和对万物规律的揭示，从而追求天、地、人的和谐之美。画面空间的营造亦是如此，从其发展轨迹来看，中国绘画的空间审美在总体上是一个不断走向"意象化"的过程，格外注重"意"的表达。这种趋势发端于早期秦汉绘画中取象比类的空间理法，在魏晋、隋唐时期讲"气韵"、重"传神"的审美体系下逐渐确立，并在随后五代至明清的发展演化中成为传统绘画空间的重要审美范式。但是须清楚的是，这种意象性的空间表现始终没有全然脱离审美对象而走向抽象，而是在形象与形式之间达成完美的结合，即追求"立象以尽意"的审美风致。

"立象以尽意"源自《周易·系辞上》中提出的一个著名命题："子曰：'书不尽言，言不尽意。'然则，圣人之意，其不可见乎？子曰：'圣人立象以尽意，设卦以尽情伪，系辞焉以尽其言，变而通之以尽利，鼓

之舞之以尽神。'"[1] 意谓文字和语言存在表达上的局限性，不能够尽得其意，因而立"象"以达"意"。"象也者，像此者也。"所谓"象"，可简单理解为具体的、可感知的客观形象。至于"意"，《说文解字》中释为"志也，从心，察言而知意也"，所指思想、情感、意图，亦指内在的精神和审美意象。玄学家王弼如此归纳"象"与"意"相互引发、相宜相彰的辩证关系："象生于意，故可寻象以观意。"从"立象"到"尽意"的过程也是人们认识世界的过程——客观事物的外在形象能够反映其内在涵义，因而可以沿流讨源，根据已知去寻迹未知，透过个体现象去洞悉普世规律。

正所谓"图画与易象同体"，观历代画论，以"立象尽意"这一哲学命题衍伸至绘画理法者并不鲜见，也因而生发出诸多有关绘画之意象的美学命题。南朝宋宗炳撰有"应目会心"的审美经验："是以图画观者……以应目会心为理者。类之成巧，则目亦同应，心亦俱会。"乃是从艺术欣赏的角度分析画中形象、目之所见和心中所感三者之间的审美关联，认为欣赏画作应经由目之所见的表征外形，心灵交感领悟其内在的灵趣妙理，从而抵达象外的高妙意境。宗炳有"澄怀味象"的艺术创作论，意在强调心性，主张涤除心中杂念，以虚境、澄澈的状态进行物象的寓目体察，从而领会到"象"之真意。"应目会心"与"澄怀味象"相互引证，各自在绘画的审美和实践层面衍伸了"立象以尽意"的美学内涵。此外，曹魏王弼"得意忘象"、南朝梁刘勰"拟容取心"、五代荆浩"度物象而取其真"、北宋苏轼"言有尽而意无穷"、南宋张戒"言志为本，咏物为工"……都是以"立象以尽意"探赜索隐，从不同的层面和叙述方式来阐发客观物象与意境的关联。

进一步讲，中国画空间的营造法理亦根源于"意"——置陈布势、笔墨纵横中对客观之象进行提炼、概括、变化、呈现，从而构建超脱于

[1] 周积寅. 中国画论辑要 [M]. 南京：江苏美术出版社，2005：7–8.

二维画面之外的意蕴空间。传统中国画自秦汉艺术的装饰风格，至魏晋、隋唐讲求"再现"与"表现"的情理并重，再至元明文人书画尚墨趣、尚文气的诗情雅韵，中国画的空间审美流变在总体上呈现为删繁就简、不断走向意象化的过程，并相继产生了诸如"计白当黑""一角半边""逸笔草草""以小喻大"等艺术语汇，在画面空间中追求意境的万千呈现。

葛兆光对绘画传情状物之理进行如下概括："中国文人画注意的不是写生而是'胸有成竹'，同样面对自然物象，中国文人画家撷取的是物象与情感因素交融之后在大脑中再度被唤起的、业已'主观化'的、改变了的表象，而不是直对物象的描摹，所以他要求绘画时凝神观照，积聚感情，一挥而出，不加修饰。"[1] 由此看来，传统文化视野下的绘画空间营造是对"意"中之象的诠释，这种取自客观但不拘泥于模仿现实的空间表现，揭示出"立象以尽意"的审美品质。

总结而言，在意境空间的营构中，画者的主观能动起到了关键作用，即在视觉感知之余对客观形象进行符合个人情感和审美的概括与处理，如观察的视角、造型的变化、元素的取舍、秩序的重构、笔墨的渲染等。这是对自然万象的吞吐容纳以及咫尺画面的运筹帷幄，中国绘画正是以"立象"而追求其神韵风采，将客观物象转变为画者主观之象、胸中之象，由此跨越现实束缚的藩篱，而走向"尽意"的艺术表达之自由国度。

[1] 葛兆光.禅宗与中国文化 [M].上海：上海人民出版社，1986：217.

天人合一

　　从文明发展的角度看，人处于不同的客观环境和社会关系下，对于周遭自然世界以及自我的意义认知构成即定社会族群的世界观体系。对于人与自然、物与我的辩证关系，中国传统文化的普遍观念是"万物有灵"，事物之间存在着广泛且有序的关系勾连，并与整体的宇宙世界同体同构，形成一个和谐、统一的整体。正如"元气说"认为"天地合气，万物自生"，将天地之间的生命万物归纳于"气"，其概念可视作一种相互共通、贯连的存在关系，道明了个体与整体的同构属性。传统世界观、哲学观对自然的生命意识和整体性的强调构成了中国古人对待世界的心理基础，即以生命体验的向度去观察万物，去追求与自然界的和谐互融。正是这种天人合一的共生理念，才促成历代中国绘画对一草一木、一山一水的真挚描写，并奠定了灿烂丰富、饱含生命魅力的民族文化审美。

　　"天人合一"是中国古代哲学中体现人与自然关系的一项重要命题，最早出现在战国时期诸子百家的学说中，在中国几千年来漫长的历史进程中被世代承袭发展，其影响广泛且深远。孔子曰："智者乐水，仁者

乐山。"[1]孔子在四时流转、万物荣枯的运行规律中参悟生命的意义，表达了儒家乐在自然、回归自然的"智者""仁者"之心。儒家思想的另一代表人物孟子提出"知性则知天""上下与天地同流"，认为人的生命和灵性是天所赋予的，性出于天，天性与人性是相符相通的。同样，道家老子所讲"道法自然"[2]中也蕴含着"天人合一"的思想，并从自然现象的观照中总结出的天、地、人道通合一的规律。又有庄子常以天言道，曰："以天为尊，以德为本"，将社会意志和道德层面的约束归于"天意"。

西汉董仲舒将朴素自然观延展为系统的政治哲学伦理，在其著作《春秋繁露·深察名号》中写道："天人之际合而为一，同而通理，动而相益，顺而相受，谓之道德。"[3]他提出"天人合一"的观点，并视"天"为万物之本、人之先祖，主张通过上达天意而照见人类自身的精神和道德。董仲舒的思想有三个层面的含义指向：在形制构造层面上，人与天地同根并生，以天地的五行、四时之分来对照人体四肢和五脏，以自然中的川谷河流、日月星宿来比附人体的经脉和窍穴，"天地之符，阴阳之副，常设于身。身犹天也，数与之相参，故命与之相连也。"[4]以说明"天"与"人"在组成结构上的统一；第二是在哲学和精神层面，董仲舒主张将宇宙看成一个有生命、有灵性的有机体，人的精神意志和自然属性皆来源于天的恩赐，他认为："天亦有喜怒之气、哀乐之心，与人相副。"[5]人若要追求自我生命的充实与发展，就要从人性的角度去体会自然万物，达到与天地精神的沟通融合；第三则是在道德和政治的层面上，具体为注重忠孝、仁爱、守礼等纲常伦理，将阴阳五行的因素对应君臣、父子、夫妇的伦理关系以及仁、义、礼、智、信的道德标准，认为社会等级制

[1] 孔子. 论语 [M]. 北京：中华书局，2006：48.
[2] 李耳. 老子 [M]. 杭州：浙江古籍出版社，2011：27.
[3] 阎丽. 董子春秋繁露译注 [M]. 哈尔滨：黑龙江人民出版社，2002：172.
[4] 同上书：175.
[5] 同上书：172.

度是象天则地、符合天理的，不同阶层的人尊卑有别，并进一步宣扬君主获得"天"之授权，建立"君权神授"的统治阶层意志，"受命之君，天意之所予也"[1]。身为政治家的董仲舒将儒家经典与治国方略结合，构建了"天人合一"在自然、精神、伦理道德层面的多重内涵，并被汉武帝所采纳贯彻，使其作为普世的正统思想深深植根于整个封建时期的中国。

魏晋时期的玄学理论和文学艺术则将"天人合一"思想延伸到审美层面。嵇康、阮籍主张"越名教而任自然"，当人超越一切规范与表象，以单纯的生命形态被置于宇宙之广袤无际中，主体与客体合二为一时，才能充分体会到空间之无限和生命延续之永恒。这是一种超拔于现实生活的境界，正符合当时饱受战乱之苦的文人转而避世、追求个体精神满足的意愿，于是有以"竹林七贤"为代表的魏晋文人通过诗词来践行放浪于形骸之外的归隐避世，以达到天与人相互融合、和谐统一的精神自由。同时，魏晋玄学发展了老子"自然""无为"的观点，提出"超言绝象"的审美观，将宇宙和生命的本质归同于一种虚无的存在，这种以群体关系的自然化为依归的世界观成为中国古代艺术发展的理论基石，并引领着传统艺术走向注重表现自然、追求生命精神和风采神韵的文化理想。故此传统中国艺术确立了"天人合一"的美学理想，强调艺术应遵循自然规律，源于审美主体的本心。

相较于诗词文学，中国传统绘画理论中的"天人合一"思想则更倾向于探讨审美创造中画者对自然规律的"形象化"模拟，进而演化形成了多样态的图像范式——在画面营构中超越对现实空间和客观对象的再现式摹写，转而注重表现对象的生命形态和内在精神，强调审美过程中的物我统一、心物感应，追求自我生命与自然的节奏统一。如庄子提出"以天合天"的美学观点，指艺术创作应排除一切外因干扰，恢复自己

[1] 阎丽.董子春秋繁露译注 [M].哈尔滨：黑龙江人民出版社，2002：7.

的本性，在忘我入神之中与"天性"通感；秦汉时期的绘画显示出"天人感应"审美特征，以具体的神灵形象代指天地，表现天人通感的空间形态；后世有"师法造化"的绘画创作论，如张璪之"外师造化，中得心源"，董其昌曰"画家以古人为师，以自上乘，进此当以天地为师"[1]，石涛《画语录》曰"山川使予代山川而言也，山川脱胎于予也，予脱胎于山川也"[2]……皆是通过万物生命的描绘来揭示人与天地精神的交感互通。这些由"天人合一"所派生出来的美学观作为中国绘画的理论基石，影响着其空间营造的手法和规律，体现了超越现实形态、注重表达主体生命精神的空间审美追求。

[1] 董其昌 . 画禅室随笔 [M]. 杭州：浙江人民美术出版社，2016：54.

[2] 窦亚杰编著 . 石涛画语录 [M]. 杭州：西泠印社出版社，2009：63.

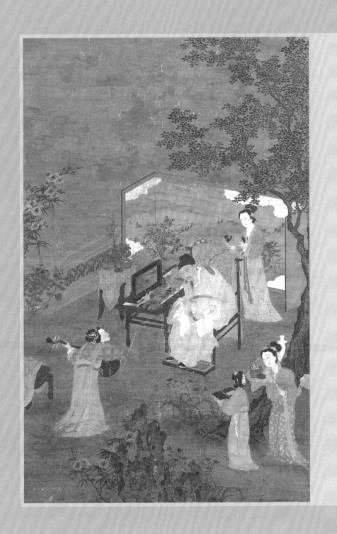

第四章　中国人物画空间营构的发展脉络和风格演变

　　中国人物绘画的空间特点和构成范式历经了不同历史时期的发展沿革，在发轫、确立、完善的历程中呈现出丰富的面貌，其演进规律与人物画史的整体脉络基本一致，从先秦至两汉时期装饰性、程式化的萌芽状态，至魏晋、隋唐时期卷轴画空间形态的确立，经历了五代、两宋时期空间语汇的多样化和样式化发展，至明、清以后在西风渐进的写实倾向中寻求革新。总体来讲，中国人物绘画的空间演变历程可概括为意象化与写实性齐镳并驱，风格范式在出陈易新中不断积累、丰沛。

　　本章节将中国绘画的发展历史大体分为以上四个阶段，并以人物题材卷轴画为主要考察对象，对不同时代绘画的空间特点与语言范式加以分析、归纳。但需明确的是，中国画史的发展从来不是由一种范式到另一种范式的线性变革，多线程、多层面、兼容并蓄的进化历程正是其魅力所在。因此本章节的梳理工作也着重于画面形式、风貌的沿革与演变，而非材料的罗列，抑或是偏概全地总结某种"定式"，以期从历史的宏观视角，更为系统地把握中国绘画的空间论题。

先秦至两汉时期

先秦至两汉时期是中国进入封建文明的早期阶段，从公元前 21 世纪夏王朝建立至公元 220 年东汉覆亡，大约有两千多年的漫长历史。这期间，尤其是秦汉时代，经济、政治的巨大变革和发展推动了文化的进步，艺术领域亦在此时正式迈入发展的历程，绘画则是率先确立和获得快速发展的一支。《历代名画记》将此时期视为传统绘画艺术发轫的起始点："图画之妙，爰自秦汉，可得而记。"[1]

造型水平和技法上，先秦至两汉时期绘画从初始的概念化、符号化表现中逐步成熟起来，确立了写实为重、以线造型的语言结构，在形象的准确、深入描绘方面有了长足进步。媒材形式方面，绢帛、毛笔、矿物颜色的使用拓宽了绘画的表现力，以西汉墓葬帛画的发现为标志，图画逐步脱离器皿形制的限制而获得独立的表现语言，并相继发展了壁画、漆画、画像石、画像砖等多样的绘画种类，初步确立了传统中国画的基本制式。此外，秦汉时期绘画题材趋于广泛，尤其是两汉画像石与壁画

[1] 张彦远 . 历代名画记 [M]. 杭州：浙江人民美术出版社，2011：4.

石刻涉猎神话传说、历史事件、行孝故事、车骑人物、歌舞宴饮、弋猎收获等多种题材，虽然并未形成人物、山水、花鸟等画科分野，但对于人物、动物、建筑及各类场景的表现经验也逐渐丰富，数量庞大的图像信息生动、全面地记录了彼时社会面貌，令后世可通过这些文化遗产窥见千年前的秦汉盛世。

历经了夏、商、周的文明发源以及春秋战国百家争鸣的文化启蒙，先秦至两汉时期的艺术创作逐步从生产劳动和仪式活动中脱离出来，分立为各项独具审美意义的艺术门类。其中的绘画艺术受到政治、文化的影响，展现出鲜明的时代特征和审美取向——商周两代的凝重、端严，战国时期的神秘诡谲，秦朝的写实与装饰并举，两汉的致密与朴拙得兼……从总体的历史脉络来看，先秦至两汉的艺术样式对中国美术的发展起着重要的奠基作用，在此后的魏晋人物品藻、唐代佛教壁画，乃至明清连环画中，其造型语法、构图制式、风格面貌很多都从先秦两汉绘画中衍生、嬗变而来。此外，先秦时期的经卦卜论和朴素哲学思想也对早期绘画产生了深远影响，如《易经》阴阳学说、老庄哲学、孔子的儒家思想等，其中的宇宙观、形神论、艺术功能性等论题都与此时的绘画图像彼此呼应，并在而后的中国画发展史上得到了赓续和阐扬。

正如上文所述，先秦至两汉的绘画艺术并未出现明显的画科分野，神祇、人物、建筑、山水、走兽往往是综合出现在画面中的，并无严格意义的"人物画"门类。相关的纸本、绢本的传世作品也较为有限，目前可得的材料包括战国楚墓中发现的《人物御龙图》《人物龙凤图》和汉代马王堆一号墓中的T形帛画等。但宗祠、墓葬壁画、画像石砖等建筑装饰，以及陶器、漆器、青铜器、木简等器皿物品上保存下来的图像信息却达到了惊人的数量和相当的艺术成熟度。在这些图像中，对人物的刻画占据了很大比例，且往往以群像形式出现，用以描述带有主题的叙述性场景。这些图像依附于墙壁、建筑、器物的表面，其复杂多样的空间结构自成一套风格范式，且在塑造形象、描绘情景的同时注重其

装饰功用，可作为探知汉代以前绘画艺术的重要参考资料。因此对先秦至两汉时期展开专题研究需要借助这些图像信息，以便更加充实、全面地掌握其艺术风貌。总结这一阶段绘画空间的营造规律，大致可归为以下几个方面：

1. 象形化的空间构成

2. 人物大小、位置按照地位的尊卑排列

3. "异时同构"的叙事性空间范式

4. 装饰性、平面化的空间构成

上述这些空间营造规律在轪侯妻墓帛画中得到了典型且集中的呈现。作为现存最早以绢帛绘制的作品之一，1972 年长沙马王堆 1 号墓出土的这张西汉 T 形帛画是秦汉文明的重要文物，也是目前发掘到的难得保存完整的汉代帛画。墓葬帛画是汉代丧葬制度下的产物，又名"非衣"，在祭祀仪式上作为铭旌招引亡魂而后盖于棺木的最内一层随之下葬而留存。因此画面主题为"往生"，描绘了墓室主人轪侯之妻死后灵魂复活，在神女的引导下去往天界的景象。画面结构开阔宏大，以对称形式展开，造型状物多以线勾勒，使用具柔韧性的丝帛和毛笔作为媒材，能够更好地诠释绘画线条的灵动飘逸。除却人物形象，画中还描绘了大量神灵、神兽、装饰图形，庞大的图像信息彰显出西汉初民的世界观及对时空的理解想象。更为重要的是，作品所呈现的丰富且成熟的空间图景及构成范式已达到相当水平，在传世的中国早期绘画作品中颇具代表性，可作为研究彼时美术的重要图像佐证。

从图像研究的角度出发，笔者将以这幅轪侯妻墓的 T 形帛画（图4-1）为起点，切入本节的叙述主题——先秦至两汉时期人物画的空间营造规律，试图以点带面、见微知著地从中窥见整个时代的绘画语言和风格。

一、"取象比类"的空间范式语言

古代初民对世界的理解是从周遭的具体人物、事物、景物开始的，由此偏向使用具象化、拟人态的图式符号来呈现空间形态和万物规律，这一点在前文对传统空间观、宇宙观的梳理中已有讲述。正如《轪侯妻墓帛画》T 字型的竖式结构将画面划分为"天界""人间""地下"三个部分，并填充进丰富的形象和内容："天界"空间被绘制在上段最为宽阔的位置，顶部绘有天帝坐镇，主掌日月升沉，其下是盘龙交缠，神女飞天，反映了"引魂升天"的画面主题；"人间"又分为两部分，上部以一位衣着华贵、拄杖而立的夫人为主角，周围的侍者屈首跪迎，姿态恭谦，下部是正在祭奠的家属；"地下"部分描绘了地神"鲧"，他正托举着大地，脚下踩踏着鳌鱼，胯下有蛇和怪兽，烘托出黄泉水府阴沉压抑的气氛。

可以发现，这三层画面空间的布排以概念意义上的"三才"世界观为原型，并通过一系列神灵、神兽、物象描写去强化这种空间制式："天界"和"人间"由天门和门神作为分界，"人间"的大地则由地神托举，其上绘有一段白色长条形的纹样图案代表地面，将"人间"与"地下"空间分隔开；"天界"顶部人首蛇身的天神形象据考证是主掌昼夜阴晴的烛龙神，《山海经·大荒北经》中记载："有神，人面蛇身而赤，直目正乘，其瞑乃晦，其视乃明。不食不寝不息，风雨是竭。是烛九阴，是谓烛龙。"[1]烛龙神掌管着日月的升沉，于是画中绘有日月同天。正如王充所述："日中有三足乌，月中有兔、蟾蜍。"太阳内部是一只名为金乌的神鸟，传说正是它驮着太阳不断运行，月亮之上绘有一只蹲着的蟾蜍，一只奔跑的兔子，下方的女子应是月神嫦娥。

可见，画作中以"天门""地神""烛龙""金乌""月兔"等形

[1] 周明初校注. 山海经 [M]. 杭州：浙江古籍出版社，2000：241.

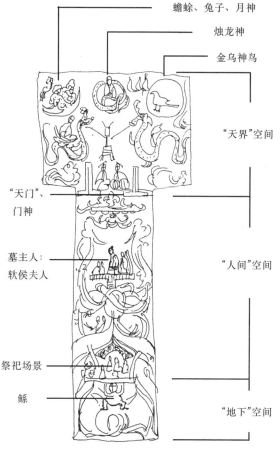

蟾蜍、兔子、月神

烛龙神

金乌神鸟

"天界"空间

"天门"、门神

墓主人：轪侯夫人

"人间"空间

祭祀场景

鲧

"地下"空间

图4-1 《轪侯妻墓帛画》结构示意图

象来表现抽象的天地穹宇，这些形象作为一种具有普世概念的含义坐标以明确方位、空间所指，从而在画面中建立起完整的宇宙空间图景。这源自对天地、星体和自然规律之探索想象的画面反映出一种"取象比类"的宇宙空间观念，同时也透露出西汉先民对万物规律的敬畏以及"天遂人愿""天人感应"自然观。

相对应的，这些神仙、神兽形象也大量出现在彼时的神话传说和民间故事中，《山海经》《淮南子》等地理古籍中皆有所描述，成为一种具有普世概念的含义坐标，进一步确立了这些图式的空间所指。这种带有浓厚神秘主义的写实手法同样可溯源至中国早期的宇宙观——"天人感应"。其核心理念在前文中已有详述，所指天和人同类相通，相互感应，天能干预人事，人亦能感应上天。中国封建文化中，作为天子的统治者若违背了天意，就会出现灾异进行谴责和警告；如果政通人和，天就会降下祥瑞以鼓励。因此古代文化中的"天"是一个有意识、有目的的最高主宰，它不仅通过天气阴阳、四时气候的变化所体现，也通过各种表于物象的征兆暗示出来。古代先民们在"感应"天意、观察

宇宙、确立空间概念时，善于运用具体的物象或图形作为符号，这促成了中国早期文化理念中善于将抽象概念象形化、具体化的思考方式，并演绎为"取象比类"的绘画造型手法。

在两汉时期的诸多画像石、壁画、器物装饰中也可看到描绘天地自然、人文景观以及生活情景的图像，其空间营造逻辑同样是以具象形态来呈现抽象的空间概念（图4-2、图4-3）。这些古老图像中的宫殿、楼阁、水榭、桥梁等建筑样态，其造型之丰富、结构层次之繁复、局部刻画之细致，甚至超过了对人物的描绘。创作者试图通过这些错落的具象造型来交代人类赖以生存的环境，而人物形象则简化为一种剪影的存在退居其次，点缀在建筑群落、房舍屋檐之间，构成秦汉时期所特有的具象写实的风格倾向。

图 4-2　汉 庭院画像砖
40cm×45cm 成都羊子山出土
中国国家博物馆藏

图 4-3　汉 集市画像砖
28cm×49cm 四川新都出土
新都县文物保管所藏

二、等级化、秩序化的空间布局

春秋以后的古代中国逐渐步入封建社会发展进程，受等级制度和伦理道德所影响的封建礼教成为国家意志的体现。"礼"，作为一种行为规范，具有介乎"法律"与"道德"之间，兼顾人文精神和宗法约束的双重含义，构成中国传统封建文化的基本社会规范体系。西周时期，周公制礼以定天下，其典章制度和礼节仪式以"尊礼"而闻名，被认为是后世国家法律条例的雏形。春秋出现诸侯争霸的乱象，统治者对于礼任意的僭用破坏，造成礼崩乐坏，周礼不存，"周室微而礼乐废"，由此以孔子为代表的儒家学派极力推崇并试图恢复周代的礼制传统。孔子的人道观体系主张"天地之性人为贵"，视人为超越自然万物之上的具有灵性的生命主体，因此而提倡"仁爱"；另一方面，亦注重人的行为规范和社会秩序的建立，所谓"道之以德，齐之以礼，有耻且格"，将"礼"作为治理国家、安邦定国的一个重要手段。

在儒家人道观和"礼"思想的影响下，礼法制度在汉代得到统治者的重视并不断发展完善，逐步成为国家政权统治和把控意识形态的重要手段。西汉文、景时期，统治者信奉道家黄老之术辅以儒家思想，主张"无为而治"。至汉武帝实施"罢黜百家，独尊儒术"，礼法制度渐被视作汉代社会身份等级的标志，并成为统治者治国理政、统治人民、协调阶级内部关系、维护封建政权的工具，对整体社会起到深刻而广泛的规范作用。

儒家人道思想和封建礼教秩序的影响同样投射在彼时的艺术和文化层面。在绘画中则主要体现在画面的整体布局和人物比例、形象、动态以及位置的布排——以"礼法"为准则构建画面空间秩序，阐明图像内容，并达到绘画所承载的政治功能和教化作用。汉代绘画十分注重对人的社会活动的描绘，人物通常占据画面的大部分，且多以群像形式出现，试图以人物作为图式符号去描述带有叙述性的场景和历史事件。在画面空间布局中，创作者往往不拘于前后、远近的客观透视规律，而是按照

画中人物地位的贵贱尊卑来区分主次，并以社会身份将其进行类型化、秩序化处理——或简化为剪影，或是重叠式、分立式排列。

上述手法在《轪侯妻墓帛画》的"人间"部分中亦有明确体现（图4-4）。据考证，墓主人乃西汉轪侯的妻子辛追，身份贵重，其形象被放置在画面正中的对称轴心的醒目位置，被画面其他人物簇拥着，身形尺寸也明显更大些，仪态雍容稳重，服饰描绘极尽繁复奢华；墓主人的前后各有一组侍者，后面的三名侍女被叠压在一个较窄的空间中形成一个整体，她们身形细瘦、垂首而立，前方两名侍者手端器物跪迎，这五个仆人形象从体态、大小和衣着纹饰上都逊于主角，并且行为举止始终是克制、内敛的；画面下段还描绘了一组悼唁祭祀的人群（图4-5），这些形象则更加简洁洗练，少有具体刻画，并仍采用叠压方式统一处理，以体现人数的众多，整个群像被一座建筑屋顶和繁多的陪葬器具围绕在一个封闭的团块空间里，从而突出祭祀的主题。

等级化、秩序化的空间布局特点同时体现在描绘多人场景的汉代画像砖、画像石、壁画中。山东嘉祥宋山小祠堂的东壁的一处画像石

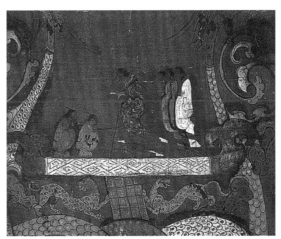
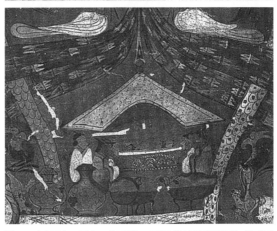

图4-4（上图）、图4-5（下图）　西汉《轪侯妻墓帛画》（局部）

（图 4-6），人物的其图像呈横向布局，各种阶层、职责的人物形象被细密分段排列，大小有秩，动态丰富多变，形象刻画趋于凝练概括。图像的各单元自呈一个封闭的划分区域，分别表现了"行车""劳作""祭祀"等不同的画面主题。条带状构图使图像统一在严整、分明的逻辑结构中。从中可见，类型化的画面元素加之人物形象的等级化排列，造成了这一时期绘画空间的层叠式、对称式的空间范式和严谨的秩序感。

另有四川省广汉县出土的拜谒画像砖（图 4-7）描绘了儒师授学、接受弟子拜谒的场景。图像中的儒师端坐榻上，一手向前伸出，举手投足间显露出智者风范；众弟子跪坐左右，或悉心聆听，或俯身拜谒，几个人物构成一个包围式的空间结构。处于前景的后学形象以侧面、背面呈现，且在体量上明显小许多，这种不符合透视的空间构成实是遵循彼时的礼教规范——其意在于烘托儒师形象的庄重，传达儒家思想中长幼尊卑的礼教，突出"传经授学"画面主题。

正因为绘画在封建社会早期主要为政权服务，旨在弘扬道德礼教、维护统治稳定，所以受制于礼仪制度和教化规谏的分尊卑、明主次的类型化处理显然重要于对形象和空间的准确摹写。相应的，此时的绘画和石刻图像也如同一面时代之境，映射出汉代社会风尚和文化的一个断面。

图 4-6　汉 小祠堂东壁画像石
25cm×37cm 山东嘉祥宋山

图 4-7　汉 拜谒画像砖
25cm×37cm 四川省广汉县
砖厂出土 四川省博物馆藏

三、"异时同构"的叙事性空间范式

鉴于轪侯妻墓帛画所描绘的"引魂升天"主题，图画呈现了天、人、地这样一个宏观尺度下的时空景象，由下至上以"祭祀—引路—往生"的情节展开，构成一个逻辑完整的图像叙事链条。画中红白两色神龙交错盘绕，呈对称式排列，其蜿蜒的动态强化了空间的整体走势，线性的穿插将三段空间串联成一个整体的全景图式，环环相扣地将人物和各种神灵形象包拢在一个有序的画面构成中，完成了画面情节间的转换和承接。这种图像空间的营造手法可归纳为"异时同构"——将不同时间、空间所发生事件并置、串联在画面中——这也是传统叙事性题材绘画普遍采用的空间营构范式，在后世卷轴画作品如《女史箴图》《韩熙载夜宴图》《清明上河图》中皆有呈现。对轪侯妻墓帛画的分析可得，这种绘画范式在西汉就已经达到相当的成熟度。

"异时同构"的空间范式可视作传统"时空统一"观念在绘画体裁中的映射。正如本书第一章所述，中国古代对时空统一的认识早在殷商时期就初露端倪，殷墟甲骨卜辞"四方风名"的记载不仅指"四方"的方位概念，也带有时间概念的含义——"风"代表季节，"四方风名"则暗含了季节的更替意味，在此词语中，空间广延性通过时间的连续性予以实现。经历漫长的文化绵延，时、空的统一性早已融入中国古人对世界的认知，进而上升至对生命、事物运动规律的把握。秦汉时期绘画正是承续了这种理念，在画面空间中突破单一的现实景象和时空间隔，摒弃视觉直观所造成的局限，将观察向度扩展到整体事件的时间轴上，创作者得以站在一个宏观的、可变的视角去经营空间，获得了更为自由和丰富的观照体验，正如宗白华所概括的，"把'时间'的'动'的因素引进了空间表现里"[1]。

[1] 宗白华. 宗白华全集：第 2 卷 [M]. 合肥：安徽教育出版社，1994：336.

早在文字被创制之前，远古时期的人类就懂得使用绘图方式来记录事件，直到商朝以后甲骨文、大篆、小篆陆续出现，铜壶、铜鼎上的铸造仍以图像、铭文结合的方式作以记载。图像也是传统社会生活中教化百姓知事明理的重要手段，因此汉代宗祠壁画、砖石雕刻在题材选择上多从叙事内容出发，采用"异时同构"的多时空、多场景构图范式，表现历史事件、孝子故事、神话传说等带有叙事情节的画面。富有意趣的是，根据同一个母题或文本，汉代画工石匠们往往能够构建出多种不同面貌的画面空间形态，体现了这一时期绘画丰富多样的艺术语汇和令人惊叹的创造力。

"泗水捞鼎"相传是秦时期的历史典故，相关史料文献最早见于《史记·秦始皇本纪》："……始皇还，过彭城，斋戒祷祠，欲出周鼎泗水。使千人没水求之，弗得。"相传禹铸九鼎，"周鼎"就是其中之一，是一统九州的王权象征，此物在《汉书》《战国策》中皆有记载。"泗水捞鼎"的故事在各个地域、不同时期的汉画像石中以图像形式频繁出现，是汉代装饰图像的一个重要主题。

徐州贾汪区出土的画像石刻中（图4-8），"泗水捞鼎"图像位于石刻的中间部分，其被描绘为对称式的构图，画面两侧各有一组士兵相对排列，正拉绳索取鼎，中间有一座桥架于河流上，秦皇居中而坐。画中的"桥"成为分隔画面空间的重要元素：桥上是秦皇端坐中央，彰显其主体人物的统领地位；桥两侧，拴鼎的绳索紧绷，几欲断裂，士兵们正在奋力拉扯、向两侧倾倒；桥下，一条龙探出头来张开大口正欲咬绳。图像以对称式、由中间向两端延伸的叙事逻辑达成空间的异时同构，加之人物、物象的细密填充增加了内容的丰富性，使画面呈现出戏剧般的时空趣味，体现出汉代艺匠驾驭画面的能力。

同是依据"泗水捞鼎"的故事文本，山东嘉祥武梁祠出土的汉画像（图4-9）则呈现出另一种截然不同的面貌——画面削弱了装饰图像贯用的对称构图制式，也不作主体人物的突出强调，甚至刻意规避了疏密、

图 4-8 汉《泗水捞鼎》（左图）131cm×90cm 徐州贾汪区画像石祠
图 4-9 汉《泗水捞鼎》（右图）98cm×210cm 山东嘉祥武梁祠

简繁和节奏变化，转而追求一种随意的并置和平铺，更加强了空间的平面化趋势。画面使用装饰线条划分出几个空间层次，上方是站在岸上焦急观望的秦王及随从；两侧的三角形空间内描绘了鼎掉落水中的刹那间人仰马翻的戏剧性场面；下方的河水中，鼎已沉入水下，左边船上的一个人伸下竹竿去捞，却是徒劳，只惊得鱼儿四处躲闪。创作者运用平视、俯瞰的多向度观察，将不同时间点的情状表现重构在画面中，这种打破常规秩序的空间，正是服从于故事的情节叙事而呈现焦灼、混乱、紧张的故事气氛。

　　不同于前两者图像的对称式空间构成，四川江安墓石棺上的东汉时期石刻（图 4-10）则以水平推进的空间范式，将"泗水捞鼎"与另一个汉画主题"荆轲刺秦王"同构在图像之中。画面自右向左呈水平展开，右侧一人在拉鼎，巨龙正欲咬断绳索，左侧荆轲将匕首掷出，对向的秦王拔剑相御。秦王的形象勾连了这两个故事，也使图像空间能够合乎情理地首尾相连。这样以故事内容的衔接性和图形的逻辑关联来组构"异时同图"画面空间，也是汉代叙事性图像中常使用的手法，可看作是中国传统绘画长卷形制的雏形。

据统计，山东、江苏、四川、河南等处共发现了 40 余幅有关"泗水捞鼎"的图像描述，大部分都出自汉代墓室或祠堂的装饰石刻，其画面形式和空间构成各有差异。同一个故事文本可以衍申如此多变的处理手法和复杂的空间结构变化，古代先人的智慧着实令人赞叹。总结其共通性，不难发现这些图像对画面叙事逻辑的强调，并皆以时间序列为线索，进行画面空间的主观营构。

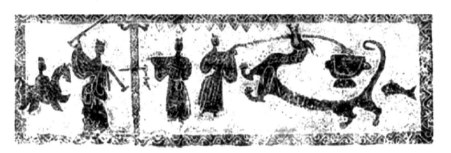

图 4-10　汉《泗水捞鼎》45cm×210cm 四川江安汉墓二号石棺

四、装饰性、平面化的空间构成

再次将视线转回轪侯妻墓帛画——画中的红白两色神龙交错盘绕，呈对称式排列，强化了空间的整体走势。这种线性的穿插将三段空间上下左右贯通，串联成一个连贯的全景图式，人物和各种形象皆被包拢在一个系统有序的画面构成中，使得其中各元素的关系更为紧密。繁复的龙鳞纹样也丰富了画面细节，这种华美工细的装饰图案暗含着早期绘画对"气韵"的追求，体现出装饰化的平面意味。可以说，"龙"形象是帛画中空间节奏感和韵律感的一种具象化呈现，起到构架画面和渲染气氛的双重作用。

先秦时期的人物图像大量出现在祭祀器皿、兵戈武器的表面，用以装饰、美化器形或记录历史事件，此处的人物形象更偏向一种符号化的构成元素，少有细节刻画或表情特征，且经常呈带状或块状的群像形式，围绕着器物表面形成多条装饰带，这种层叠、连续的排列组合构成有意味的结构形式，统一中富含节奏感，平面化中见其空间韵律。

装饰性、平面化的空间构成规律发展至秦汉时期呈现出更为丰富的变化，此时的绘画媒介由具有平整表面的画像砖石、墙壁取代了青铜器、漆器，图像空间因此而获得了更大的自由度。在山东滕县出土的画像石刻（图 4-11）中，各种阶层、职责的人物被细密地分段排列，其动态丰富多变，形象和结构趋于写实，在服饰、道具方面也更加细化。从局部看，每一排人物组合都自成一个独立的空间单元，并通过形象的重复、交叠和人物之间的动态关系制造富有秩序感和仪式感的空间逻辑。此外，图像整体也呈现出逻辑严整的装饰化构图，各空间单元呈并列或对称式分布，紧凑地排列在一起，采用阴刻、阳刻和浅浮雕相结合的表现手法，利用轮廓线暗示出造型的体面关系，使图像的整体统一在一个平面化的空间结构中，体现出汉画像石所特有的，周密规范与机巧生趣兼得的审美风致。

图 4-11 汉 西王母·百戏画像石 82cm×83cm
山东滕县出土 山东省博物馆藏

李泽厚如此评价汉代的造型艺术："汉代艺术还不懂后代讲求的以虚当实、计白当黑之类的规律，它铺天盖地，满幅而来……然而，它却给予人们以后代空灵精致的艺术所不能替代的丰满朴实的意境。"[1] 这种"丰满朴实"的审美意象正是对应了装饰性、平面化的空间构成——画面被剪影化的人物形象、物象所填充，在致密、盈满中蕴含着秩序与规律。

总结而言，先秦至两汉时期的绘画空间表达融入了中国早期"四方""四象""盖天说"等世界观和空间论说，运用"取象比类"的方式将其转换为具有象征意义的图像和符号；同时受儒家人道思想和封建礼教的影响而注重人物和空间环境的类型化表现；并运用"异时同构"方法调整画面结构节奏、实现多个空间的呈现，以体现"时空统一"的朴素想象世界。这些营造手法和范式蕴含着深刻的中国传统哲学的精神理念和审美追求，从侧面彰显出中国历史早期的艺术风尚，并以此时所独有的绘画表现力去描绘万籁，呈现万物规律和生命的律动。

[1] 李泽厚. 美的历程 [M]. 北京：三联书店，2009：86.

魏晋、隋唐时期

　　魏晋时期是中国历史上长期分裂、战乱不断的几百年，社会长期动荡不安，民生疾苦。但在艺术人文方面，魏晋却是一个辉煌灿烂的黄金时期。以文学家、哲人为代表的先贤们引领魏晋文学走向文化的自觉，山水诗、田园诗作为独立的文体发展起来，其对景观的诗意表达作为彼时绘画的原始文本，被视为中国文人画的先声。随着绢本和毛笔媒材的大量使用，卷轴画也作为一种成熟的样式与其他美术体裁区分开来。谢赫在《古画品续》中如此品评："古画皆略，至协始精。六法之中，迨为兼善，虽不备该形似，颇得壮气，凌跨群雄，旷代绝笔。"[1] 他认为绘画艺术自魏朝卫协以后逐渐趋于精到，人物画科则是率先成熟并形成完备的技法体系。一大批卓越的人物画家在此时相继出现——"佛画之祖"曹不兴、"画圣"卫协、"三绝"顾恺之、"秀骨清像"陆探微、"曹衣出水"曹仲达、"疏体"张僧繇……各种艺术手法和风格样式层见叠出，构成魏晋时代繁荣的艺术景观。虽然魏晋的绘画作品多有失传，但

[1] 谢赫，姚最.古画品录 续画品录 [M].北京：人民美术出版社，2016：8

能够从《历代名画记》《图画见闻志》《宣和画谱》等后世记载，以及壁画、砖画和历代摹本中得见其语言形态和风格面貌。

魏晋时期思想的进步也很大程度地影响了彼时的艺术。尤其玄学的兴起扩充了人们的精神追求和审美观念，人物品藻从道德理法的归置中超脱出来，进而关注人的内在气质和精神风貌。文人、学士们参与到绘画创作中，促进了画理画论的成熟，并指导绘事走向思想的自觉。在这样的思想变革下，人物绘画由秦汉时期以宣扬道义教化、记录史实为功用的叙事性题材转为审美向度的艺术创造，由"寓天道于物理"的具象描绘走向意象化的"心象"观照，进而成为画家、文士表达情怀和理想的手段。且此时的绘画并不追求模仿客观对象而旨在传神写照，透过事物的表象来稽察内在规律，将表现人物之生动气韵和精神内核作为最高标准，并随之带来了绘画审美意识的确立和完善。各种画论和品评相继出现，包括顾恺之《魏晋流画赞》《画云台山记》，谢赫《古画品录》，王微《叙画》，宗炳《画山水序》，姚最《叙画品》，其中提出了一系列重要的评判标准和美学概念，如"气韵生动""迁想妙得""形神""气韵""骨法"等，可见魏晋时期的绘画理论亦由秦汉的社会、伦理叙述逐渐走向更为纯粹的美学探讨。这些论著亦作为画学要旨被历代承传，可谓中国传统绘画理念之基础。

至隋唐两代，统治者的昌明政策带来了社会的安定和经济的发展，也促使此时的文化艺术领域呈现出空前的繁荣鼎盛，宫廷仕女、民间风俗、山水田园等反映现实生活的绘画新题材相继出现，画科分野趋于完备，笔法风格方面也出现了工细与意笔之分，在作品数量和质量上亦多有精进。唐初玄宗时以待诏名官，凡有文辞、经学、医卜专长者均纳入翰林院，画家也在此制度下趋于专长化、职业化，被招揽的绘者往往专精于某一个或几个画科，如"触物留情，备皆妙绝"之展子虔、"丹青神化""天下取则"之阎立本、"约词虑思""意逾于象"之张萱、"衣裳简劲，彩色柔丽"之周昉，皆是唐代善人物题材的宫廷画家。另一方

面，佛教、道教文化的传入也促进了隋唐时期人物画的本土风格嬗变，画家们吸纳西域的绘画技法，将宗教壁画、雕塑造像的经验带入道释题材的卷轴画创作，扩充、丰富了本民族艺术面貌，如尉迟父子以"屈铁盘丝"的线条拟态写真，善绘佛画像和经变故事画，吴道子创立"莼菜条"描法，表现仙道神人衣带飘举之状。此外还有表现鞍马人物的陈闳、韩幹、韩滉，以文人士大夫为选材的孙位、刘商，这些画家及其作品都极大丰富了彼时人物画的艺术面貌。

对绘事的学理研究也同样促成了隋唐两代绘画的繁荣景观。此时期的画学理论已然形成了以历史观为导向的"画史"结构，即对历朝各代绘画的风格面貌及画家传记、作品进行记录、分类、品评。唐代张彦远所撰《历代名画记》作为中国第一部系统性的绘画通史文典，详尽记述了历代绘画史料与相关理论阐述，并收录上古黄帝时代至中唐的三百余名画家传记，其中提出的品评标准、审美观念等重要理论奠定了中国传统绘画史学的文脉基础。另有裴孝源《贞观公私画史》、朱景玄《唐朝名画录》等，都是这个时期著名的绘画史论著作，令后世得以从文本记载之中窥见中国传统绘画的魏晋风骨、隋唐气象。

在画面的空间表达方面，魏晋、隋唐时期的人物画逐渐淡化了先秦两汉时期具象、严整、秩序化的空间形态，确立了以卷轴画形制为依托的"串联式"空间形态，以时序、情节变化统领画面空间延展的构成逻辑，以及"以线造型"的空间营造手法，并呈现出意象性的审美特征。此时画家们尤其注重气韵的生动连贯，善以布白虚化背景，由人物间的动态和神情互动来交代画面情境，以工细的线条、明丽的色彩块面强化空间节奏感。这一系列技法为中国画重写意、重意境的格调奠定了基础，并经由后世的承传发展确立为传统绘画空间营构的基本语汇。

一、以线造型的空间营造技法

线条是中国画最为基本的造型手法，也是构成其民族艺术风格的显著特点。以线造型的传统可上溯至先秦时代岩洞墙壁、砖石、木简上的刻痕，以及墓葬帛画上呈现的线性图案。至魏晋时期，随着绢帛、毛笔等绘画媒材的使用，用线技法摆脱了器具、墙壁的束缚而获得更为自由的表达，并经历诸多绘者的探索和磨砺呈现出丰富多样的风格面貌。

谈及魏晋画家对线条的追求应首推顾恺之。顾恺之，晋陵无锡人，其诗词、书画皆受世人推崇，被赞誉为"三绝"——画绝、文绝和痴绝。张彦远评其画道："顾恺之之迹，紧劲连绵，循环超乎，格调逸易，风趋电疾，意存笔先，画尽意在，所以全神气。"[1] 虽然顾恺之未有确凿的作品存世，但仍能够从历代摹本中一窥其风貌。在后世所临《烈女仁智图》（图 4-12）、《洛神赋图》（图 4-13）等画作中可以得见，顾恺之的笔法风格兼具舒缓与绵劲，线条细长而富有韧性，呈现出从容不迫的松弛感和圆润婉转的灵活性，犹如"春蚕吐丝""流水行地"，自成一家之风貌。

与此同时，顾恺之善于也通过线条的承接、叠压、勾带等方式交代形体结构、提炼造型特征，且这种运用不止于一般意义的"界形""轮廓"，更在笔法中注入对审美客体的象征性表现，承袭了魏晋高逸风骨的同时暗合"气"的意象，从中彰显出生命的姿态和律动，并进一步诠释人物的精神品格和气质。这种以线造型、以线写意的手法充分展现了此时代的绘画空间的意象性特点——将线条赋予了精神含义，表达超越画面造型的审美意象。

如果说魏晋时期以顾恺之为代表的画家确立了中国画线性用笔的基本特点，并通过线条实现对物象的形体、空间的描绘和气韵传达，那么

[1] 张彦远 . 历代名画记 [M]. 杭州：浙江人民美术出版社，2011：125.

隋唐绘画则将"以线造型"推向了技法的多样化和面貌的范式化。盛唐时期"画圣"吴道子，其作品《八十七神仙卷》（传）（图4-14）、《送子天王图》（传）（图4-15）通篇不着色彩，画面魅力在于线条的飞扬神采和浩荡气势：将阴阳向背、远近起伏等造型结构归纳为线的变化，如衣纹的侧、斜、卷、折、飘、举的样态，对应以用笔的行进与转折、用线的疏密与粗细；结合人物形象的姿态动势，以线的叠压、交错暗示其相对位置和空间落差，基于线条的平面化组织获得画面整体的空间秩序，线条变化丰富如莼菜条，笔势圆转流畅，正是"吴带当风"之气象。荆浩评之为"吴道子笔胜于象，骨气自高，树不言图，亦恨无墨"。此外唐代还有尉迟乙僧笔力遒劲、重凹凸技法的铁线描法，张萱含蓄中见其方硬力度的线条质感，可见中国画的线条表现力在这一时期已经达到相当的成熟度，"以线造型"已然成为画家们确立造型、经营构图的基本手法。

二、以长卷为形式的串联空间结构的确立

魏晋、隋唐人物画在先秦两汉时期壁画、砖画的条带状构成基础之上，确立了以叙事为线索的串联式画面空间范式。由于绢本的普及使用，魏晋时期的大部分绘画作品都是采取了长卷的制式，画面图像和叙事情节以水平方向依次展开，完成整篇画面的空间建构。长卷一般绘制在两端有轴的绢布上，其宽度可以充分延伸，利于表现大跨度的空间格局，画面场景的转换与衔接、形象的细节处理得以在画纸上游刃有余地铺陈开。此外，长卷渐次向前端展开的过程构成其空间形态的流动感和历时性，中国传统文化"时空统一"的哲学思想也在此处得以彰显。在顾恺之《女史箴图》《烈女图》，萧绎《职贡图》等隋唐时期画作中都可以看到，带有人物的故事图景被画中的文字题榜分隔成多个空间单元，自成一段独立的情节串联在画面中，这种图文并茂的图像制式，可视作早

期长卷式画面结构的典型。而顾恺之《洛神赋图》（图4-12）、杨子华《北齐校书图》（图4-16）等作品则呈现出纯粹图像叙事的空间形态，画面略去了文字的分隔和连接，这种画面空间营造主要体现在人物形象的位置、动态、神情和景物的安插、衔接，由图像的内在逻辑构成一个连贯清晰的叙事空间。

根据《历代名画记》的记载，顾恺之非常注重对人物的"传神写照"，并认为人物画最精彩之处应在"阿堵之中"，即对眼睛神采的刻画。从南宋高宗时期《洛神赋图》临本中可以看出，画家对洛神的身形姿态和神情眉目刻画入微，正如曹植在诗歌《洛神赋》中所写：

其形也，翩若惊鸿，婉若游龙。荣曜秋菊，华茂春松。髣髴兮若轻云之蔽月，飘飖兮若流风之回雪。远而望之，皎若太阳升朝霞；迫而察之，灼若芙蕖出渌波。

画中曹植与洛神相见、相约于绵延的山川景物中，其形象在重复出现中富于变化，时而回眸顾盼，时而欲去还留，神情间有喜有怅，相思之情溢于卷面。画中人物的一举一动皆相互呼应，有聚有散，构成有意味的节奏起伏，以此打破画面的静止形态，将多组人物串联成一个动态的整体。其间风景亦随情节的发展渐次展开，自然地交替、轮换，富有装饰性的山石树木贯穿于画面始终，在整体上起到串联与分隔的作用。叙事线索暗藏于每一段图像的单元中，且环环相扣、曲折贯通，并不需文字注释而能够呈现丰富的故事内容和细腻的情愫。可见画家在人物描绘中着意追求人物风韵，构图布景则讲求叙事逻辑的连续性，确立了卷轴画以时间为序依次展开的串联式空间构成范式。

人物动态对画面空间的营构作用在《北齐校书图》中更加凸显出来。此画范成大跋文称为唐阎立本作，又有定为杨子华画之说，现有宋人临本传世。画面以轻松、流畅的笔法反映了北齐时期刊定整理《五经》文献的情景。不同于《洛神赋图》中以山水景致来统一、承接画面空间，作者完全略去了背景描写，单纯以人物形象构建起画面空间。人物分为

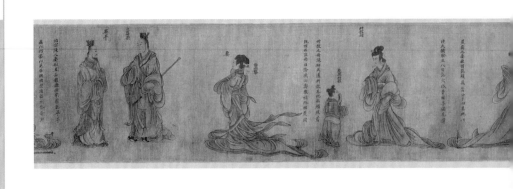

图 4-12 　东晋 顾恺之（传）《烈女仁智图》（局部）25.8cm×417.8cm 北京故宫博物院藏

图 4-13 　南宋 佚名《摹洛神赋图》（局部）27.1cm×572.8cm 北京故宫博物院藏

图 4-14 　唐 吴道子（传）《八十七神仙卷》（局部）30cm×292cm 徐悲鸿纪念馆藏

图 4-15 　唐 吴道子（传）《送子天王图》35.5cm×338.1cm 大阪市立美术馆藏

三组，画面两边各分一组，绘有伫立的随从、女侍和马匹，居中是四位学士大夫坐于榻上，有人正展卷沉思、有人执笔书写、有人在商榷讨论，各色人物位置朝向、前后关系错落有致，神情刻画也极尽生动精微，人物的各种姿态转还和相互呼应将群像连贯成一个张弛有序的整体，为画面简洁的空间布排增加了丰富性，并使得视觉中心聚焦在画面中部的"校勘"情节上。另外，此画线条细劲流畅，设色淡雅朴素，虽难免流露出宋代之后世笔风，但经比较与山西太原出土的北齐娄睿墓壁画（图4-17）有着诸多类似，可以见得宋临本的《北齐校书图》基本还原了魏晋人物画长卷式空间形态的成熟面貌。

隋唐时期的人物绘画进一步发展了这种空间形态，且更见其细致巧妙。如《簪花仕女图》《捣练图》《步辇图》《虢国夫人游春图》《神骏图卷》等传世名作均为长卷制式，其画面节奏或松散，或紧密，或是描绘单一的场景，或是由几个不同时空场景的串联组合而成，但都巧妙地运用画面元素和人物关系，将物象描绘、情节叙事与空间营构很好地结合起来，从而建立整体有序的图像逻辑。

图4-16　北齐 杨子华（传）《北齐校书图》27.6cm×114cm 美国波士顿美术馆藏

图4-17　北齐《鞍马出行图》（局部）壁画 山西太原晋祠王郭村娄睿墓

三、以虚实对比、留白等手法暗示空间

利用布白和虚实变化来暗示空间也是魏晋、隋唐绘画区别于前代的一个鲜明特点。这一点在前文对《女史箴图》《北齐校书图》的分析中已有提及，画家有意将场景布置简单化，只呈现必要的家具和器物摆设，更多的是留以大片空白，指代虚灵空间的深远意境。这种表现手法明显区别于秦汉绘画充实、繁复的具象描绘，而是善用虚实关系，以虚当实，对画面元素作"减法"处理，舍掉繁琐的背景刻画以突出主体，画面中被空白分开的形象便依赖画中的气脉贯穿而形成有节奏的动势，虚实之间不仅交代了空间的阔促远近，也透露出无形之中的气韵流动。

绘画空间的虚实处理手法在唐以后获得了进一步完善，宫廷画家张萱作品《捣练图》，画面完全消除了具体的背景刻画，把正在劳作的妇女们放置在一个虚设的空间中，以长卷的形式展现了捣练、理线、熨平、打理、缝制的劳作场面。这种极简构图形成了虚实相兼的节奏以凸现人物形象，从妇女的动态呼应关系和高低起伏的位置变化中，观者感觉到画面空间灵动了起来，并在布白中无限地延展。这就如同中国传统戏曲"景以载戏"的意象性舞台空间——事件发生地点、场景、道具等具体事物被转化为示意性的表演，蕴含在演员一招一式的肢体动作、眉目间的情感传达以及唱词音律之中，"戏"的起承转合与"景"的空间变化一实一虚、相宜相彰，在情景交融中反映人物内心活动，正是与虚实相生的空间画理殊途同归。

《捣练图》画面结构示意图

图4-18　唐 阎立本（传）《步辇图》38.5cm×129.6cm 北京故宫博物院藏

　　唐代阎立本的《步辇图》（图4-18）同样以大片布白略去了背景，将重点置于人物的刻画，画中人物的主次关系以形象的大小、比例加以区分，以此暗示其身份的高低，也构成了画面明确的空间节奏——作为画面主体人物的唐太宗与周围的仕女大小比例悬殊，吐蕃使臣禄东赞与礼官退居其次，这一点沿袭了秦汉绘画以人物等级尊卑为构图依据的表现范式，从而诠释作品的政治意图。画面空间主要依靠人物布排的聚散开合以及叠压关系暗示出来，虚实结合的空间特点在作品中得到了更为明显的体现：画家把人物群像放置在抽象的空白中，仅利用一对屏扇将唐太宗包围在由宫女簇拥而成的三角形空间中，更为醒目地衬托出他的帝王身份；太宗坐于步辇之上，神情不怒自威，显得沉稳又有气势；而画面右侧的三名蕃使呈一字形排开，身形渐次变小，有种后气虚绵的既视感，暗示出大唐盛世时外族朝觐的谦卑臣服。作为纪实功用的历史人物画，《步辇图》很好地协调了艺术创作的客观再现和主观表达，单纯通过人物刻画和布排的错落关系营造空间，将隋唐人物画的"布白"手法高妙地呈现出来。

　　从美学角度分析，魏晋、隋唐时期重布白、重虚实关系的空间画理

与彼时所兴盛的"无以为本"玄学思想不无关联。魏晋玄学家王弼秉持"本体论"，认为"天地万物皆以无为本""万物虽贵，以无为用，不能舍无以为体也"[1]。将"无"作为事物之本源及其形成、变化的根据。"无"的概念在此处包含了三个层面的内涵：首先，"无"是自然无为的，是万物浑然天成之源本；其次，"无"是没有形象、概念，以致没有任何制约的绝对存在，因此是无限的、永恒的；第三，所谓"无不可以无明，必因于有"，"有"与"无"是相生的关系，"无"之无形是在"有"的具体中显现出来。

这种朴素的辩证哲学观深刻影响了魏晋、隋唐绘画的审美风致，这一时期的画面元素趋于简化，将气韵和意境蕴于"无"的虚空——运用大面积的空白来表现空间的无限性和万千变化，以呈现其最自然、最本质的初始状态，暗示虚灵的审美意象。魏晋、隋唐以后，中国古代社会意识形态相继受佛教、道教、理学等思想理论的影响，绘画风格也发生着多样化嬗变，但虚实、布白的表现手法被一直后世所传承发展，成为中国画空间营造的一项重要语汇。

至此可作如下总结。魏晋、隋唐时期的人物画表现技法日趋成熟，在审美上也达到了高度的自觉，其画面空间的营造并不以逼肖对象之形似、模仿客观物象之样态为圭臬，而力求彰显审美对象的精神本质，追求意象化的空间表现。此时中国人物画的空间表现特点和营造范式已经基本确立——以线条作为基本的造型手法，以线的穿插、叠压、疏密所营造的平面化形体阐明空间结构；以"以时统空"理念，构建以时间或叙事情节为序的长卷式空间形制；善于利用画中环境、布景物象等元素来暗示空间，运用"布白"来协调虚实关系，从而实现画面的意蕴表达。

[1] 楼宇烈. 王弼集校释 [M]. 北京：中华书局，1980：94.

五代、两宋时期

　　经历了前代的繁荣发展，中国绘画在五代和两宋时期已经达到相当的成熟度——固定的风格面貌业已形成，画论画理体系也趋于完备，并在传承魏晋风骨、隋唐气象的同时呈现出新的风格特点。自五代起，宫廷中设立了专门的画院，宋代继续设翰林图画院并组建画学，朝廷招揽了一大批技法精湛的画家进行艺术创作，皇家的支持和重文轻武的文化氛围很大程度上促进了绘事的进一步繁荣。传统绘画的分类也更趋细化，北宋《宣和画谱》将绘画分为十个门类，其中道释、人物、宫室、番族主要为人物的描绘，人物绘画的审美旨趣也出现了院体画风之"富贵"和文人风尚之"野逸"的分野。宫廷人物绘画多见工细，笔墨精妙细畅，色彩典雅堂皇，并在传统基础上求新求变，善表现历史人物、功臣将士等主题性题材，以周文矩、顾闳中、武宗元、赵佶、刘松年为代表。文人画家则更追求自由的观照、主观化的画面营造和疏淡、清丽的绘画风格，以苏轼为代表的宋代文人崇尚"意似""游于物之外""文以达吾心、画以适吾意"的理念，开拓笔墨作为独立审美语言的表现力，以书画题跋的形式将绘画与诗歌结合起来以寄兴抒怀，并采用人物和山水景

色相结合的手法，使人物描绘更趋向于表达主观的精神境界，画家代表包括李公麟、梁楷、马远等。同时，以描绘市井生活为主题的风俗画在宋代时期兴起，其审美趣味更加大众化，取材自现实生活且涉猎广泛，气息淳朴，为人物画开辟了一个新的发展方向，张择端、苏汉臣、李嵩都是这一时期著名的风俗画画家。

随着绘画艺术的高度繁荣，画论、画史、书画赏鉴和收藏著录等理论著述也随之大量问世。这一时期的画学论著有郭若虚《图画见闻志》、郭熙《林泉高致》、北宋官方编撰的《宣和画谱》等，都具有重要文献价值和理论导向作用。此外，宋代理学的兴起也间接影响了绘画理论的书写方式，由于理学崇尚"格物致知"，主张由表象而探求物象内在的"理趣"，潜移默化中使绘画审美从"以无为本"转向对物象之理及内在涵义的探求，复而追求具像表达的精微与周全。

从五代、宋元的人物画作品中可以看到，画面空间构成在隋、唐长卷结构的基础上进行了延伸和创新：立轴的纵向空间形式在山水、人物结合的画面中出现；表现局部小景和特写的人物画也多见于宋代扇面、册页中；另有包罗万象的全景式空间形式，在宏观、微观处理上做到协调统一。同时，画家对空间的营造更加注重结构的准确严谨和布局上的巧思，建筑、楼台、家具、器皿等背景和道具的准确描绘增强了空间的真实感，或使用屏风、镜子、画轴等特殊元素营造具有空间延伸性和深层含义指向的画面。笔墨对空间的表现方式也趋于两端分化，一则极尽工细严谨，使用线条繁复细密地穿插、叠加来完成空间结构的塑造，一则走向"简笔"，以舒率简略的笔墨语言抒写逸趣，寥寥数笔而情态毕现、意境深远。这些都是五代、两宋时期人物画空间营构所呈现的新特点，反映了此时绘画所追求的逸趣风格和求异求变的创新意识。

一、绘画空间语汇的进一步丰富

长卷形式的串联空间范式在五代两宋时期得到了赓续和阐扬，且形态格局较之前代更为成熟、系统：李公麟《五马图》（图4-19）延续了《女史箴图》《职贡图》中以文字题榜分隔空间的长卷形式；李唐《晋文公复国图》（图4-20）、顾闳中《韩熙载夜宴图》（图5-3）则是效仿《洛神赋图》，由多个空间单元组合成一段完整的叙事性图像；马云卿《维摩演教图》（图4-21）的白描释道人物画，其空间结构与《送子天王图》类似；另有龚开《中山出游图》较之于《虢国夫人游春图》，武宗元《朝元仙仗图》较之于《八十七神仙卷》，这些作品虽在题材、内容上各有差异，但却在画面形式构成和空间经营上与前代作品有着紧密的承传关系，可见这种平行推进的空间已经成为传统人物画营造画面的基本语汇。

自五代起，山水画科进入鼎盛的发展时期，荆浩、关仝、董源、巨然开创南北山水画风，从题材内容到风格都自成一家面貌。北宋范宽、李成、郭熙、米芾以及南宋四家的刘松年、李唐、马远、夏圭更是将山水画推向了前人未至的高峰，北派全景式山水的气势磅礴，南派"米氏云山"的烟波浩渺、小景山水的独到逸趣，多样的山水画构成形式在宋代时期已趋于完备。这不仅极大丰富了绘画的内容题材和笔墨表现力，也给并行发展的人物绘画带来了深刻影响，人物和山水相结合成为这一时期很重要的风格特征，如《踏歌图》（图4-22）表现了几个农民在高山环绕的田埂间踏歌而行的欢快场景，作者以描写京城郊外的山水景色为主，将人物形象作为点景放置在开阔高远的空间下端；《松荫闲憩图》（图4-23）则将描绘重点放在画面的左下角，一位老者倚坐在萧瑟的老树上，正遥望溪水湍流、芦苇摇荡的远方，营造出"一角半边"的空间画蕴；《虎溪三笑图》（图4-24）也是一幅山水、人物结合的作品，三位老者在辽阔平远的河岸上开怀畅吟，山峦树木层层推远，呈现出一

片浩然缥缈的平远意境。这三幅作品分别借用了山水画"高远""深远""平远"的营造法理，使绘画空间获得了更为丰富的构成形式，同时，以"丈山尺树，寸马分人"的比例标准处理人与景的关系，画面也因而合乎视觉规律。从图像意旨上分析，宋代画家善于将人物形象与自然景色作隐喻的互涉，以山水空间的审美意境比赋画中人物的精神追求，做到了"情"与"景"的互相交融。

图 4-19　北宋 李公麟《五马图》（局部）29.3cm×225cm 日本私人藏

图 4-20　南宋 李唐《晋文公复国图》（局部）29.4cm×827cm 美国大都会艺术博物馆藏

图 4-21　金 马云卿《维摩演教图》（局部）34.6cm×207.5cm 北京故宫博物院藏

宿雨清畿甸
朝陽麗帝城
豐年人樂業
壠上踏歌行

图 4-22　南宋 马远《踏歌图》192.5cm×111cm 北京故宫博物院藏

图 4-23　宋 梁楷（传）《松荫闲憩图页》22.5cm×23.8cm 北京故宫博物院藏

图 4-24　宋 佚名《虎溪三笑图》26.4cm×74.6cm 台北故宫博物院藏

随着经验和绘画技法的累积，五代以来画家对复杂、宏大的画面场景的把控能力也达到了相当高的水平，由此出现了全景式的绘画空间结构，多用以表现以城市生活或劳动场面的现实题材。《闸口盘车图》（图4-25）为五代画家卫贤的作品，描绘了河旁闸口一座磨面作坊的劳作情景，画中以河道作隔，屋堂、望亭、山石远近错落，有明确的空间层次之分，其间穿插木桥、车船，各色人物分工有致，呈现出一片忙碌的景象。另一幅北宋时期的鸿篇巨制《清明上河图》（图2-10）以广阔的视野绘制了北宋时期汴京的城市景象，从宁静的乡野到喧嚣的城市，从河道上川流不息的船只到岸边鳞次栉比的房屋，从行走在乡间的马队到街市上摩肩接踵的人群，创作者包罗万象地将山水、建筑、人物、鞍马等各种元素依次罗列在画面中，其空间格局在整体之中见其缜密，表现出创作者极为高超的驾驭画面的能力。

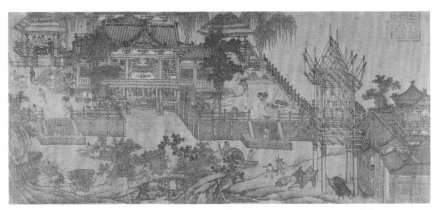

图4-25　五代 卫贤（传）《闸口盘车图》53.3cm×119.2cm 上海博物馆藏

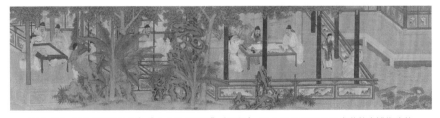

图4-26　南宋 刘松年（传）《十八学士图卷》（局部）44.5cm×182.3cm 台北故宫博物院藏

二、造型与布局

技法的进步也促使画家能够在游刃有余地表现人物形象的同时，去关注空间结构的工谨缜密和章法布置上的奇巧别致。自隋唐开始，宫庭画家们已深谙工谨、细致的笔墨和敷色技法，用以描绘宫苑的恢宏华丽，并采用界尺引线绘制客观对象，隋代展子虔擅作界画，被赞誉为"触物留情，备皆妙绝，尤垂生阁"，可见这种表现手法在彼时已相当完备。随着界画在五代、两宋时期发展为绘画的一个独立门类，并成为一种风尚在画院中流传，画家们多善界画，以严谨心态一丝不苟地践行着"以毫计寸""折算无亏"的造型要旨，对客观景物作精微细致的刻画。虽然使用界笔勾勒易落于泥实和刻板，但也的确提高了画面结构的准确性和严谨度，从而更真实、透彻地反映客观对象，这种优势在人物画空间营造中体现地尤为明显。周文矩《重屏会棋图》（图4-27）、顾闳中《韩熙载夜宴图》（图5-3）、赵佶《文会图》（图2-1）、刘松年《十八学士图卷》（图4-26，见上页）等众多作品都使用界尺绘制，画中建筑、楼台、车马、家具等物象的结构精确、笔法工细严明，起到了营构空间的正向作用——《重屏会棋图》中，若无"重屏"结构的完美塑造，画面整体将不能构成"画中画"的多层次空间，也无法令观者产生身临其境的空间体验；若《清明上河图》（图2-10）中建筑、车船、桥梁的形体构架不够准确，那么画中空间秩序将无法建立，整体性也就无从谈起。

从画面置陈布势的角度分析，场景的布置是交代画面情节、暗示画面空间的常见方式。五代、两宋时期人物画题材涉猎广泛，布局章法也是不拘一格，反映了这一时期绘画求新求异的变革趋势。《重屏会棋图》中，作者匠心独运地从纵深层面对画面空间进行探索，营造出充满具隐喻意涵的迷幻空间；《十八学士图卷》则倾向情景的写实刻画，使用楼台、扶栏等建筑元素分割、界定画面空间；《三官图轴》（图4-28）以神话传说为题，在云层、水雾缭绕中建立神秘的虚幻空间；王诜之《秀栊晓镜图》

（图 5-7）、苏汉臣之《妆靓仕女图》（图 5-8），则是以镜中的空间显像来完成对人物多个层面的形象塑造。这些作品的画面空间与人物关系都处理得十分和谐，以生动具体的情节描绘来承托画面的深层内涵，具备含蓄精妙的审美逸趣，对此在本书的后续章节中将详细论述。

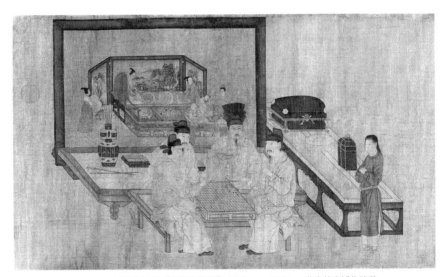

图 4-27　五代 周文矩《重屏会棋图》40.3cm×70.5cm 北京故宫博物院藏

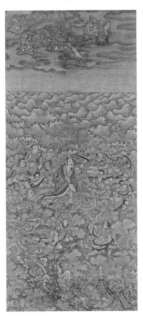

图 4-28　宋 佚名《三官图轴》125.5cm×55.9cm×3 波士顿艺术博物馆藏

三、笔墨变革所带来的空间形态演绎

两宋时期，宣纸的广泛使用进一步拓宽了绘画的媒材种类，也极大地丰富了笔墨的表现力，随着人物画中院体画风和文人画风之旨趣分野的出现，笔墨形式也随之呈两端分立并行的发展态势：一种是延续魏晋以来的古制，以细畅严谨的线条勾勒，从而塑造具象、完备的画面表现客体；另一种则崇尚苏轼"取其意气所到"的文人画理想走向"减笔"和"写意"，注重笔墨的纵逸洒脱，追求简练、概括的写意趣味。这是传统绘画语言样式和审美风致的一个重要转折，自此绘画的空间表现也明确出现了严谨与放逸、细致详尽与简洁疏旷的意象之分野。

李公麟的人物画是北宋时期兼顾传统与创新的艺术典范，他简化了隋唐以来重彩敷色、层层渲染的作画手法，单纯以白描勾勒，在师法吴道子的基础之上进一步发挥线条表现力，将线造型的艺术手法推向一个新的高度。进士出身、历任宋朝庭要职的他自觉地将文人的审美观念与笔墨表现相结合，《宣和画谱》评价他为"从仕三十年，未尝一日忘山林"。他主张"立意为先，布置缘饰为次"，视作画为"墨戏"，以画吟咏性情，犹善通过线条凝练、概括客观对象，自成一派区别于院体风格的疏淡、达意的笔墨语言风格。代表作品《五马图》（图4-19）以白描手法勾画了西域献给北宋朝廷的五匹骏马，画面整体简略而富有意蕴，以布白为背景，画面空间趋于明快简率，人物、动物在线性勾勒的基础上微施以淡墨渲染，其形貌情态毕现，笔墨在用笔提按、轻重以及转折中自有起伏之态，线条穿插间体现其造型架构，表现出作者娴熟自由的画面空间驾驭能力。

南宋梁楷的"减笔"风格则真正成就了宋代笔墨语言的转折，他赋予绘画极大的自由度和表现性，以简练粗率的墨笔随性挥洒，笔线与墨块在混沌气象中交融转换、不分轩轾，彰显写意之磅礴气象。梁楷画作与同时期以李公麟为代表的工细面貌迥然不同，开拓了中国人物画"意

笔"之新风。《六祖斫竹图》（图4-29）是梁楷中晚时期的作品，画家用锋利落拓的笔墨描绘了六祖慧能持刀斫竹的故事场景，人物造型洗练而形神具备，线条刻画在顿挫转折间富有节奏；背景处理方面，画家贯以渴笔皴擦纵横，几笔枯木将画面空间分割为远近虚实两部分，逸笔草草中激荡气势，空间层次在线面对比中呼之欲出。梁楷的洒落与磅礴之气在《泼墨仙人图》（图4-30）减笔作品中更为充分地体现出来，画面直接略去背景，人物描绘也出离于传统线性描画，而是"形模凝整"地使用泼墨手法凝练、概括体面关系，笔墨因而不再受制于摹写客观的桎梏，获得表现的自由和审美的自觉；与此同时，画家在写意概括的同时仍然注重形象的典型化塑造，使笔墨依形而聚，其中丰富的浓淡、干湿、虚实变化呈现出一种意象节奏和空间暗示，交代出人物胸腹的结构以及动作趋势。客观与主观、放逸与严谨在笔墨的淋漓泼洒中统一起来，同时实现了画面的抽象美感表达和结构、空间的具象营造。

自梁楷之后，五代的石恪，南宋的法常、智融、若芬等人物画家也继承了前者文人绘画的写意风格，化繁为简，以自由的墨笔禅意抒发胸中之逸气。概言之，面对人物画历经魏晋以来积累的深厚传统，五代、两宋时期的画家并未囿于追摹前人，而是兼收并蓄，以面貌多样的笔墨语言和置陈布势的巧思突破既有的图像范式，从而确立富有开拓性的时代面貌，这种敢于变革的精神促成了传统人物画空间表现在此时期的进一步发展，并在精神追求和审美旨趣方面达到一个新的境界。

图 4-29　南宋 梁楷《六祖斫竹图》
73cm×31.8cm 日本东京国立博物院藏

图 4-30　南宋 梁楷《泼墨仙人图》
48.7cm×27cm 台北故宫博物院藏

元、明、清时期

　　经历了五代、两宋的繁荣期，中国人物绘画的发展进程至元代趋于平缓。政权的更替、社会的动荡、民族地位衰微等多重因素促使彼时绘画"疏于人事"，以主题创作为主导的人物画科因画院的废除而显出衰退之势，但也并非乏善可陈。此时既有的绘画范式已然形成，笔墨语言、技法也趋于完善，传统出新、寻求突破成为宋以后人物画发展的基本方向：一方面，元代文豪赵孟頫开文人画风气之先，提出"作画贵有古意""书画同源"的理念，崇尚追摹宋代以前书画之"古意"，主张并融诗、书、画为一体，受此影响的人物绘画亦重气韵、重主观、讲境界，追求文人风韵。另一方面，以钱选、张渥、王振鹏、朱玉为代表的一批画家延续着宋画的理路范式，多师法李公麟白描画法之洗练清雅，并将其作为典范。此外，以写真、写实见长的人物肖像画亦在这一时期有所进展，并总结出一套体系完备的技法经验，构成元代人物画的重要风貌（图4-31、图4-32）。

　　经过元代短暂的停滞，人物画在明、清时期重新回到繁荣的发展步调上，无论在画院体系还是文人圈层中都人才辈出，并呈现出多元化的

风格面貌——有"浙派"戴进、吴伟之刚劲放逸，"吴门四家"唐寅、仇英之清丽典雅，"南陈北崔"陈洪绶、崔子忠之高古奇崛，"波臣派"曾鲸之西洋风致。另外，随着资本主义萌芽在明朝出现，商品经济走向繁荣，绘画艺术在民间作为商品买卖流通，进而促发了早期艺术市场的发展，民间版画也随着印刷术的普及而推广开来，在内容、形式上兼顾了艺术审美与大众喜好，助推人物绘画在明代进一步走向世俗与生活。

至于清代人物画的沿革发展，其重要的一个方面是在传统根基上探颐索隐，寻求突破，从清初"四僧"的之八大、石涛，"扬州八怪"金农、黄慎，至清后期海上画家任颐、吴昌硕，这些画家或汲取自文人笔墨、民间美术传统，或承续院体画派，并且将强烈的个人语言和主观意兴形诸于人物描绘，各自形成独树一帜的风貌。与此同时，由于清朝中后期的国运衰弱和西风渐进，本土人物画受到西洋文化的渗透，在东西方语汇的折衷、碰撞、融合中也获得了新鲜活力和变革的契机。其三，城市文化的方兴未艾带动了小说插图、连环画、年画、木版画等民间画科的发展，这些绘画门类与卷轴画、文人画同理异际，皆源于中国传统艺术精神和文化根基，表现手法则更为自由，带有浓厚的民间情趣，并被彼时画家借鉴、融汇，在空间的叙事性趣味，文本与图像的互涉表达等方面进一步丰富了明清人物画的语汇。

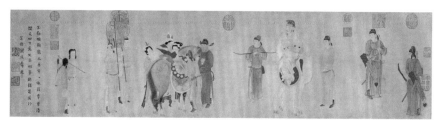

图4-31　元 钱选《贵妃上马图》29.5cm×117cm 弗利尔美术馆藏

图4-32　元 张渥《九歌图》（局部）28cm×602.4cm 上海博物馆藏

元、明、清时期的人物画作品数量庞杂、风格多样，其画面空间范式的演变逻辑可大致归纳为两个方向：其一，延续传统理路，在既有范式下寻求变体和出新；其二，西洋风潮影响下的中西折衷与写实倾向。

一、在既有画面空间范式下寻求变体和创新

明代人物画延续了五代时期既已形成的历史纪实、社会风俗、市井生活、道释、仕女等形式，并汲取园林、戏剧、小说等艺术体裁的空间叙述手法，进一步发展了文学插图、鉴古雅集、逸闻传说、界画楼台等多样题材，在布局上更为复杂曲折，擅以楼阁、屏风等物象分隔空间并制造画面意趣，笔调则多偏工丽秀逸，刻画更见精微周全。

论明中期的江南画家群体之影响力应首推"吴门画派"，其中翘楚唐寅的人物绘画师法唐代张萱、周昉之传统，工写皆能，细笔格调清雅艳丽，写意则笔简意赅，兼具文人画意趣与院体法度。其作品《李端端图》（图4-33）中，画家将人物错落安排在一架三折屏风前，制造出向内深入的空间暗示：文士崔涯倚坐在屏风正前方，象征着他的主人公身份；歌女李端端相对而立，姿态端庄，手中的白牡丹昭示了其身份的独特，并暗喻其清雅文秀的品质；另有两名仕女伫立在对侧，站姿朝向与屏风的纵深角度相统一，由此共同将画面的视觉中心引向端坐在藤椅上的崔涯，因而使空间形态与情节景致互为协调；至于人物形象描绘，则笔墨气韵与拟形状貌并佳，主人公崔涯身上的线条富有浓淡、粗细、顿挫的变化，脸部、服饰敷以淡彩，冠帽、襟领用浓墨点缀，描写女性所用的笔墨则更见清秀婉约，以淡墨勾勒为主，细密多转折，素雅的白色衣裙间透出脂红色，与画面上方落款的印章颜色遥相呼应；屏风上绘有烟江迷嶂的水墨山水，使空间更具深远意境，也衬托了屏前人物的明丽色彩。

明、清时期的许多画家都具备纯熟的技画和多面的风格，他们可工

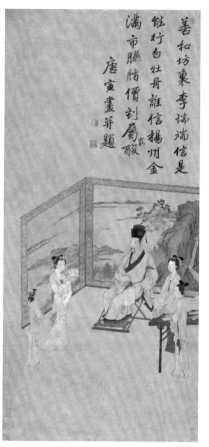

图 4-33 明 唐寅《李端端图》
122.6cm×57.2cm 南京博物院藏

图 4-34 明 唐寅《秋风纨扇图》
77.1cm×39.3cm 上海博物馆藏

可写、广采博取，善于师法各家之长作为己用。唐寅就是其中的典型代表。相较于《李端端图》的工细严明，他的另一幅人物画作品《秋风纨扇图》（图 4-34）则偏向意笔，逸笔草草间画面空间备显。此画不着色彩，以简淡的水墨勾染描绘了庭院中一位女子形象，她手执纨扇，侧身凝望，眉目中情愫暗涌，衣裙在萧瑟秋风中飘动。画中的用笔流动爽利，线条起伏顿挫，转折方劲，墨色干湿、浓淡的变化简练却细腻，塑造出女性温柔含蓄的形象。画面的布景亦是简明，前景由石块的重墨压角，远景虚化处理，人物旁边衬以淡墨双勾丛竹，画面上方空出大片的

布白并将地平线降低，刻意地制造出倾斜角度，暗示"秋风"的萧瑟倾倒之意，同时也强化了画面空间的深远旷达。

画面左上角有作者题诗一首："秋来纨扇合收藏，何事佳人重感伤。请把世情详细看，大都谁不逐炎凉。"这是文人画"诗书画印"结合的典型范式，冲淡的画面空间与诗文意境相互涵映，画中人物也成为作者意志的"代言者"，冷眼观看这世情的冷暖悲欢。

同为吴门四家之一的仇英，擅人物、楼阁、山水、花鸟等多种题材，功力精湛的同时注重法度，擅在摹古中发掘新意，其人物画作品《贵妃晓妆册页》（图4-35）、《人物故事图》、《汉宫春晓图》等遵循了宋代以来的院体画风，通过轮廓勾勒、敷色渲染的严谨作画步骤来交代空间环境的前后、远近关系，衬托人物的形象与姿态。后世之清代陈枚、禹之鼎、金廷标等画家，也都是以院体的法度格调塑造完备、严谨的画面空间结构。

除却"吴门画派"，江南文人画家另有独具风格者，如杜堇宗法宋代李公麟，用笔精妙而具秀逸之态，其人物画大都表现文人故事和逸闻传说，并以山水及园林景致为衬景，显露出典型的文人旨趣。其作品《玩古图》（图4-36）描写了一众文人雅士以游艺、鉴赏古器为主题的聚会场景，构图布局效法山水画法分为近景两名侍童、中景高士二人、远景两名女眷，共三组人物，画中的布景成为区分空间的关键元素——以屏风的遮挡为空间界限，以台榭的转折和延伸暗示空间变化，以树木花草的参差掩映来协调空间转折时的突兀感，人与景互为映衬，井然有序，营造出别具文士生活之逸趣的庭院情景。

另有清代画家黄慎、闵贞、高其佩、王愫等皆善意笔人物画，多以水墨表现为主，画面空间趋于言简意深，技法语言各有其风貌。从整体上看，元、明、清时代的文人画家更为注重笔墨的探微与革新，对画面的章法经营和空间构建则多是沿续魏晋以来形成的既有范式，不免有刻板套用之流弊，尤其在清中后期随着文人画的衰微而逐渐缺失了创造性。

图 4-35　明 仇英《贵妃晓妆册页》41.4cm×33.8cm 北京故宫博物院藏

图 4-36　明 杜堇《玩古图》126.1cm×187cm 台北故宫博物院藏

二、西洋风潮影响下的中西折衷与写实倾向

明末清初时，东西方的文化交流给中国人物绘画带来了新的变革契机。远渡重洋来华的传教士不仅肩负了教会的传播使命，也向国内引入了西方科技与文化，中国本土画家开始接触到西方透视学、色彩理论等绘画技法，以曾鲸为代表的"波臣派"就是最早受到西方画学影响的人物画派之一。曾鲸从传统造像艺术中吸取养分，并在意大利传教士利玛窦来华期间与其切磋画技，吸纳利氏的西洋"写真"肖像绘法，最终自成一家。其肖像画采用"墨骨傅彩"的造型手法，以淡墨线条勾出轮廓和五官部位，细微处则采用墨骨染法，但并不以粉彩渲染，而是先用淡墨罩染区分结构和层次，获得明暗凹凸的效果，类似西洋画法中的明暗处理，再以淡赭敷色，以求面部细节的精细和皮肤质感的栩栩如生。另外，曾鲸善以配饰、器具等别样的物件细节来借喻人物性格和精神品质，画面虽不着背景，意境却在平淡中得其清远，突显人物之神采。

曾鲸门下学生有谢彬、沈韶、张远等人，他们将曾鲸之技法进一步发扬，清朝初中期画坛中有影响的肖像画家多出自其门下，使波臣派的影响得以远布，开启了明清人物绘画写真之风尚。

至 17 世纪以后，中西交流日趋频繁，清朝中期的统治者对外来科技、文化持包容吸纳的开明态度，对西洋绘画写真技法大为赞赏并启用西洋画师。来自意大利米兰的郎世宁于康熙五十四年（1715）作为天主教耶稣会的修道士到访中国，后进入宫廷画院，历任清代康、雍、乾三朝画师长达五十余年，并参与圆明园西洋楼的建筑设计。郎世宁在此期间仔细研习了中国传统绘画技巧，大胆探索西画中用的新路径，其作品兼具严谨的造型功力，将中国画线条、色彩晕染技法与西画的明暗光影和形体塑造相结合，具有欧洲油画如镜般反映现实的写真性，同时也承续了中国传统绘画之笔墨趣味，将清代绘画的空间营造推向中西融合的新方向。

其传世名作《百骏图》（图 4-37）为传统长卷形式，共绘有一百

匹骏马,其姿态或立或卧,或憩于河畔,或骐骥一跃,可谓曲尽骏马之情态。中国历代描写骏马百态的长卷作品不胜枚举,五代金人胡瓌画《卓歇图》,宋有李公麟《临韦偃牧放图卷》(图4-38)传世。相较之下,郎世宁《百骏图》则以色彩浓郁、构图繁复、造型严谨见长,展现了其

图4-37 清 郎世宁《百骏图》102cm×813cm 台北故宫博物院藏

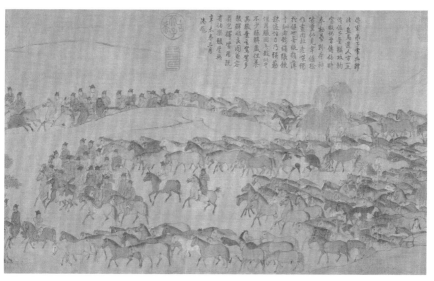

图4-38 宋 李公麟《临韦偃牧放图卷》(局部)46.2cm×429.8cm 北京故宫博物院藏

中西合璧的高超绘画技法。将郎、李二人之作品对比后不难发现，前者将透视法带入中国绘画的空间营造，并与"面面观，步步移"的传统观照方式相结合，画面的视点保持在一个水平面上平行移动，远近层次间有明显的大小、虚实、明暗之分；在形象塑造上仍采用勾线、皴擦、点染的传统技法，但又很好地融合了明暗向背之法，尤其注重景物的完整性呈现和细节的入微刻画，使造型更具立体感。这种专注写实、融中西画法为自用的"折衷"风格颇得清朝皇家青睐，同时也流传至民间，对本土绘画的风格出新和审美流变产生了深刻影响。

此外，郎世宁的另一贡献是将透视科学带入清朝画院。透视学以几何学、物理学、光学等西学原理为基础，可帮助画者在平面的画幅上真实客观地反映物象的立体状貌和空间形态。郎世宁在宫廷供职期间，对透视法在中国画中的运用起到了关键的助推作用。雍正年间，学者年希尧在郎世宁的帮助下出版了介绍西画焦点透视学的专著《视学》（图4-39），将其称为"定点引线之法"，从画面上的焦点引线来规定物象的比例和距离，制造纵深的视觉效果，并绘制了多幅示意图进行详尽阐释。此书序言中特别说明曾受教于翰林院画院的"郎学士"，可见西洋风致对彼时画坛的影响。

清代中后期，"海西法"在清朝宫廷蔚然成风，中国本土的宫廷、文人画家也纷纷效法明暗、凹凸、色彩、透视之法，以焦秉贞、冷枚为代表的画家在传统技法基础上参用西洋画法，"取西法而变通之"，但

图 4-39　年希尧《视学》插图

在题材、造型、审美旨趣上仍是立足于本民族传统，如《月曼清游图》（图4-43）、《胤禛美人图》（图4-44）等作品中对空间透视和远近层次的把握，显露出中西融合的折衷风格，此为清朝人物画的一大时代特点。至清末"海上四任"之任伯年，其人物画早年师法萧云从、陈洪绶、费丹旭，晚年吸收华岩笔意，墨法设色鲜亮透澈，线条形笔柔韧得兼，章法构图重气势，讲整体，善用虚实对比和隐显掩饰之法，同时在继承笔墨传统的基础上受到西洋光影素描的影响，注重写实造型，以淡墨浅敷突出结构的转折、凹凸，通过明暗关系表达形象的空间感和体积感（图4-45）。清末民国时期，以任伯年为代表的上海画家得益于地缘优势，并且善于广采博取、吐故纳新，集文人画之逸气、宫廷画之典雅、民间绘画之趣味于一身，形成一派典型的"海派"人物画格体。

　　另一方面，伴随着明清时期的西风洋调逐步渗入乡土民间，受此影响的明清年画、版画、插图艺术等民间美术都呈现出明显的西画写真倾向。加之商业、手工业的发展和雕版套色印刷技术的成熟，木版年画在明代中期勃兴，天津杨柳青、苏州桃花坞、山东杨家埠等都是自此时发展起来的著名木版画产地，促进了图像艺术在彼时大众圈层中的传播。明清民间版画在表现形式上受到以郎世宁为代表的西洋画风的影响，借用明暗手法和焦点透视学描绘景观，如对亭台、楼阁等建筑结构、空间

图4-40　清《西域楼阁图》年画 103cm×234cm

布局的肖逼刻画，有的作品还印刻有"仿泰西笔意"等字样。以上特点在清中叶的《西域楼阁图》（图4-40，见上页）《西湖十景》《满床笏》等年画作品中都有所体现。此类年画在清朝民间流传甚广，也因而成为清代时期西风东渐的一个窗口。

鸦片战争以后，帝国列强的强取豪夺和清廷的软弱使得中国内忧外患、社会动荡不安。吴友如、王钊等画家为《点石斋画报》（图4-41、图4-42）所绘制的插图多以当下的时事政治、城市面貌、风土人情和市井轶事为主题，画报自1884年创刊至1898年停刊，共刊登作品四千余幅，以白描形式和写实技法深刻反映了时下中国人民的生活百态，传达出浓厚的纪实气息。这些画报插图运用焦点透视法来描绘街道、建筑、车马等景观，结构严谨并有丰富的远近层次变化，人物形象更趋写实，大小比例按位置布局加以区分，实则是以西画技法为基础，实现对传统绘画的变通。《点石斋画报》不仅在画面形式和语言技法上敢于吸纳创新，更着力于反映社会现实，具有强烈的宣教感染力，是近代以来中国人物画变革路程中明亮的一笔。

图4-41（左图）、图4-42（右图）　清《点石斋画报》16开本 申报馆编印 1884—1889年

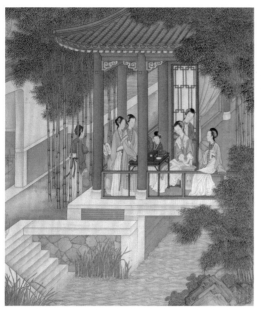
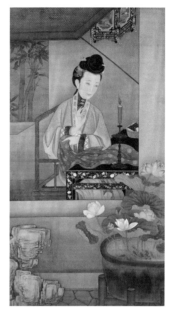

图4-43 清 陈枚《月曼清游图》之三（左图）37cm×31.8cm 北京故宫博物院藏

图4-44 清 佚名 《胤禛美人图》之"烛下缝衣" （右图）184cm×98cm 北京故宫博物院藏

图4-45 清 任伯年 《沈芦汀读画图像》33cm×40cm 北京故宫博物院藏

第五章　中国人物画的空间构成范式

正如笔者在前文对"范式"一词在绘画范畴中的概念拓展，范式语言在图像结构层面体现为画面的构成规律和营造法则，可理解为典型的、被广为认可的绘画范本或模式。绘画的构成范式需具备以下三个要素：首先其须是典型、具代表性的，是从普遍到个案的规律总结；其次，范式需具备包容性的谱系，可以被用来摹效和沿用，也可闻一知十地演绎出多种变体；其三，范式并非固定不变，应避免被僵化套用的风险而发掘其延展性和创新性，正如中国画随着民族艺术的整体发展规律演进，且不断有新的内容充实进来，从而推进其范式语言的不断变化与革新。

中国传统绘画有使用"粉本"的习惯，元代夏文彦《图绘宝鉴》中解释道："古人画稿谓之粉本。"其使用方法是用针按粉本的墨线密刺小孔后铺上画粉，遂依照粉点作画，或在画稿反面涂粉，正面以利尖之物描线，粉痕便会拓印在绢纸或画壁之上。在多次使用、不断改进后，粉本成为一种经典范式在画家和工匠们的手中世代流传。有研究认为《八十七神仙卷》与《朝元仙仗图》在画面形式和人物形象上如此相近，应是出自同一粉本，张大千则将《八十七神仙卷》"欲定为吴生粉本"，肯定了此画作为唐代人物画之范本的重要性。另一部清代经典绘画范本《芥子园画谱》总结了传统绘画从用笔墨技法、景物描绘，到创作中的章法布局的画理画法，比如对树法、石法有详尽的样式归纳，空间布局之远近高低有相对应的推移法则，写竹须得有"个""介"笔法规律和攒三聚五的位置经营，这些图式、画诀都是中国画描绘物象、经营画面的智慧展现。画谱自问世三百多年以来在画界流传广泛，学画者以此作为开蒙临本，书画大家如齐白石、黄宾虹、陆俨少、潘天寿等，都深受其益，并从中不断求新求变，发展出自己独特的艺术语言。《芥子园画谱》作为一套完整系统的图谱，也充分展现了绘画范式语言的典型性、包容性、发展性特点。

同时，中国人物画十分注重理法的传承，讲究"传移摹写""师古人"，这种以临摹为重的研习方式为中国画空间范式的发扬提供了重要

途径。尤其是文人画兴起后，"古意"成为品评的重要标准，画家也通过临习或改写古画来获得技法和经验，"仿某人笔"或"意临某人某图"的题款常见于传统绘画作品中，中国绘画史上也常出现对某一绘画母题进行反复表现或改写的现象。最早可追溯到秦汉时期，前文提到的汉画像石中对"泗水捞鼎"母题的多样化空间呈现就是个典型例子。题材和图式的重复演译在卷轴画作品中更是屡见不鲜，如杜堇绘有文人画《玩古图》，表现了文人在园中赏玩古器的场景，仇英的《人物故事图》同是博古雅聚题材，在画面形制上很明显受到前者的影响；王诜和苏汉臣各绘有《绣栊晓镜图》和《妆靓仕女图》，在主题表现、构图形式上也是一脉相承；明四家中，唐寅有《韩熙载夜宴图》的摹本传世，仇英临《清明上河图》《人物故事图》，这些作品在空间结构上的内在关联都印证了绘画范式的演变。因此可以说，中国绘画的构成范式是在临习摹写中逐渐确定并发展延续的，这为研究者掌握和完善传统绘画的历史脉络创造了有利条件，也为其探索空间语汇提供了一条研究路径——毕竟在原本失传的情况下，后世的临本能够很大程度地还原其面貌，使研究不致因材料的缺失而难以连缀补纳；并可以通过研究这些摹本或仿作的风格嬗变，观照出绘画史的发展脉络。

另外，从艺术接受角度来看，不同历史时期、不同社会集群的文化和观念影响着其绘画的范式语言，并会导向迥异的风格面貌，相应地，绘画空间范式的形成也代表了一种文化结构的建立——当一种图像范式被普遍的接受并运用后，其背后的意识形态和精神内涵也随之被继承下来，使该范式成为表达某一特定含义或情感的图像结构，这种含义、情感生发自创作者与观点共同谛造的一种假想空间，也被称为"画外音"或"画外空间"。比如山水画的"三远"空间结构，"高远"令人感受到山体的巍峨壮阔，气魄逼人，"平远"则有退却、冲淡的意境；再如，画面中围拢、遮蔽的空间结构可营造出一种私密感，使观者产生一种窥视的意愿，而以布白为主的空间场景则给人以空灵、通达之感，仿佛可

游走于画面空间之中。这种绘画空间的审美体验是由画面营造加之观者的想象力和经验储备合力完成的，于是，图像结构、审美主体的想象和接受、集体的文化精神和审美取向，三者形成了一个理解的循环，共同作用于画面的内涵表达。从这一点上看，以观念和认知的层面去探究空间构成范式的隐含寓意，是本章一个不可绕开的论点。

综上所述，从画面构成的角度对传统人物画空间构建范式的研究需把握三个方面：第一，依照范式语言应具备的要素，将历代人物画创作的空间营构方式进行分类归纳，明确其特点和规律；第二，对这些构成范式进行具体分析，包括上溯到这种范式的源头，找到最初的范式"原本"，并通过图像对比来掌握该范式的演化和流变过程；第三，从观念和认知层面出发，发掘范式语言的含义指向和隐喻，探析其深层的政治、文化寓意或作者的观念表达。

串联的空间

串联式是传统人物画中最为普遍且经典的一种空间构成范式，多以长卷、立轴的构成形式呈现，可追溯到秦汉以前漆器、石刻上具有空间分割和叙事倾向的图像装饰带，这些图像通常由多个呈条带状的空间单元组成，通过纹样或线条加以区分、串联，很接近汉代以后出现的卷轴画形制，可被看作是平行空间范式的雏形。藏于湖北省博物馆的战国漆奁上，围绕着器壁在第二层处绘有富丽典雅的变形纹样，第一层则描绘了 26 位出行人物的形象，这些人物动态丰富，并且有着精彩的细节刻画，其不仅作为图形纹样依附于整个漆器的外观，更显示出相对独立的审美意义，体现出作者试图对人物造型、画面节奏感和空间层次进行把控的努力。1971 年在河北安平县逯家庄的汉墓中发现的壁画（图 5-1）表现了君王乘坐马车出行的场景，图像不再依附于器物形制而被绘制在大片墙壁上，画面空间自右向左地展开，浩荡出行的人、马的形象生动盎然，以姿态的顾盼呼应来交代前后关系，其对画面空间营造已然具备了主观处理和艺术化表达。

时至魏晋，从顾恺之起，画家们逐渐形成了对画面秩序的自觉处理，

并建立起成熟的串联式空间模式——以流动的观察视角和情节发展为线索，来表现多个相互联系的空间单元，并利用场景的连续性表现出画面的空间转换和时间延续。这种空间并非追求视觉上的纵深感或逼真效果，而是力图在平面之上构建充满主观想象的意象性空间。

图 5-1　东汉《君车出行图》壁画 70cm×134cm 河北安平出土

一、平行推进式

　　根据现存的《女史箴图》唐代摹本，可以看到原作者顾恺之依照张华所撰《女史箴》的文本记述，自右向左地展现了九个故事场景，每个场景配有一列标题作为注释，用以阐明故事梗概和道德寓意。借助这些标题的串联和间隔作用，这九个图像单元得以构成既分立又统一的画面空间，令观赏者很容易地介入某一个场景之中，又可以自由地过渡到另一个场景。从画面构成看，穿插在图像之间的文字标题在空间营构中亦被抽象化、符号化，可视作控制秩序的"分隔号"或"连接号"，推动着空间向水平方向的演进，以制造出图画整体的叙事逻辑。此外，画面中还隐藏着一个更隐晦的、召示时空秩序的符号——在长卷结尾处，一位女史正手握纸笔，似乎正在将前段的一系列女则故事记录下来（图5-2）。这是一个富有意趣的多重暗示：首先，女史形象可看作整幅画

面空间中代表"终止"的符号，她完成了记录的工作，故事情节和内容表现也随之画上了句点；其次，女官的动势是朝向画卷前端的，仿佛在低首思忖时间的上游，观者可以沿着女史的思绪和记载，意犹未尽地再将画卷倒序着欣赏一遍，那么这个单向度推移的画面空间因此而转化为可逆向、可回溯的循环空间，依次展开的场景便成为她笔下记载的故事重现，在这层意义上看，女史形象亦成为一个"起始点"，代表了画面时空之旅的重新开始；第三，观者在经历了一系列的场景变化和跌宕情节后，这个女史形象在结尾处出现来提醒人们，此前发生的一切都不过是出自她笔下的幻境，她本身则是这个幻境空间的"出入口"，然而不待观者恍然领悟，其又被带入了另一重图像的迷局——这些情景、这个女史形象、这整张画，都是作者营造出的更大的时空幻象罢了。

同样出自顾恺之手笔，《洛神赋图》的画面内容则更具情节连贯性，作品根据《洛神赋》诗文所绘，曹植从帝京回东藩途中经过洛水并遇到洛神，二人互生情愫，流连忘返，但最终还是人神殊途而各自离去，空留惆怅。画家以两人之间的情感变化为主线，配以洛水两岸的风光描绘，营造出一幅诗意浪漫的长卷。较之《女史箴图》，此幅画面略去了文字题榜，代之以山水树木等景象来承接画面空间，并有意识地削弱故事主题所带来的叙事倾向，跳出文本的局限而使画面回归纯视觉的图像表达。观者徘徊于画境之中，更像是在追随着洛神的倩影一路游览两岸的秀美风光。此外主人公洛神在画面中多次出现，画家有意将其作为把控时空秩序的符号来统领连续的画面，从而获得丰富而统一的图像呈现。此处人物形象的存在目的不再是为了令观者意识到画面空间的虚构性，从而彰显其教化意义，而是将人物放置于绵延不断的空间场景之中，制造逼真的、身临其境的欣赏体验。

图 5-2 《女史箴图》（局部）

　　以长卷为制式的串联空间构成范式在《韩熙载夜宴图》（图5-3）中得到了更富意趣的阐释。这幅南唐顾闳中的名作描绘了官员韩熙载家中设宴、饮酒行乐的场面。《宣和画谱》记载：后主李煜欲重用韩熙载，"颇闻其荒纵，然欲见樽俎灯烛间觥筹交错之态度不可得，乃命闳中夜至其第，窃窥之，目识心记，图绘以上之"[1]。画中各色人物皆有原型，如当时的新科状元郎粲、太常博士陈雍、教坊副使李嘉明和名妓弱兰等人，皆有明确的历史记载。此画同样为长卷形式，是典型的由多个平行场景串联而成的结构——以时为序、"游观"的观照方式、家具与器物

[1] 俞剑华注译.宣和画谱[M].北京：人民美术出版社，2016：151.

图5-3 五代 顾闳中《韩熙载夜宴图》 28.7cm×335.5cm 北京故宫博物院藏

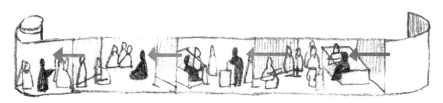

《韩熙载夜宴图》结构示意图

的"连"与"隔"、主人公作为时序符号反复出现，这些要素与绘画语汇共同达成了此画的空间呈现。

关于画面空间的"时序性"特质，正如本书在第一章节中所述，中国传统哲学的时空观影响着中国画创作的空间表达，尤其是在这种水平方向展开的长卷结构中，其空间的营构规律体现为"以时统空"。在《韩

熙载夜宴图》中，这个时间线索即是画家所观察到的宴饮过程——整个图像叙述分为听琴、观舞、休憩、吹奏、散场五个部分，画家目识心记地将这些部分以时间为序串联起来，构成一段生动的情景复现。换言之，画面的空间营构是以事件的情节和画家的观察体验为顺序，并体现出"时空统一"的空间审美。

其次，对《韩熙载夜宴图》空间构成的讨论，必然涉及画面中各种屏风、桌椅、床榻等物象元素对空间的"连""隔"作用。它们作为场景道具，以不同的角度、形态被画家布置在狭长的叙事图景中，具有空间划分和方向暗示的作用——屏风把每个场景隔断为一个独立的空间单元，又以其摆放的秩序和方位将各部分联系起来，使整个画卷形成统一的整体。如巫鸿在《重屏——中国绘画中的媒材与再现》一书中分析此画作："画中的屏风至少有三种不同的结构作用：有助于界定单独的绘画空间；结束了前一个场景；同时又开启了后一个场景。"[1] 此外，主人公韩熙载在五个部分之中均有出现，其服饰、动作、神情不尽相同，但并未造成违和感，反而作为一种示意性的图式符号，强调了空间的承续和时间的渐进。

这空间的"连"与"隔"、关联与转换之间并不是简单的平铺直叙，而更倾向于一种递进关系，推进着情节和画面空间的步步展开：在第一个场景中，主人公韩熙载和宾客们或坐或立，共同将目光投向一位抚琴的女子，她被安排在一架高大的屏风前，被宾客们围拢着，衬托出其"被观赏"的客体身份，画面气氛平静，空间安排也十分紧凑；有拘谨之感，显然是宴会刚开始不久；随着歌舞升平，韩熙载与宾客们兴致正酣，有人跳舞、有人弹奏、有人打拍子，宴饮的气氛逐渐活跃起来，画面空间也更添韵律感和节奏感；画面的情节在第三个场景中达到了高潮，此段屏风后掩映着一张床榻，将画面场景由会客厅转到更为私密的卧室，这

[1] 巫鸿.重屏——中国绘画中的媒材与再现 [M].上海：上海人民出版社，2009：45.

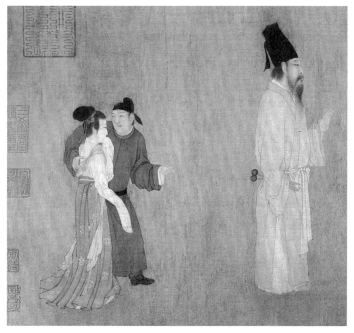

图 5-4 　《韩熙载夜宴图》（局部）

是一个半开放的空间结构，主人公被几名女子簇拥着坐于榻上，显出自在肆纵之态；随后画面场景转至这扇屏风的背面，室内空间又重新打开，韩熙载袒胸露腹，表情怡然，一旁吹奏的几名女子和宾客也姿态各异，神采飞扬，一时间消弭了主宾、男女的身份划定，人们在迷醉欢畅的气氛中各得其乐；在最后一个场景里，宴会已近尾声，曲终人散，画面忽而变得空荡，剩得零星几位醉归的宾客和侍女，而韩熙载则已然酒醒，正面色平静地挥手送别客人，他独自站立在画末端的一片虚空中，仿佛在眺望时间的上游（图 5-4）。这与《女史箴图》中的女史形象相类似，是作者设立在画面尾声处的一个"反复记号"引领着欣赏者"收卷"的动作和观看方向。总之，在屏风和韩熙载形象的示意下，观者很容易产生一种代入感，仿佛能够跟随画面主人公的脚步，穿过一道道的屏风层层深入，亲临韩府的歌舞夜宴之中去感受那充满节奏变化和盎然逸趣的连绵时空。

二、对向推阔式

按照传统卷轴画的绘制习惯和欣赏方式，平行推进的空间构成范式往往是在自右向左的单向度空间上展开，上文中提到的四幅作品均是如此。但绘画的形式总是丰富而多变的，"对向推阔"的空间营造方式在人物绘画中也屡见不鲜。唐代韩干所绘《神骏图卷》（图5-5）中，右侧岸边石床上有僧人支遁促膝而坐，翘首观望；左侧一仆童骑着白马正踏水而来。左右两段人物的姿态、目光和骏马奔驰的方向都指向了画面中心，使空间结构变得紧凑而有凝聚力。加之河水与河岸、骏马与石床有强烈的色彩对比，在这一黑一白的对称中显露出空间的节奏变化，也增强了画卷的整体连贯性。

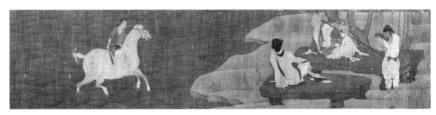

图5-5 唐 韩干（传）《神骏图卷》27cm×122cm 辽宁省博物馆藏

《神骏图卷》结构示意图

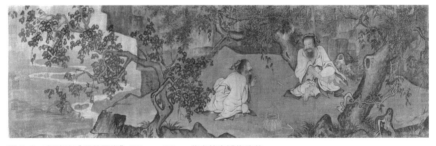

图5-6 宋 李唐《采薇图卷》27cm×90cm 北京故宫博物院藏

《采薇图卷》结构示意图

宋李唐所绘《采薇图卷》（图 5-6）与上述《神骏图卷》的空间构成有着诸多相似之处——画作以殷末伯夷、叔齐"不食周粟"的历史故事为题，其中伯夷双手抱膝，目光炯然，叔齐则上身前倾，右手举起。二人相对而坐的姿态构成了画面空间的对称结构，其背后各是陡峭屹立的崖壁和山涧的潺潺流水，更为这种对称制式增加了细节内容，同时也以此景象暗喻人物坚决不屈的志向气节，进而阐明"意在箴规"的图像主题。

同样以"对称推阔"式经营画面空间的还有元代道释绘画《藩王礼佛图》（图 5-7），画面泾渭分明地分为左右两组人物，右侧绘有佛像一尊，盘坐于莲台之上，绝世独立的形象令人不由心生敬畏。左边则以一位外族扮相的长者为首，应是画名中提到的藩王，他长发须髯、头戴羽冠，正虔诚地向佛祖拱手跪拜，其身后三十余人皆朝向画面中心方向，动态皆相仿，构成一个团块状的整体。左右两段一疏一密、一简一繁，却并未造成重心的失衡，画面中绵长蜿蜒的线条起到了平衡、串联的作用，将左右两个相对独立的空间场景联系起来。

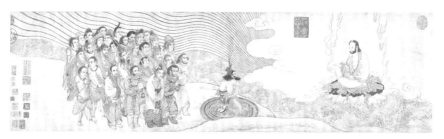

图 5-7　元 佚名《藩王礼佛图》34.2cm×130.3cm 北京故宫博物院藏

三、纵向推进式

不同于平行式画面空间对时序的强调，纵向推进的空间范式多用以表现天地之间的宏观空间形态，在宗教故事、神话传说等人物画题材中比较多见。诸如古老的战国时期轪侯妻墓帛画依照古人对天地苍穹的概

念，由下至上分为地下、人间、天界三个空间单元，以墓主人灵魂升天的路径为索引构成纵向的三段式空间图景。其空间范式是画家对宇宙整体形制的一种模拟，试图在画面中建立包罗万象的宇宙图景。初唐时期的经变画很好地发展了这种缩天移地的图像范式，将描绘的空间跨度扩充至万佛朝宗的天庭景象。《药师净土变相图》（图5-8）是在敦煌藏经洞中发现的一幅唐代卷本变相图，恢宏的幅面中呈现了众多神祇和佛典盛境，天地间万象包容，各种神佛形象别具风神，整体则分为左右对称的三大部分，并以栏杆台阶、建筑物为分界：下段描绘层层平台，中间设莲池，绘有歌舞吹奏的景象；中段是经变的主体部分，描绘众神聆听主佛说法的场面；上段绘有天庭、飞天等形象，象征佛国世界。唐代敦煌壁画中也能见到更多的"三段式"纵向空间形制，在第329窟、

图5-8　唐　佚名
《药师净土变相图》
152.3cm×177.8cm
英国不列颠博物馆藏

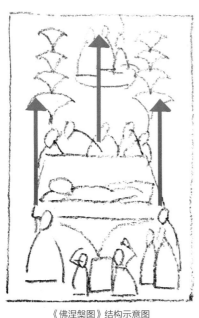

《佛涅槃图》结构示意图

331窟、340窟等经变壁画中都有表现，是佛教绘画最善用的图像范式。

另一幅佛教题材绘画，宋代陆信忠的《佛涅槃图》（图5-9）则更多地继承了T形帛画的空间构成形式。此画描绘了释迦牟尼佛涅槃的情境：画面空间呈左右对称形式向上方延伸，下部两名西域舞者正围着香炉起舞诵颂；中部绘一张巨大的床榻，佛祖释迦榻上圆寂，面容慈悲，他的十名弟子正围绕着他；左右两边的菩提树直耸如天，指向天神踏云而来迎接佛祖回天的天界情景。将《轪侯妻墓帛画》与此画作对比，很容易发现两者之间的相似性和承续性：画面主题方面，后者的"涅槃归西"发展了前者"引魂归天"的生命主题；空间构成方面，两者同为对称式的纵向空间推移形式；画面元素方面，《佛涅槃图》对云雾和菩提的描绘正是对应了《轪侯妻墓帛画》中的蟠龙形象，起到串联空间的作用，两者有异曲同工之妙。可见这种纵向推移的空间构成范式在宗教题材绘画中延续下来，并随着绘画技法的进步，更见其工细精到，对形象的造型把握也更加准确生动。

总体来讲，串联式空间构成范式具备以下几个特点和要素：时间性、叙事性的空间秩序；移步换景的营造手法；多个空间场景在水平或垂直方向上的连续展开；画中物象或形象对空间形态的示意作用。

图 5-9　宋 陆信忠《佛涅槃图》157.1cm×82.9cm 奈良国立博物馆藏

推叠的空间

绘画要营造出身临其境的画面气氛和丰富的视觉体验，对审美对象的空间层次把握显得尤为重要。中国画的空间是一种感性的、偏表现的意象呈现，注重创作者的内心观照，从画面需要出发，在处理远景、中景、近景的关系时讲究物象位置的层层堆叠、远近的步步推进。"层层堆叠"中的"叠"所指画面元素左右、上下的并置，暗含着空间的意味。唐志契《绘事微言》中道："画叠嶂层崖，其路径、村落、寺宇，能分得隐显明白，不但远近之理了然，且趣味无尽矣；更能藏处多于露处，而趣味愈无穷尽矣。盖一层之上，更又一层，层层之中，复藏一层。"其意在于层叠的经营布置中能够体现远近、藏露之变化，达到无穷的空间趣味。至于"步步推进"，控制画面的远近虚实谓之"推"。清代理论家华琳在他的《南宗抉秘》里有一段关于"推"的论述："……高者由卑以推之，深者由浅以推之，至于平则必不高，仍须于平中之卑处以推及高平则必不深，亦须于平中之浅处以推及深。推之法得，斯远之神得矣！"可见中国传统绘画审美中的"推"即是空间层次的变化规律，是近大远小、近实远虚的形象化表达。这种画面经营的方法论也形成了

相应的空间构成范式，可概括为"分层式""气脉贯穿式""纵向推进式"三种类型。

一、分层式

"分层式"的空间营构范式初始于山水画，五代董源的《寒林重汀图》在空间处理上将江水和岸汀分几段进行描述，这种节奏化的景物叠置烘托了南方山水洲渚掩映、水障烟霏的空间意境；南宋李唐的《万壑松风图》以仰望山巅的高远之势描绘气象逼人的山峰，以俯观的视角刻画深谷里奔涌的清泉，纵向的空间落差制造出一种视觉震撼，凸显了北方山水刚劲巍峨的气质；元末明初高士倪瓒追求"逸笔"，所绘山水冲淡空灵，善以简洁的物象描写和画面结构表达深远的意境，形成了带有鲜明风格的"一河两岸"三段式空间构成，其作品《渔庄秋霁图》中，近景绘有一处缓坡和杂树几枝，中间以大片布白指代水汽之氤氲弥漫，远处是低平的山峦，画面虚空而旷远。

石涛曾提到山水画分疆布景的"三叠两段"规律："分疆三叠者：一层地，二层树，三层山，望之何分远近？写此三叠奚睿印刻？两段者：景在下，山在上，俗以云在中，分明隔做两段。为此三者，先要贯通一气，不可拘泥。分疆三叠两段，偏要空手作用，才见笔力，即入千峰万壑，俱无俗迹。"[1]石涛分类描述了三叠之地、树、山，两段之景、山、云等画面元素的空间构建法则——从自然中撷取山川万物需有主观的判断力，按画面需要远近取与，落于纸上更需关注空间整体层次和聚散开合，既能表现峰高滩险的峻峭气势，也可描绘薄云缓溪的映带转还。

依据山水画空间营构的经验，"分层式"的空间构成实际上是一种层层递进的远近处理手法，一般不设单一固定的视点，而是通过仰观俯

[1] 俞剑华注译. 石涛画语录 [M]. 北京：人民美术出版社，1962：49.

察、远近取与，将物象与景致逐层次的依次向上推远、堆叠，并在其中控制藏露、虚实的变化，建构富有层次感和节奏感的画面空间。这种源自山水画的置陈布势的"分层式"空间结构后被沿用于人物画科，尤其在人物山水结合的作品中得到了丰富的呈现，因而逐渐形成一种固定的空间构成范式。

宋代陈居中所作历史画《文姬归汉图》（图5-10）记述了东汉蔡邕之女蔡文姬终得赎归故乡，正在漠北风沙中与左贤王饮酒话别的情状。画面自下而上分三段罗列，下段描绘了正在休憩的马队，似在预备着整装待发；中段为画面主体部分，匈奴左贤王坐于毡席，正与蔡文姬斟酒道别，一旁的使臣衣着华贵，在旁端坐静候，两名稚子拉扯着母亲的衣袂，动态表情间都透露出依依不舍的情态，使画面中离别的气氛愈加浓郁深沉；画面上段以景色描写为主，人马逐渐稀疏，仿佛大队人马已经远去，剩得几个背影掩映在广袤荒寒的北国大漠中。这三段空间属由近及远的层次划分，高低错落有致，并以事件发生的时序渐次推高推远，制造迤逦层叠之势，马队和人物等形象的动势和朝向暗示出空间延续回转的路径，周围的树木山丘将这三段图景统一在画面中，营造出列队整装——对坐饯别——渐行渐远的纵向推叠式画面空间。

图5-10 宋 陈居中《文姬归汉图》147.4cm×107.7cm 台北故宫博物院藏

《雪夜访普图》结构示意图

在"分层式"空间中，每一层次中物象的大小、虚实、聚散、奇正等对比关系也是控制画面秩序的重要因素，使其不止于单纯的空间叠加而更富变化。观明代刘俊所作《雪夜访普图》（图5-11），画面布局的层次分明，由近及远分为三个层面：墙院和门口处的侍卫为前景；中景为门厅，厅中端坐的是主人公宋太祖和赵普，此为画面的主题部分；远景则是雪夜笼罩下的远山。整个画面前后关系疏密得当，楼台屋宇刻画得很是严谨工整，对人物的造型和神态把握也十分准确生动。作者在处理画面空间时，利用山水画的"高远"之法完成了层次的划分和调协——若按照固定视点的透视规律，要想在实际观察中将这三个层面尽收眼底，就只有俯瞰角度能够做到，但这样就无法看到屋内的景象，画面的主体人物也就无从展现。因此作者在空间营构中巧妙地变换观照视角多方位观察，分层次地进行空间推进，使得三层情景得以渐次纵向罗列在画面之中，相互之间保持和谐的关联而并不冲突。另外，如若按照透视规律，空间层次处理应遵循近大远小法则，作为中景的主厅部分应渐远渐小。但作者有意将此部分放置画面中心位置，并将其放大，制造出一个开阔的室内空间，宋太祖端坐于厅内，姿态舒展，白色的服饰在红色地毯和身后屏风的衬托下格外醒目，是为突出主人公勤勉恭谨的帝王形象；前景则进行适当压缩，描绘了门槛下几名随从被雪夜的寒气逼得退缩成一团，被覆雪的峦头和竹叶掩映。这样的处理使得人物刻画主次分明、虚实相应、藏露有秩，并在制造多层递进的空间秩序的同时扩展了画面主体的视觉张力，将刻画重点落在中景的叙事主体上，虽是"近小远大"的逆远近表现，但并不觉出有丝毫的违和感。

图 5-11　明 刘俊
《雪夜访普图》
143.2cm×75cm
北京故宫博物院藏

纵观整张画作，庭院建筑的布置和处理也对画面整体空间感的营造也起到了正向作用：前景的大门是虚掩的，似乎在鼓励观者穿过这道门去探访下一层空间；在中景处房门大开，观者的目光仍然能够毫无阻隔地看到室内开阔的布景，这似乎与寒冬雪夜的情景设定有些悖逆，但画者的目的在于跨越视觉限制和实际景象的阻隔去表现更加契合主题的空间场景，也正是通过透视的灵活变通，画面获得了更丰富的、多层次空间构建。

自元代以后，随着封建政权的衰微和文人画的发展，画家们或归隐山水，或寄情诗歌，他们的关注点逐渐由主题性的图像叙事转向对绘画本体语言的审美探究，加之彼时人物画自身存在的概念化、模式化等问题，人物画的主流地位逐渐让位于山水，人物形象在画面中也退居其次，隐为山林郊野间的点景，这种发展趋势也进而带来了绘画范式的流变。这幅明代张宏的《延陵挂剑图轴》（图5-12）沿用了《雪夜访普图》"分

图5-12　明 张宏《延陵挂剑图轴》180.5cm×50cm
北京故宫博物院藏

段式"的基本结构，但却大幅缩小了人物和建筑在画面中的比例，拉大了三段景物间的距离跨度，将叙事情节放置在一个林木高耸的山水空间内，被层叠的枝干树叶掩映着。这些树木加之远处的崇山峻岭，与建筑物的层层递进相结合，使整个画面空间呈现为高远兼深远的意境。画中人物隐绰其间，但朱红色的服饰使主人公季札的形象在浅绛色的背景中突显出来，从而昭示了作品的叙述主题。对树木、林园等景物的描写使整体氛围趋于沉静肃穆，将画面寓意隐藏在其中，含蓄地烘托出"延陵挂剑"的主题。

"分层式"与串联式空间中的"纵向推进式"在构成形式上比较类似，但其差异也很明显："纵向推进式"是不同的场景或单元在同一个纵深的空间层面以垂直方向串联相接，仅有高低上下的空间跨度而并无远近的层次变化，旨在追求空间的纵向广延度和历时感；而"分层式"空间则是根据景物的远近、高低关系，将画面空间向深远、高远的双重方向推进，以探求空间的深度以及远度，从而在二维平面上构建富有层次感、立体感的空间意象。

二、气脉贯穿式

中国画的空间经营讲究"气脉贯连"，清代画家沈宗骞在《芥舟学画编》中以"草蛇灰线"形容其意象——"气"是一种审美意涵的外化呈现，如草蛇灰线，盘走于画面空间之间，画家通过"气"去联结贯穿画中的景物，从而达到统一和谐之美。"气脉贯连"具体到画面形式中表现为画中元素、造型的应带关系和走势的动向转折，从人物的动态和神情顾盼、山体的开合、河流的走向、房屋树木的点缀呼应中体现其统一而变化的画面空间。这种空间构成范式同样源于山水题材，在山水和人物相结合的画面空间中也有所体现。

李士达所作《岁朝村庆图》（图5-13）是一幅人物和山水结合的

图5-13　明 李士达《岁朝村庆图》132.9cm×64cm

明代风俗画，形色人物散布掩映在村落山水之间，出游、拜年、聚会、燃炮，一派民间新年庆祝的景象。画家以平视角度描绘人物形象，不论是画面近处彳亍于河畔的稚童子，还是上方伫足桥上远眺群山的文仕，都并无明显近大远小变化；对于山水布景的描写，画家则将其由近及远、由低到高地纵向排列，画中房舍楼宇也随整体向上的趋势层层堆叠，与周遭的岸堤、树木融为一体。在空间处理上，作者将传统绘画"仰观俯察"的营造法则运用其中，一条河流自下而上贯穿整幅画面，景致、物象以河流的走向为序在河畔两侧层层展开，人物形象攒三聚五点缀在河堤附近，由密渐疏地有序布排。这种脉络贯穿的形式不仅赋予空间明确的流动感和走向趋

势，并且提供给观者一条溯游而上的观赏历程，能够在画面纵向延伸的空间中自在流连、驻足。这正是"气脉贯连，有草蛇灰线之意"的审美意象在绘画空间中的充分演绎——利用视线的绵延变换将景物联系贯通，得到一个流动的、节奏化的空间效果。

　　除却风景和物象，人物群像作为画面安排布置的元素同样起到贯穿空间的作用。《明宣宗行乐图轴》（图5-14）将画面情景安排在一处道路逶迤的山野间，完整呈现了明代帝王朱瞻基射箭、捶丸、投壶的娱

图5-14　明 商喜《明宣宗行乐图轴》211cm×353cm 北京故宫博物院藏

《明宣宗行乐图轴》结构示意图

乐活动。画中一行人马经过石桥沿着山坡迂回前进，姿态形色各异；位于画面中央的一人正在骑马前行，他体格魁梧，头戴尖顶帽，衣饰繁复，无疑便是主角瞻基；其身旁小厮几名或是手捧乐器，或是身背弓矢，或是手擎宝剑；周围环境草木茂盛，苍树环抱，桃花盛开，远处有麋鹿身影闪过，呈现了一派万物复苏的春日景色。画中人物以群像形式出现，蜿蜒行进的马队构成一种动态的脉络走向，并带动周遭的环境由近及远地延展开来，环环相扣，这也是"气脉贯穿"空间营构范式的一种体现。

概言之，"推叠式"的空间构成范式能够游刃有余地处理繁复多层的景物和人物间的空间关系，其特点可归纳为：一、以变换的视角进行观察；二、透视法则的合理运用，通过缩短透视距离或改变物象大小、造型来统筹空间安排；三、通过置陈布势的虚实、藏露，以及线面、色彩对比等手法对所画景物进行分层塑造；四，以画面结构的气势脉络来整合空间。通过这些表现手法，画面得以突破客观的制约，彰显出更加趣味化的表达和更具节奏意蕴的视觉美感。

全景式空间

通过对中国人物画空间构成的手法和规律的分析，可对前文所谈到的空间观照方式与具体的图像构成范式做出如下对应——在画家的观察、创作中，移步换景的"游观"观察形成了"串联式"的空间构成范式，仰观俯察的多角度观照和透视法则的远近、大小规律则导致画面空间的"推叠式"呈现。而较之前两者观照视角的横向、纵向变化，"以大观小"的观照方式则要求画家登高望远，集面面观的仰观俯察、步步移的动点观察于一体，并以统筹全局的审视来把握整体规律，安排局部变化，形成"全景式"的空间构成范式。"全景式"呈多方位、多向度地展开，通过削弱或取消透视角度以及有秩序地压缩空间距离，将复杂宏大的多个时空场景安排在画面中，并在疏密、开合、虚实、藏露、简繁变化中完成空间的转换和递进。

仍以《清明上河图》（图5-15）为例。正如前章所述，这幅长达五米多的鸿篇巨制以"以大观小"的统筹观察方式描绘了北宋京城汴梁的全景图像，将彼时民生百态和城市风貌容纳于狭长的画卷之中，场景布局之宏大，水陆交通之密布，建筑景观之繁复和人物形象描绘之生动

细致可谓巧夺造化之功，是传统绘画"全景式"空间构成范式的经典呈现。画面整体空间呈一种居高临下的鸟瞰形式，内部结构则在纷繁的物象营造中透露出井井有条并富有节奏的秩序感，细观便可发现，作者设立了两条空间描绘线索贯穿于图像的始终，从而制造出统一的时间流，控制着画面的空间构建。第一条线索为场景的展开次序，分为横向和纵向两个趋向。横向的视域十分开阔，自左向右分为城外郊野、河道两岸、城内街市三大部分，由于画家以流动的视角进行观察，因此画面整体是多个空间单元的连续呈现，并不来自某一单独的瞬间，而是代表了一段时间的流逝，因此从横向看，画面空间是以时间为序列相互串联、平行展开的，造成开阔绵长的视觉体验。而纵向空间则是由自下而上、由低到高地俯仰观察中得来，以中段河道两岸的描写为例，近景处的房屋和树木下流动着各色商贩和行人，中景描绘了汴河风光和河中星罗棋布的船只，远景是河的对岸，隐约看到人头攒动。三段空间呈堆叠错落之势，横跨两岸的桥梁成为贯通空间脉络的物象媒介，树木的遮挡掩映令空间的远近秩序更加明确，这正是"分层式"的构成范式在纵向画面空间中的运用。由此可见，作者对场景的表现同时运用了水平方向的串联和垂直方向的推叠两种手法，众多的情节场景被统一协调在这种综合的空间制式之中。

　　整幅画的第二条空间描绘线索则是依照叙事情节展开，并由人群的流向趋势分为两条支线："陆上"和"水上"。"陆上"路线以一段萧瑟山林为开端，农夫赶着一支稀落的驴群在田间小道上行走，周围的田埂和古树衬托出一派安静祥和的山间景色；随着景色的展开，道路逐渐变得宽阔起来，这时有两组人物汇集在此处，一组是正在下坡的马队，步履悠闲，另一组则被赋予欢快跳跃的氛围，有抬轿的轿夫、奔跑的孩童，一路将画面带入随后的闹市场景；空间逐渐开阔，气氛也变得热闹起来，人群分两组，沿着堤岸两侧密集地排列，有人叫卖揽客、有人驻足观望、有人骑马抬轿，熙攘的人群时而被建筑物阻断、时而拐进岔路、时而在

桥梁上汇集为一体，欣然一派城中心的闹市景观；在后半段河道回转，人潮继续在城市的树木屋檐下如织穿流，穿过高耸的鼓楼与繁华的街道，连绵不绝渐隐在画面尽头。"水上"路线则主要体现在中段画面：前端只有零星的几艘船只停泊在岸边，渔人藏于船舱中，似乎正在准备启航；随着河道加宽，水面空间变得开阔，赛舟的激烈场面呈现出来，船只在波浪的助推下奋力行驶，速度最快的船只正在穿过拱桥，它成为整个中段部分的焦点，船上的人们姿态各异，正使足气力摇动船桨，在宽阔的水面上格外醒目，岸上、桥上的看客们的目光都集中过来，更有呐喊助威者，气氛一时达到鼎沸之势；拱桥过后，水面上又恢复了平静，几艘船只三三两两，顺着河道向画面的右上方回转。在整体空间的营构中，"陆上"和"水上"两条叙事支线分别沿着各自的方向推进，地面上的人群呈连绵的线状分布，串联了各个空间单元，贯通了远近的层次；水面上的人群则以船只为单位，呈点状分布，调节着空间的节奏。这里的人物形象不仅是单独的个体，而是以群像的形式呈现，作为拓展、延伸、活跃画面空间的符号，通过其疏密和转承关系来丰富画面空间建构。此外，人群在画面中呈流动的形态，观者也能从其运动的趋势中把握画中时空的流转之势。

图5-15 宋 张择端《清明上河图》（局部）24.8cm×528cm 北京故宫博物院藏

《清明上河图》结构示意图

"全景式"的构成范式要求画家不仅对画面整体空间有运筹帷幄的把控，在局部处理上也需得具备匠心独运的巧思，从布景取势的大开大合到细枝末节，从楼宇桥梁的穿插映带到人物间的呼应关联，既有精到细致的刻画，又不可泥陷其间。画家需要在至宏至微间把握分寸，营造出空间的整体形制和局部的转换衔接。此外，整个画面在透视上也需作统筹布排：《清明上河图》中的各种景观和物象，大到房屋、桥梁，小到船只、轿辇，皆为半俯视，以统一的角度向右上方倾斜；人物、牲畜、树木则为平视，并无剧烈的透视变化，仅作远近的大小区分；两岸一江的空间结构以平移俯瞰的角度呈现，并刻意地压扁空间距离，将河水和两岸共同放置在狭长画面中。其中体现了画家灵活变通的处理手法，在视角的切换中完成了全景空间的分层构建。

后世有清代苏州籍宫廷画家徐扬擅绘全景式的风物画作，其作品《日月合璧五星联珠图卷》（图5-16）、《乾隆南巡图》（图5-17）、《姑苏繁华图》等基本延续了《清明上河图》的空间范式，在画幅制式和细节刻画上更见繁复周密。《乾隆南巡图》中，作者使用登高望远的"鸟

瞰"式观察，最大限度地拓展画面空间的容纳程度，并在俯仰之间富有成效地拉大了空间跨度，仅从纵向的空间层次看，除了表现一江两岸的风光，还推远至城外纵横交错的田埂和连绵远山，并注重空间的虚实关系，将远景虚化在烟江叠嶂中。此外，画家吸收了西画的透视原理和空间营造法则，将其与"以大观小"的传统手法相结合：对比前景和中景处建筑的透视角度即可发现，作者将近处建筑的透视感加强以制造俯观之势，再通过船只、堤岸、桥梁的遮挡和过渡来弱化、抵消视觉上的落差，使画面空间在此处得以自然平缓地衔接；在细节处理上，以浅绛色分染出景物的固有色和明暗关系以表达空间层次，使造型更加丰富饱满。这些技法语汇反映了清代以来中国画，特别是宫廷绘画的一种新趋势——对西方画理和透视科学的吸呐、借鉴。但显然作者仍是以传统的空间审美进行画面整体的统筹和协调，"以大观小"的观照法则仍被沿用，"全景式"的空间构成也没有完全被"焦点透视法"所取代，只是《乾隆南巡图》过于繁琐的长篇累牍造成了视觉的疲劳，较之《清明上河图》，前者虽更为恢宏、精细，却在画面空间上有失气韵。

图 5-16　清 徐扬《日月合璧五星联珠图卷》（局部）48.9cm×1342.6cm 台北故宫博物院藏

图 5-17　清 徐扬《乾隆南巡图》（局部）中国国家博物馆藏

截取的空间

中国绘画对空间的把握不仅体现在复杂场景的处理以及宏观叙述，咫尺之间的边角小景中也可见其精妙。在人物画科中，这种空间结构多见于表现单独场景的道释、高士、仕女等题材，使用截取局部的方式突出画面的主体人物，明确空间层次关系，营造言简意赅的逸笔空间。

一、一角半边式

宋代画家马远善画山水、人物，其画面构图常取景一隅，将近景突出，远景以大片空白推远，突出空间的深远冲淡，自成一家之风格，世称"马一角"。夏圭同为南宋时期的画家，早年善工人物，后以山水画著称，与马远共创笔墨苍劲一派，又独具个人的风格。他在布景取势时常以半边之景表达开阔的空间意境，由此被称为"夏半边"。这两种对空间的截取方式均借助远近规律强调主次，适合表现人物和景物的局部特写，在宋代山水、人物的册页和扇面中多有体现，并逐渐发展为一种典型的空间构建范式。

马远的传世作品《王羲之玩鹅图轴》（图5-18）中，画家以构图的巧妙布置将人物形象融入山水空间，画中以大片的布白指代远处的叠嶂山景，衬托着月色在云雾缭绕中朦胧高远。画面重点集中在人物和近景曲池的局部刻画，一棵蜿蜒的古松下，主人公羽扇纶巾倚松而坐，正神情怡然地逗弄左下方水中的白鹅，一旁有童子静伫于侧。整个画面只描绘了寥寥几个形象，人、鹅、树、水、岸、月，但却互为关联相映相俦，营造出无尽的空间意境。画中线条、空白等抽象元素的构成作用凸显出来：围栏和台榭营造出一个封闭的中景空间，将天水一色的混沌空间分隔开；松树枝干的走向则产生一个向右上方的趋势，与远处的朦胧夜色相互呼应；栏杆、台榭与松树共同构成一个三角形的边框，将人物容纳其中，突出其在画面的中心位置；远处的大片空白化实为虚，与前景的缜密谨严构成强烈对比，以虚空的疏朗表现无限的深远意境。

后世有明末画家崔子忠在人物造型上展露出"怪伟""奇古"的个人特点，但总体上继承了宋代以来精致细密的画风和古朴脱俗的审美格调，并在空间营造方面取法宋人山水"一角半边"的构成范式。其作品《藏云图》（图5-19）取材于诗人李白的轶事，相传李白居地肺山时，曾以瓶瓶贮山中云气散于居室内，得以"日饮清泉卧白云"。画中对云雾的描写占据大半篇幅，山间浓云似行似驻，变化多端，人物则置于画面下部的山林中，太白居士坐车内，正在翘首仰望满山的重云叠嶂，身侧有两书童陪侍。画面背景除了朦胧的山体与雾霭之外无任何具体物象描绘，透出超乎凡尘物外的玄幻意境，山景的处理也趋于整体浑厚，一黑一白、一虚一实、一繁一简，强烈的对比加强了空间层次感和节奏感。作者有意在画面中心处的黑白之间作出笔墨衔接，云雾的布白与人物身上的白色连为一体，使得虚实的互生关系更为紧密自然。《藏云图》以半边式构图来展现一个简洁却意境深远的理想化空间，也从侧面透露出作者避世、静逸的人生态度。

《王羲之玩鹅图轴》
结构示意图

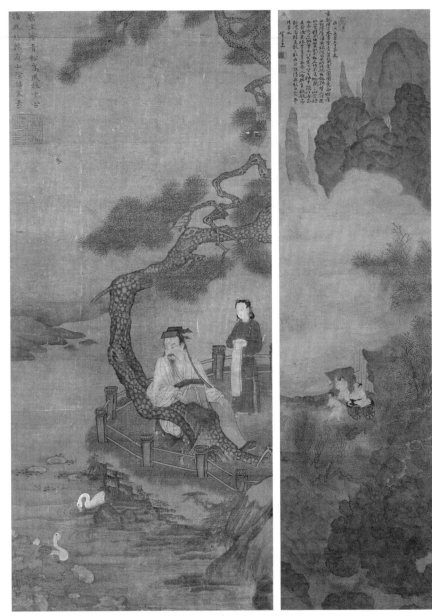

图 5-18　南宋 马远（传）《王羲之玩鹅图轴》（左图）115.9cm×52.4cm 台北故宫博物院藏

图 5-19　明 崔子忠《藏云图》（右图）189cm×50.6cm 北京故宫博物院藏

二、框景式

南朝宗炳的《画山水序》中有一段精彩的作画取景之谈："今张绡素以远映，则崐阆之形可围于方寸之内，竖划三寸，当千仞之高，横墨数尺，体百里之远。"[1] 将绡素置于画架上，能够将远处的景物囊括其中，方寸之内可见千仞之高，体百里之远，这是早期山水画家观物取景的经验之谈，所指借绢画的边框来截取景色。古代诗词中也多见这种以近景为参照系来观照远景的意象表述，如李白"檐飞宛溪水，窗落静亭云"[2]，王勃"画栋朝飞南浦云，珠帘暮卷西山雨"[3]，杜甫"窗含西岭千秋雪，门泊东吴万里船"[4]，可见诗人观察的目光也常经门窗穿过身处居所，再转而远眺千里之外的风景，制造层次分明的空间景深，表达开阔无限的诗歌意象。这其实是远近透视法的一种妙用，来自古人在生活中长期积累的视觉经验和对空间透视的朴素认识。

截取空间的手法也在中国古代园林艺术中得到运用，园艺中常用的造景方式之一——框景，就是利用建筑的门框、窗框、栏柱等，有选择地摄取所需要空间的景色，这些建筑元素仿若一个取景框，将景物围框在其中构成一幅无心之画，并通过截取部分远景强化空间纵深，令观者在游览观赏中获得丰富而深远的视觉体验。中国传统的庭院式建筑在结构、布局、风格、色彩、造型上有着与传统诗画一致的审美理念，建造考究的庭院往往"步移景异"，布局错落有致、层次深远，宛如一幅长卷逐渐展开，每过一道门、一道栏杆都有另一番光景，并不能一眼望穿，有徜徉画中之感。相应地，画家也将诗词中远近对照的意境营造方式和园艺中的造景技术用于画面经营，尤其是随着明清以来园林艺术的

[1] 周积寅 .《中国画论辑要》[M]. 南京：江苏美术出版社，2005：424.

[2] 复旦大学中文系古典文学教研组选注 .《李白诗选》[M]. 北京：人民文学出版社，1961：168.

[3] 《全唐诗》：卷二 [M]. 北京：中华书局，1960：672.

[4] 冯至 .《杜甫诗选》[M]. 北京：人民文学出版社，1961：179.

发展，人物画中描绘庭院、会馆、园林景色的作品也逐渐增多，出于对真实景色的模仿，亭台楼阁、廊桥水榭等建筑元素在宫廷画、仕女画、风俗画中都是常见的布景。这些元素一则构筑精致、高雅不俗，利于装饰画面，二则在画面中起着分割构图、暗示空间的作用，画家常将其"框景"的艺术手法套用于画面营构，营造出截取的画面空间。

观清代王愫之《梧桐仕女图》（图5-20），画面布局十分简洁明了：绿树下，圆窗内一位窈窕女子正向窗外张望；窗下前有绿荫遮盖，窗下立一石，稀疏长着兰草几棵。对景象、物象的刻画也偏向减笔，窗框的描写甚至只是简单的两笔勾勒而已。但正是这圆窗的分隔作用将画面的空间关系区分开来，树、石前置为近景，人物退为远景。除此之外，圆窗还具备第二个功能，它为画面打开了另一层纵深向度的空间，将人物和室内布置框入窗内，经营出一个"框景"的空间结构，这时画中女子便成为一道"景中之景"，并进一步确立了其作为"欣赏对象"的女性身份。

对于表现局部场景的画面，"框景"的构成范式能够丰富空间的层次，制造"看得透，窥其穿"的纵深视效。这张作品出自清代陈枚的《月曼清游图册》（图5-21），此为第三幅"闲亭对弈"，画中园景采用了"月洞门"的隔断方式，室内空间透过门洞无阻隔地展现出来。"月洞门"是中国园林建筑中常见的一种过径门，通常开于院墙，形状如满月，不设门禁，只用作

《月曼清游图册》结构示意图

过径和隔断，可制造步步景深的庭院格局。此画中的月洞门也起到同样的作用——打通庭院格局，制造纵深感和层次感。首先，作者利用月洞门的圆形形制建立了一种具指向性的画面结构，将重点聚焦在这个圆形的内部——女子们三两聚首，正围坐棋盘博弈消遣，旁边的假山和其间

抽出的几枝桃花的走势都加强了这种空间暗示，可以看出作者有意识地区分空间的主次关系，并突出中景，且画中女子共同将视线投在了棋盘处，棋盘为白色，在棕褐色的桌面上尤其显眼，更加强了这种的聚合效果。其次，从欣赏角度讲，月洞门为观者提供了一条"窥探"的观看路径，这很类似从孔洞中进行观察，观者的目光可以不受任何阻隔地通过这道门洞直达空间的内部，门洞外等候奉茶的两名仕女形象更强化了"窥探"的意味，示意观者可沿着她们的目光进入画面空间。因此亭内的女子成为视觉欣赏的对象，她们正聚神于举棋布弈，似乎对这窥探的目光毫无察觉。与《梧桐仕女图》相类似，女性形象在此处被审美化，作为"景中之景"展现于绘画空间之中。如此，"框景"的手法拓展了观看的纵深视域，同时也带来了视觉和审美上的满足感。

 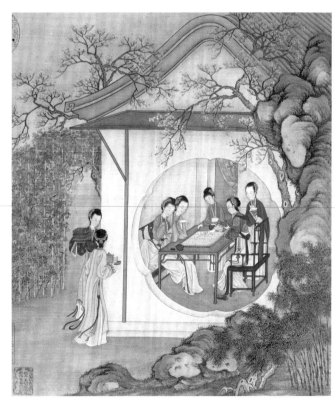

图 5-20　清 王愫《梧桐仕女图》（左图）134.6cm×30.9cm 南京博物院藏

图 5-21　清 陈枚《月曼清游图册》之十（右图）37cm×31.8cm 北京故宫博物院藏

虚幻的空间

所谓绘画造型艺术，其本质就是在平面上建构虚幻的视觉显像，从而产生观看的审美感受。而在虚构画面空间中再制造一层虚幻空间，则构成了更为复杂且令人迷惑的空间结构，如中国绘画运用屏风、镜像等物象创造的"画中画"空间，以及云雾、建筑构成的想象幻境，这需要合理的立意、严谨的画面空间构建和细节刻画，并通过模糊真实与虚幻的界限来制造画面显像之外的意境或隐喻。

一、画中画——屏风

屏风作为一种家具摆设，最初现于周朝，为天子祭祀时所用的器具，称作"邸""后版"，或"斧依"，表面通常绘有繁复华丽的龙纹，《礼记·明堂位》中记有"天子负斧依，南乡而立"[1]，天子坐于屏风之前，象征着皇室身份的界定和至高无上的权力展现。后经历朝各代的发展和

[1] 杨天宇.礼记译注 [M].上海：上海古籍出版社，2004：390.

演绎，屏风在宋代以后逐渐从皇家独享的珍稀之物转而进入寻常百姓的生活中，其材质种类繁多、款式趋于多样，所绘制的内容也更加宽泛，题材囊括山水、花鸟、仕女，根据所放置场合而展现出丰富的样式题材，其功能主要是起到空间的隔断、遮挡、协调作用，是建筑内部空间装饰的重要组成部分。屏风的身份界定作用和装饰功用使得它成为绘画中表现主体人物"在场"的象征，引导着观看者的关注焦点和视觉所向。

　　中国古代画作中，屏风作为描绘对象得到了丰富的呈现，这一方面得益于其在日常生活中的普及，进而反映在模仿现实场景的艺术作品之中。另一方面，屏风元素能够起到构建画面空间的作用——在画面布景中安插屏风，其作为画面中的布景道具很好地分隔、连接了画面中的各个场景，起着控制时序、串联画面空间的作用，如在《韩熙载夜宴图》中，屏风的元素反复出现，成为连接和隔断画面空间的承担者，这在前文已有详尽分析。此外，屏风经由画家的巧思布排不仅仅作为一种物象或背景道具来呈现，还能够作为承载多重空间的媒介，制造"画中画"的空间营构范式，屏风上的图像内容常用以抒情言志或暗喻他物，使得屏中景象与屏外情景语义互涉，相得益彰。

　　南唐宫廷画家周文矩所作《重屏会棋图》实现了以屏风营构多重画面空间的"重屏"范式。画中描绘了南唐中主李璟与其弟下棋的宫廷场景，身后屏风作为背景，绘有白居易偶眠诗意图，其间又绘有山水屏风一架，精致之中颇具情趣，故称为"重屏"。画中从主体人物刻画，到棋盘、床榻等器具的描写，无不细致入微，呈现出安静且深邃的氛围（图5-22）。屏风上所绘的"画中画"也是精致非常，几名仕女正在整理床铺，白居易侧卧榻上，正姿态闲适地观赏着身后屏风上的山水画，画中深远的意境引人入胜，令人几欲走进（图5-23）。画家不动声色地在画面中展开一组依次嵌套的多重空间，有意以细腻的笔触和严谨的结构来营造画中景象，并通过屏风的图像承载作用，将三个具有纵深感的空间层层推进，屏内"虚幻空间"与屏外"现实场景"中的床榻、桌台、摆设

等都呈一致的透视角度，从而制造一种具迷惑性的空间结构，将画面空间引向深远处。画作中屏风的框体成为每个单元的划分线，在空间的递进中起到分隔和承接的媒介作用。这种手法扩充了画面有限空间中的信息量，也增强了作品的可读性。

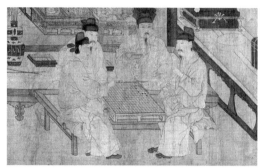

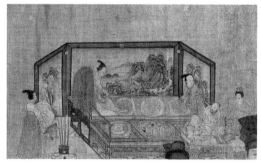

《重屏会棋图》结构示意图

图5-22（上图）、图5-23（下图）　五代 周文矩《重屏会棋图》局部

再论周文矩所绘画中画"白居易"偶眠图的深意，则可以按图索骥，从画作主角——南唐皇帝李璟入手。作为一代帝王，李璟在琴棋书画方面甚是精通，常以饮宴赋诗为乐，在朝政上却少有建树。《江南野史》中评其"时时作为歌诗，皆出入风骚"，正是这位南唐后主的生活写照。屏风中所绘白居易的悠然自得、半睡半醒的闲适场景，以及他身后的山水屏风揭示了主人寄情山水的放达情怀，这场景也映射了李璟帝王外表后的另一番面貌——文人雅士。李璟身后屏风中的情境正是他所向往的不谙政治、以画相伴、以诗为乐的生活。这层层的虚幻空间便是带有了

隐喻作用，通过相似形制的对比、暗示和屏风的桥接作用，使画中人、画中屏风、屏中画建立一种图理逻辑之外的含义关联，深刻揭示了人物的性格特征和心怀志向，使画作的空间意义又丰富了一层。

隐喻也称为暗喻、暗比，这本是语言修辞的一种手段，在艺术创作中所指"意义与可供观照的意象结合在一起而只提意象一个因素"的表达方式。换言之，"隐喻"是以一类事物来了解另一类事物的认知历程或构思方式，从而在不同的事物间建立相互的关联方式或机制。创作中的隐喻性思维，可理解为作者受客观事物的触动，借助事物的形象及品质特征，运用联想、想象、象征、暗示等手法，表达其内心的某种情感或信念。恰似《重屏会棋图》中屏风内的人物形象和情境共同构成了隐喻的空间，暗指正在下棋的李璟和他的内心所向，屏风则是此隐喻的载体，在画面中构架起连接现实与虚幻、本体与喻体的桥梁。画中所构建的"重屏"范式也被奉为经典，以隐晦含蓄的方式表达作者的创作意图和审美对象的精神追求。

继《重屏会棋图》之后，对"重屏"的描绘成为一种风尚，这种空间范式也被固定、延续下来，被历代画家所采用，据《宣和画谱》中记载，五代另有王齐翰绘《三教重屏图》，黄居宝绘《重屏图》。元代刘贯道的《消夏图》（图5-24）则借用《重屏会棋图》的"重屏"范式表达自己的文人情怀：一个种植着芭蕉和竹子的庭院中央，男主人正安然袒胸卧于榻上，手执麈尾，一派闲雅的作风，两位侍女持扇正款步走来；他身后的屏风上同样绘制了一幅带有屏风的人物画，画中主角坐于榻上，双眉微锁，仿佛正在凝思，面前是桌案和砚台，由童子侍奉在侧。与《重屏会棋图》相比，这幅作品中出仕和入仕的隐喻关系被对调了——简淡悠闲的隐退生活成为真实的空间，是隐喻关系中的本体，而作为喻体的"屏中画"则呈现出文人士大夫的入仕态度，同时以虚幻的空间形式暗示出这种意愿的可望不可及。

图 5-24　元 刘贯道《消夏图》30.5cm×71.7cm 美国纳尔逊·艾金斯博物馆藏

　　传统人物画题材中，除却屏风、挂画、壁画、折扇等物象都可以作为图像载体来呈现"画中之画"，但能够以物象为"媒介"来虚构空间和表达隐喻内涵的作品却并不多见，这需要具备两个条件：第一，"画中画"或"屏中画"一般是要以正面呈现，且其内部的空间构成须得与画面整体保持统一协调，方能构成视觉上的纵深感和空间错觉，如若将《消夏图》《重屏会棋图》中的屏风侧立摆放，或将屏画内的景象变换一个角度呈现，那这种空间幻境将不复存在，恰似宋人所作《槐荫消夏图》（图 5-25）中的屏风景观就并不构成令人迷惑的空间错觉；其次，"画中画"或"屏中画"是作为画面的喻体而存在的，两者间需要建立内在逻辑的涵义关联，共同阐明图像的深层隐喻。

图 5-25　宋 佚名《槐荫消夏图》25.9cm×25.2cm 北京故宫博物院藏

二、画中画——镜像与画像

"镜像",即平面镜成像,利用镜子反射的原理得到物象在平面镜中投射的虚像。从世界绘画范围看,对镜像的描绘在绘画艺术中不胜枚举,西方文化尤其看重镜像原理,自古希腊以来,对客观世界的摹写就采取高度写实的态度,因此西方古典绘画也被称作"镜中之象"。莱昂纳多·达·芬奇(Leonardo da Vinci)将心灵比作镜子,意在客观真实地反映物象形态。西方古典绘画也善于利用镜像作为特殊视角来拓宽画面视阈,或制造神秘感满足观看者的丰富猎奇意愿,或是用于表现作者真实的内心情感,或是用以反讽世界虚幻不实和真假难辨,如《阿尔诺芬尼的婚礼》《宫娥》《镜前的维纳斯》等名画,镜像的隐喻都在画面中暗藏玄机。总之在西方语境下,镜像被赋予虚幻、迷惑、反省、凝视等多重含义指向,也为绘画中的"镜像"描绘加上一层神秘的色彩。在中国传统文化中,"镜"的所指同样超越了普通生活器物之概念,而被赋予了特殊的道德寓意和审美内涵,"镜像"呈现在绘画中也有着不同于其他民族艺术的含义指向。

对于"镜"字的由来,中国古代多以水照影,称盛水的铜器为"鉴",汉代始改称"鉴"为"镜",因此"镜"的本意是照形取影之器具。早在四千多年前的奴隶制时期,中国已出现了铜镜,春秋齐国《考工记》中记载"金有六齐"中的最后一齐:"金、锡半,谓之鉴燧之齐。"[1]所指就是制作铜镜所使用的合金成分配比。在中国几千年的发展历程中,镜子的质地由瓦鉴发展至铜鉴,或镶镀金银,形状和纹饰上也不断出新,除了普遍的圆形形制,还发展出八棱、菱花、海棠花等复杂式样,纹样分为花纹、鸟兽纹、人物纹等种类。其功能也在发生着变化,由早期占卜、镇妖的宗教用途逐步实用化,成为寻常生活中的装饰物和器具。经

[1] 张道一.考工记注译[M].西安:陕西人民出版社,2004:169.

过漫长历史的发展演变，镜子的文化内涵逐渐深化，被赋予比附道德与心性观照的含义，使"镜"这一器具成为中国传统道德文化的载体。韩非子说："古人之目短于自见，故以镜观之。"[1] 其意为观镜的过程就是自我审视、以道德比之的过程，以观镜补自我之"短见"，达到"自鉴"的目的。老子所言"涤除玄鉴"，这里的"鉴"乃心中之镜——以道自鉴，心无旁骛，去除心灵的污垢后道之玄妙方可显现。因此，"镜"也是中国传统绘画中常出现的物象，在历代人物画中都可找到其踪迹，画家通过对"镜像"的描绘，能够透露图像的深层隐喻，或暗示审美对象的性格品质，同时也提供了一种构建多重空间的方式——通过镜面折射出事物在其他角度的成像，在有限的画面中达到多向度的空间呈现。

1. 形象塑造在多个空间向度上的展开

东晋顾恺之《女史箴图》的第四段（图 5-26）中，两位妇女正在一面竖立的铜镜前梳妆，以表达"人咸知修其容，而莫知饰其性"的教化主旨，这是卷轴画中目前发现的最早的有关"镜"的描写。很明显，作者的用意在于彰显女子的内在品德而非外在容颜，因此画面中其中一面镜子是背对观众的，并不能起到承载人物形象和二度空间的作用，而是作为一种教化礼数的象征，映射着对女性的道德规制。这种基于封建礼法的图像描绘在唐代以后逐渐发生了转变，思想的解放和文化的开明使女性形象成为画面的审美主体，画家开始关注女子的面部形象特征、体态的轻盈优雅，以及

图 5-26　《女史箴图》（局部）

[1] 陈秉才译注. 韩非子 [M]. 北京：中华书局，2007：135.

其华美服饰。在宋代王诜的《绣栊晓镜图》（图5-27）中，画中的镜面转向了观众，映射出对镜伫立的女子形象，她沉默地注视着镜中的自己，仿佛若有所思。画作借助镜像画面从两个不同的空间向度呈现了女子的面容，获得了更丰富的艺术表现。女子对自我注视的目光也表明了作者对人物形象本身的关注，而非去探讨道德层面的含义指向，绘画审美层面的女性主体意识由此显现出来。

　　另有北宋的画院待诏苏汉臣，其生活年代稍晚于王诜，作有《妆靓仕女图》（图5-28）。与《绣栊晓镜图》对比，两者在立意与构图上有很大的相似性，都以镜像描写的方式表现了女子在庭院内对影自怜的"宫怨"题材，造型用笔也都以工细见长，色彩明丽细腻。但苏汉臣的妙笔之处在于画中桌案前所设立的一道屏风：屏上并未呈现更多的细节内容，而是绘有层层叠叠的水波图案，这更倾向是一种情绪的形象化表达，暗示着主人公心中的愁怨如水波一般空远寂寥、绵延不绝。在《重屏》一书中，巫鸿对此作出了延伸解释："在和女性一道出现时，水波纹样常影射她们受压抑的情欲……主人公伤感地意识到红颜难驻。这一愁绪通过画中的镜子和屏风的互相映衬传达出来：当仕女娇美的容颜反照在镜子中时，伫立在她面前的屏风上则绘有无尽的波浪。"[1]也就是说，镜中呈现的是女子对镜自怜的映像空间，是一种自我观照的状态展现；而屏风中表现的是暗喻主人公心境的心象空间，可视作情感的物化呈现。两者一虚一实，一个呈现外在，一个表达内在，相互映衬着将画面空间的深层隐喻无声无言地传达出来。

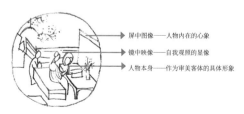

　　　　　　　　　　屏中图像——人物内在的心象
　　　　　　　　　　镜中映像——自我观照的显像
　　　　　　　　　　人物本身——作为审美客体的具体形象

《妆靓仕女图》的空间隐喻

[1] 巫鸿.重屏——中国绘画中的媒材与再现[M].上海：上海人民出版社，2009：18-21.

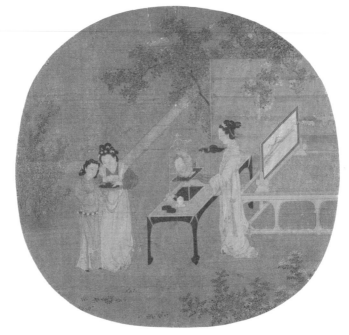

图 5-27　北宋 王诜《绣枕晓镜图》24.2cm×25cm 台北故宫博物院藏

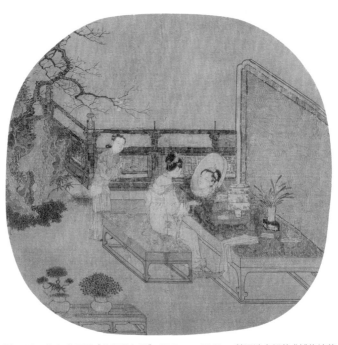

图 5-28　北宋 苏汉臣《妆靓仕女图》25.2cm×26.7cm 美国波士顿艺术博物馆藏

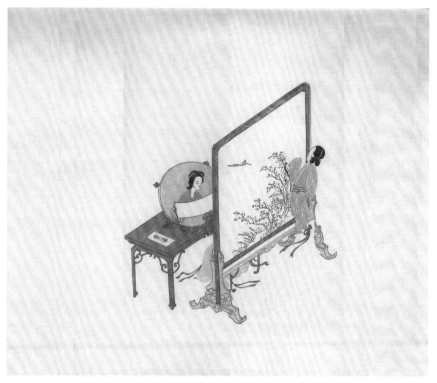

图 5-29　明 闵齐伋《西厢记》"玉台窥简"科隆东方艺术博物馆藏

　　明末崇祯时期闵齐伋编制的套色版画《西厢记》（图 5-29）中，第十幅对应了原戏曲"玉台窥简"的情节：主人公崔莺莺收到情郎书信后急忙躲到屏后慢品细读；侍女红娘则站在屏风的另一侧，暗中窃喜窥探。画作中屏风和镜子同时出现，分别起着承载想象空间和现实空间的作用。屏风制造了一个私密性的隔断空间，将主人公隐于屏后，只露出一角裙带，但屏画的内容则明显地透露出她的内心世界——河岸上草木依依，掩映着一处楼亭，亭下仿佛有人，正望着远处在水面上飘摇的一叶扁舟，似乎在盼望着小船的驶进。这正是崔莺莺在想象中与情郎相会的场景。

　　然而屏风也终究未能阻挡主人公形象的呈现以及红娘窥看的目光，作者有意在屏后桌岸上安排了一面镜子，从正面映照出莺莺的形象，她正聚精会神地读着手上的书简，相思和喜悦之情溢于言表，全然没有注意到镜子已将自己的情态展露无遗，也不曾发觉红娘的偷窥。在画面的

整体安排上，作者以大片的布白突出主体人物，只剩一架屏风、一面立于桌案上的镜子，连屏风上的图画都趋于简淡，这种如戏剧舞台般的空间形态旨在烘托画中主人公"读简"的情景和她的内心活动——她此刻已深陷入自己的感情世界，周遭的现实空间变得不再重要。

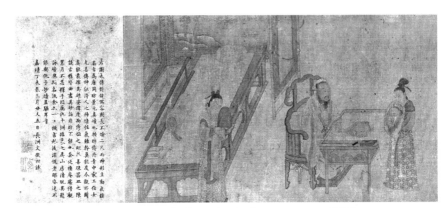

图5-30　明 仇英《谢太傅对镜写容图》26cm×59cm 万峰堂藏

通过"镜像"所映射的空间对人物形象进行描绘，这种处理手法在《谢太傅对镜写容图》（图5-30）中亦得到了淋漓地诠释。这张作品为明代仇英的作品，题跋则出自同为明四家的文征明，跋文中称此画为仇十洲仿唐周昉画作之临本。画中描绘的是东晋的文人、政治家谢安对镜自作画像的场景，主人公宽袍广袖，美须髯髯，正静坐于案前，案上摆放着已经完成的画作；侍女端镜静伫，他正在透过铜镜的映射来审视自己的形象；稍远处是另一位侍女，她的身后是床榻和屏风，退隐在室内的私密空间中。画面细节刻画精确，工细雅秀，颜色淡雅清丽，带有典型的明朝文人画文雅清新的笔墨情趣。此画作有巧妙的构思立意，在空间经营上更见其匠心独运，尤其是三个谢太傅的形象同时在画面中出现——人物形象本体、镜中映像和画中的肖像，这三者的并置打破了常规的画面空间形式，却又合乎情理、逻辑严谨，并以"对镜写容"主题所生发的一系列情景为线索，从多个空间向度展开人物形象的塑造。同时，这三个向度的面部特写虽然都是源自谢太傅的形象，却各自指向不

同的涵义——画中谢太傅的本体形象代表了其在现实生活中广为人知的一面，他是一位具有胆识才略的高门士族，同时也是谈笑鸿儒的清淡雅士；而镜中所反映的面容，表面上是谢太傅对自我形象的谛视，实则透析至精神层面的人格、心性观照；至于画像中的肖象呈现，则可理解为谢太傅本人对自身的表述，是一种个人理想化的形象，夹带着明显的主观意识。如此三重的形象描绘互相联系、互相映射，以不同向度的观察和多层面的内涵隐喻对人物的形象进行诠释，使画面空间层次丰富，人物塑造生动饱满，也增强了画面的可读性和趣味性。

此外，在现实生活中，镜子的功能是客观真实地反映物象，人通过镜像的视角来观照自身的形象，建立人与镜的观照关系。而在具有"镜像"描写的画面空间中，镜子不仅作为画中人物的观照媒介，也引导着观赏者从镜像进入画面空间，从而实现身临其境的审美体验和对自我精神的审视。从观看的视角分析，《谢太傅对镜写容图》为欣赏者提供了两条介入图像空间的路径：其一，欣赏者作为观看主体，画中的人、景、物均为客体，欣赏者以局外人的身份欣赏着画中的情景和人物的情态，从而建立起与图像的观看关系；其二，画面内部又自成一套完整独立的观照逻辑，主人公谢太傅为观看主体，镜子中的映像和画中的形象为客体，这令观赏者不自觉地产生一种代入感，仿佛自己能够成为画中之人，审视着镜中、画像中的自我。前文所提及的《绣桃晓镜图》《妆靓仕女图》《西厢记》插图中同样也隐含着这种双重的观看方式，欣赏者既可以从客观的全知视角出发，观看画中女子的生活状态，也可以从画中人物的视角介入，透过镜子体会主人公的心理活动，甚至可以通过角色的带入推及对自我的反观，令观者产生精神层面的认同和感触。

如果说仇英之《谢太傅对镜写容图》是以作画过程为逻辑展开画面的空间叙述，那么宋代传世册页《宋人人物图》（图5-31）则以"挂轴"的画中画形式，更为直接地将主体人物的多重形象并置，构成颇具意趣的图像互涉。这张画作也被清代宫廷画家模仿，作《弘历是一是二图》

（图 5-32），画中的乾隆皇帝装扮成风雅文士端坐于屏风前，用以暗喻其国事繁忙之余颇具闲情逸致的文翰墨缘。

正如先前所述，"镜"通"鉴"，镜子这一物象的道德隐喻也为画面拓展了一层"自省""慎思"的含义，自画像也是同理。在上述两幅画作中，画中人物通过镜像或画像，实现了对自身品德、心性的反观内照进而追求理想化的美和道义，同时创作者也借此阐发了其个人的道德评价。如此虚幻与真实交织所构成的画面空间创作便不仅限于客观的情节描述，而倾向于呈现文人士大夫兼具道德修养和文化底蕴的精神形象。这种形象的塑造从人物造型、衣着服饰、神态气韵得来，更有赖于画中镜像、画像空间背后所承载的美学内涵和道德隐喻。上述作品都是通过对某个人物形象的多向度描绘来制造画面戏剧性，建立画中事物与人物之间的隐喻关系，这种虚幻空间的营构范式必然带来复杂、多重的审美感受，从而引发观者更深层次的思考。

三、梦境、仙境的虚幻空间

唐代沈既济所著寓言奇书《枕中记》中讲述了一则"黄粱一梦"的故事：卢生在邯郸一旅店投宿，做了一场官及宰相、尽享荣华富贵的好梦，梦中他几经沉浮变故，度过岁月数载，醒来后才发觉炉上的小米饭还没有熟，慨叹人生不过如此，"夫宠辱之道，穷达之运，得丧之理，死生之情，尽知之矣"，因而大彻大悟。这是中国道释文化和神话传说中惯用的手法，凭空构架出超乎现实时空的虚幻场景，以至微至宏、跨越时空的眼光去体察万物的变迁，去领悟生命的意义。同理，在带有神话或故事传说的绘画作品中，为了呈现这种时空变化而制造出一个与画面中的"真实"空间相并存的虚构空间，用以描绘人物的思想活动、梦境中的景象，或是彼时彼地的情景。这层空间是由画中人物的思想或意念生发而出的，一般有相对应的故事情节或文本内容作为依照。

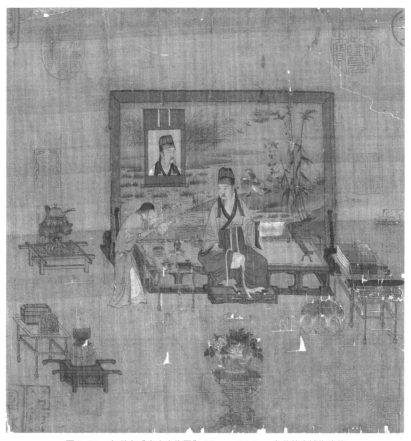

图 5-31　宋 佚名《宋人人物图》29cm×27.8cm 台北故宫博物院藏

图 5-32　清 丁观鹏《弘历是一是二图》118cm×61.2cm 北京故宫博物院藏

1. 梦境与幻象

　　明清的连环画插图和版画中常出现以"异时同构"形式表现梦境的虚幻空间营构。陈洪绶作《博古叶子》酒牌，以历史故事和人物事迹为内容，共有四十八幅，其中酒牌故事之"六十万贯邓通"（图5-33），描绘了汉文帝伏案短眠，梦见邓通助其登天的情景。邓通是汉文帝的宠臣，《汉书·佞幸传》中记载："邓通，蜀郡南安人也，以濯船为黄头郎。文帝尝梦欲上天，不能，有一黄头郎推上天，顾见其衣

图 5-33　明 陈洪绶《博古叶子》之邓通 26.4cm×15.5cm

尻带后穿。觉而之渐台，以梦中阴目求推者郎，见邓通，其衣后穿，梦中所见也。召问其名姓，姓邓名通。邓犹登也，文帝甚说，尊幸之，月日异。"[1] 邓通本是宫中划船的黄头郎，一日汉文帝刘恒梦到登天时有个黄头郎从后面相助，将他推上了天。梦醒后文帝寻到邓通，认定他就是梦中推他登天的人，于是加恩宠，赐铜山，从此邓通富甲天下。待文帝死，太子即位，邓通一朝失势而被削职抄家，最终潦倒而死。在这副酒牌上，陈洪绶以一片云雾为框界绘出汉文帝登天的景象，表示出这虚幻的空间是出自汉文帝入睡时的梦境，两个空间一真一梦、一虚一实，在交代故事情节的同时也揭露了深层的讽刺寓意，正如题榜中所写：

　　山可铸，海可煮。黄头可上天，白骨不可糁。

[1] 班固. 汉书 [M]. 北京：中华书局，1962：3722.

图5-34　元 王实甫 编《张深之正北西厢》插图 明刻本 17.5cm×26.2cm

　　无独有偶，陈洪绶在《张深之正北西厢记秘本》的第四卷"惊梦"插图（图5-34）中也采用了同样的手法，营构出张生在梦中与崔莺莺草桥相见、互相吐露心迹的虚幻空间。与汉文帝的"登天之梦"相比，张生的梦显然是唯美浪漫的，画家以绵长柔和的线条勾勒出这个梦境的轮廓，"梦"在画面中横向的舒展延伸，时间似乎也缓慢下来，其中的一草一木都有着细密的刻画，线条交织间吐露出主人公的相思之情；而在现实空间中，张生正斜倚在桌案上酣睡，面露喜色，仿佛不愿从美好的梦境中醒来。金圣叹对《惊梦》这一章回评说道："旧时人读西厢，至前十五章既尽，忽见其第十六章乃作惊梦之文，便拍案叫绝，以为一篇大文，如此收束，正使烟波渺然无尽。"[1] 以此赞叹《西厢记》行文构思的巧妙，而陈洪绶则以梦境和实境相结合的手法，将"烟波渺然无尽"的空间意象如实呈现，同样令人称绝。

[1] 王实甫. 金圣叹批本西厢记 [M]. 上海：上海古籍出版社，1986：256.

2.仙境与神迹

神话、传说、寓言、佛教、道释题材绘画中也常以类似的烟云形态构建"仙境"空间或描绘"神迹"。南宋周季常、林庭珪绘《五百罗汉图》共一百幅，《云中示现》（图5-35）是其中之一，画面呈现六名弟子站成对称的两列，正仰首拜见现于云端的佛祖；另一幅《洞中入定》（图5-36）描绘一位禅定中的罗汉静坐于山洞中，任周遭波涛汹涌却不为所动，岩洞上方云雾缭绕，各方神圣镇守在此。这两幅画面空间被皆分为两个层次——"人间"的真实空间和显现出"神迹"的精神空间，这两者被四面迭起的云雾分离开来，又共同构成一个完整的叙事情节，形成画面空间的统一。在绘画艺术创作中，幻象可以变得真实，抽象的事物可以得到具体的呈现，这创作的过程须有联想和想象的参与，画家通过烟云、雾气等画面元素的分隔和衔接作用，将存在于思想之中的虚幻空间妙笔生花地表现出来，使画面获得内容丰富的综合表现。

《白描道君像图卷》（图5-37）乃梁楷传世作品中少见的细笔白描风格，画作以娴熟细腻的笔法和严谨深入的形象塑造见长，绘有人物形象多达百个，形色各异，衣纹线条婉转而绵劲，树木山石轻皴淡染，亭台楼阁则以界画笔法描绘出精细的构造，呈现了传统道家宇宙观下包罗万象的空间形态。画面中心处描绘了坐于莲花盘上的道君造像，两侧由弟子侍臣簇拥，诸人物形象、建筑景观被繁复重叠的云层所围绕，形成一种外阔的张力，制造殊胜、具仪式感的气氛。与此同时，云雾造型的线条、块面变化有效划分了空间格局，并作为抽象的线性构成要素控制着画面整体的疏密、简繁、虚实关系。

图5-35　宋 周季常 《五百罗汉图·云中示现》（左图） 111.5cm×53.1cm 波士顿艺术博物馆藏

图5-36　宋 周季常 《五百罗汉图·洞中入定》（右图） 111.5cm×53.1cm 波士顿艺术博物馆藏

　　正如贡布里希所说："人类的技巧趋于比我们的自然环境表现出更多的规则，而艺术表现的规则比其他形式的技巧所能表现得更多，这种优势使我们有可能把从信息理论发展起来的一些技术运用到艺术中。"[1]中国人物画的空间语汇有着源远流长的形成、演变过程，在不断继承和创新中生发出多种画面构成范式，这些范式又是传承人物画之独特智慧的重要路径，在不断的实践积累中得以确立、发展、衍变，形成一种"前理解"的图像模式和视觉经验积淀，预设在人的心理结构中，进而继续

[1] [英]E.H.贡布里希.秩序感[M].杨思梁，徐一维，范景中，译.南京：广西美术出版社，2015：329.

图 5-37 南宋 梁楷《白描道君像图卷》26cm×74cm 上海博物馆藏

影响着艺术的创造和审美接受。

　　本章节通过对大量人物画作品的阅读、分析，从内容表现和画面构成的角度对各种形态的空间营造范式进行梳理和归纳，大致分为串联空间、重积空间、截取空间、虚设空间几大范式类别，以此深度发掘中国人物画空间营构的"语法"体系。

结语

对于中国绘画的空间问题，从宗炳"去之稍阔，则其弥小"、王维"丈山尺树，寸马分人，远人无目，远树无枝"的朴素经验，到郭熙"三远"、沈括"以大观小"之画学理念，古典时期的绘画空间语汇根系于中国文化的深厚积淀，其中映涵着传统哲学观念，并在历代发展中一直保持着清晰的承传脉络。这种稳定态势在明末清初因西方文化的渗透而悄然发生变化，西洋画受到统治者的青睐，许多宫廷画家通晓"透视法"，深得阴阳明暗、长短斜正之理法。鸦片战争以后，中华民族在西方列强侵入下岌岌可危，以康有为代表的文化革新者主张"合中西而为画学新纪元"，以西方写实画理进行中国画变法。理论的导向随之带来实践上的变革浪潮，徐悲鸿响应蔡元培"以美育代宗教"的主张投入美术教育工作，将西方写实技法融入中国画教学，后又有以李可染、蒋兆和等诸多画家所进行的中西融合创作实践。时至20世纪80年代，改革新风使东西方文化再次发生碰撞，如潮迭起的艺术思潮又一次将中国画发展问题推至风口浪尖……历经了百年来对笔墨、空间和写意精神等本体问题的多轮研讨，中国画家对自身文化传统的认知趋于客观、深厚，在此后对待中国画传统与时代、赓续与革新等长久未决的议题时，也得以站在客观、系统的角度上厘清历史之文脉、回归其文化精神、彰显其独特价值，构建以传统绘画理论为基石的当代美术研究框架。

因此，笔者将中国人物绘画的空间问题作为主要研究对象，寻根溯源地对传统文本和图像进行深度挖掘。如在本书中对历代画学理论的文本解读，以及对人物画空间构成范式的分类讨论，都是笔者在溯本、回归、重释的研究理路上做出的尝试。另外，本书根据范式理论对绘画空

间领域的"范式"概念作出意识形态、方法论和图像构成的概念扩展，分别从美学范式、观照范式、画面构成范式三个方面进行解读，力图将传统绘画的空间论题推向更全面、深度的研究层面。

上述思路也呼应了近年来中国画论研究所呈现的新趋势——以当代视野和方法论重建古典绘画的学理体系与话语体系。由于传统画学画论在语言表述方面偏向感性化，追求传情达意、意在言外，这正是其精深高妙所在，但也往往造成后人理解的困难甚至是误读。而西方文艺理论则倾向于站在科学分析、理性推导、具象描述的基点上分析艺术规律，能够填补传统画论研究在学理逻辑上的缺憾。因此使用中西方原理互证互译的方式对中国画空间论题进行当代诠释，能够更为深入、明确地挖掘其智慧和独特魅力，构建系统的中国画空间理论体系，这也是中国艺术学理论在当下世界文化中得以自立的必由之路。

可以看到，现今对传统绘画的当代重释已然形成体系，关于传统绘画的更多议题被重新发掘，并日益被国际研究视野所瞩目。直至今日，我们已经站在新的历史高度谈论弘扬民族传统。笔者撰写此书的目的和动力正也在于此——通过探索中国绘画的空间智慧，从而彰显其内在蕴藏的文化精神和历久弥新的生命力。

参考书目

[1] 周明初校注 . 山海经 [M]. 杭州：浙江古籍出版社，2000.

[2] 李耳 . 老子 [M]. 杭州：浙江古籍出版社，2011.

[3] 列子 . 列子·天瑞 [M]. 西安：三秦出版社，2008.

[4] 李守奎 . 尸子译注 [M]. 哈尔滨：黑龙江人民出版社，2003.

[5] 阎丽 . 董子春秋繁露译注 [M]. 哈尔滨：黑龙江人民出版社，2002.

[6] 房玄龄 . 晋书 [M]. 长沙：岳麓书社，1997.

[7] 沈括 . 梦溪笔谈 [M]. 北京：中华书局，2009.

[8] 司马迁 . 史记 [M]. 北京：中华书局，2006.

[9] 何清谷 . 三辅黄图校释 [M]. 北京：中华书局，2012.

[10] 钱穆 . 老庄通辨 [M]. 北京：三联书店，2002.

[11] 王实甫 . 金圣叹批本西厢记 [M]. 上海：上海古籍出版社，1986.

[12] 全唐诗 [M]. 北京：中华书局，1980.

[13] 沈宗骞 . 芥舟学画编和刻本 [M]. 琴书阁藏版，千隆辛丑年编 .

[14] 徐陵 . 玉台新咏 [M]. 北京：中华书局，2016.

[15] 魏晋南北朝诗选 [M]. 成都：四川教育出版社，1987.

[16] 李山 . 管子（中华经典藏书）[M]. 北京：中华书局，2016.

[17] 屈原 . 楚辞 [M]. 郑州：中州古籍出版社，2010.

[18] 王原祁 . 麓台题画稿 [M]. 上海：上海人民出版社，1981.

[19] 王友怀 . 昭明文选注析 [M]. 西安：三秦出版社，2000.

[20] 程贞一，闻人军 . 周髀算经译注 [M]. 上海：上海古籍出版社，2012.

[21] 庄周 . 庄子 [M]. 西安：三秦出版社，2008.

[22] 唐志契 . 绘事微言 [M]. 上海：上海书画出版社，1992.

[23] 陈鼓应 . 庄子今注今译上下卷 [M]. 北京：商务印书馆，2007.

[24] 夏文彦 . 图绘宝鉴 [M]. 北京：北京图书馆出版社，2005.

[25] 董其昌 . 画禅室随笔 [M]. 杭州：浙江人民美术出版社，2016.

[26] 杨天宇 . 礼记译注 [M]. 上海：上海古籍出版社，2004.

[27] 谢赫，姚最 . 古画品录 . 续画品录 [M]. 北京：人民美术出版社，2016.

[28] 穆天子传·神异经·十洲记·博物志 [M]. 上海：上海古籍出版社，1990.

[29] 朱景玄 . 唐朝名画录 [M]. 台湾：台湾商务印书馆，1983.

[30] 孙以楷 . 墨子全译 [M]. 成都：巴蜀书社，2000.

[31] 邓椿 . 画继 [M]. 北京：北京图书馆出版社，2006.

[32] 汤贻汾 . 画筌析览 [M]. 上海：上海书画出版社，1993.

[33] 汤垕 . 画鉴 [M]. 长沙：湖南美术出版社，2002.

[34] 刘道醇 . 五代名画补遗 [M]. 台湾：台湾商务印书馆，1983.

[35] 张彦远 . 历代名画记 [M]. 杭州：浙江人民美术出版社，2011.

[36] 楼宇烈 . 王弼集校释 [M]. 北京：中华书局，1980.

[37] 王国维 . 人间词话 [M]. 郑州：中州古籍出版社，2008.

[38] 周积寅 . 中国画论辑要 [M]. 南京：江苏美术出版社，2005.

[39] 胡乔木 . 中国大百科全书 [M]. 北京：中国大百科全书出版社，1993.

[40] 辞海编辑委员会 . 辞海 [M]. 上海：上海辞书出版社，1999.

[41] 胡乔木 . 中国大百科全书 [M]. 北京：中国大百科全书出版社，1993.

[42] 朱立元 . 美学大词典（修订本）[M]. 上海：上海辞书出版社，2014.

[43] 茹桂 . 美术辞林 [M]. 西安：陕西人民美术出版社，1990.

[44] 中国各民族宗教与神话大词典 [M]. 北京：学苑出版社，1993.

[45] 陈高华 . 隋唐画家史料 [M]. 北京：文物出版社，1987.

[46] 王伯敏 . 中国绘画史 [M]. 上海：上海人民美术出版社，1982.

[47] 俞剑华 . 中国古代画论类编（上）（下）[M]. 北京：人民美术出版社，1998.

[48] 梁江 . 中国美术鉴藏史稿 [M]. 北京：文物出版社，2009.

[49] 中国美术全集编委会 . 中国美术全集·绘画卷系列 [M] 台北：台北锦绣出版社，1989.

[50] 中国古代书画鉴藏组 . 中国绘画全集 [M]. 北京：人民美术出版社，1999.

[51] 袁杰 . 故宫博物院藏品大系 [M]. 北京：故宫出版社，2008.

[52] 宋画全集编辑委员会 . 宋画全集 [M]. 杭州：浙江大学出版社，2008.

[53] 冯友兰 . 中国哲学简史 [M]. 天津：天津社会科学院出版社，2005.

[54] 张立文 . 中国哲学范畴发展史 [M]. 北京：中国人民大学出版社，1988.

[55] 陈传席 . 六朝画家史料 [M]. 天津：天津人民美术出版社，2006.

[56] 陈绶祥 . 隋唐绘画史 [M]. 北京：人民美术出版社，2000.

[57] 薛永年，杜鹃 . 清代绘画史 [M]. 北京：人民美术出版社，2000.

[58] 樊波 . 中国画艺术专史·人物卷 [M]. 南昌：江西美术出版社，2008.

[59] 郑午昌 . 中国画学全史 [M]. 上海：上海古籍出版社，2001.

[60] 宗白华 . 宗白华全集 [M]. 合肥：安徽教育出版社，1994.

[61] 宗白华 . 美学散步 [M]. 上海：上海人民出版社，1981.

[62] 丰子恺 . 丰子恺文集 [M]. 杭州：浙江文艺出版社，1990.

[63] 杨树达 . 杨树达文集 [M]. 上海：上海古籍出版社，1986.

[64][英] 波希尔 . 中国美术 [M]. 戴岳，译 . 杭州：浙江人民美术出版社，2014.

[65][美] 托马斯·库恩. 科学革命的结构 [M]. 金吾伦，胡新和，译. 北京：北京大学出版社，2012.

[66][德] 莱辛. 拉奥孔 [M]. 朱光潜，译. 北京：商务印书馆，2013.

[67][美] 鲁道夫·阿恩海姆. 艺术与视知觉 [M]. 滕守尧，朱疆源，译. 成都：四川人民出版社，1998.

[68][德] W. 海森堡. 物理学和哲学 [M]. 范岱年，译. 北京：商务印书馆，1981.

[69][英] E.H. 贡布里希. 象征的图像——贡布里希图像学文集 [M]. 杨思梁，范景中. 南宁：广西美术出版社，2015.

[70] 高居翰. 气势撼人 [M]. 上海：上海书画出版社，2003.

[71] 苏立文. 山川悠远——中国山水画艺术 [M]. 广东：岭南美术出版社，1989.

[72] 李泽厚. 美的历程 [M]. 北京：生活·读书·新知三联书店，2009.

[73] 吴甲丰. 对西方艺术的再认识 [M]. 北京：中国文联出版社，1998.

成中英. 易学本体论 [M]. 北京：北京大学出版社，2006.

[74] 李可染. 李可染论画论 [M]. 上海：上海人民美术出版社，1982.

[75] 巫鸿. 美术史十议 [M]. 北京：三联书店，2005.

[76] 谢稚柳. 中国一古代书画研究十论 [M]. 上海：复旦大学出版社，2004.

[77] 徐复观. 中国艺术精神 [M]. 北京：商务印书馆，2010.

[78] 朱良志. 中国艺术的生命精神 [M]. 合肥：安徽教育出版社，2006.

[79] 朱良志. 中国美学十五讲 [M]. 北京：北京大学出版社，2006.

[80] 李泽厚. 华夏美学 [M]. 桂林：广西师范大学出版社，2001.

[81] 徐复观. 中国艺术精神 [M]. 上海：华东师范大学出版社，2001.

[82][美] 巫鸿. 武梁祠——中国古代画像艺术的思想性 [M]. 岑河，柳扬，译. 北京：生活·读书·新知三联书店，2006.

[83][美] 巫鸿. 重屏——中国绘画中的媒材与再现 [M]. 文丹，译. 上海：上海人民出版社，2009.

[84][美] 巫鸿. "空间"的美术史 [M]. 钱文逸，译. 上海：上海人民出版社，2018.

[85][英] 柯律格. 长物——早期现代中国的物质文化与社会状况 [M]. 陈恒，译. 北京：生活·读书·新知三联书店，2015.

[86][英] 柯律格. 大明——明代中国的视觉文化与物质文化 [M]. 黄小峰，译. 北京：生活·读书·新知三联书店，2019.

[87] 蒋勋. 美的沉思 [M]. 上海：文汇出版社，2005.

[88] 郎绍君，水天中. 二十世纪中国美术文选 [M]. 上海：上海书画出版社，1999.

[89] 刘继潮. 游观——中国古典绘画空间理论本体诠释 [M]. 北京：生活·读书·新知三联书店，2011.

[90] 张晓凌，林存安. 游观智慧——中国古典绘画空间理论与实践学术专题展暨研讨会文献集论文集作品集 [M]. 北京：文化艺术出版社，2014.